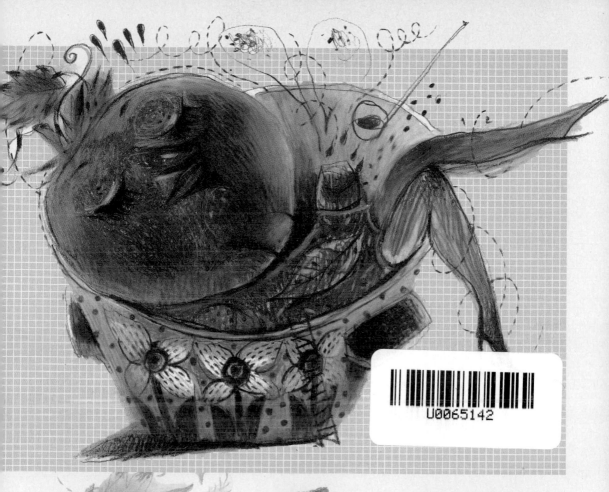

愛上手繪2

配色與繪畫的完美詮釋

李正賢 著 / 呂欣穎 譯

博碩文化

U0065142

愛上手繪 2：配色與繪畫的完美詮釋

作　　者／李正賢

譯　　者／呂欣穎

發 行 人／葉佳瑛

發行顧問／陳祥輝

總 編 輯／古成泉

資深主編／宋欣政

執行編輯／楊雅慧

出　　版／博碩文化股份有限公司

網　　址／http://www.drmaster.com.tw/

地　　址／新北市汐止區新台五路一段112號10樓A棟

　　　　　TEL / 02-2696-2869・FAX / 02-2696-2867

郵撥帳號／17484299

律師顧問／劉陽明

出版日期／西元2012年12月初版

建議零售價／450元

I S B N／978-986-201-672-5

博 碩 書 號／MU21217

國家圖書館出版品預行編目資料

愛上手繪. 2, 配色與繪畫的完美詮釋 / 李正賢
著；呂欣穎譯. -- 初版. -- 新北市：博碩文化,
2012.12

　　面；　公分

ISBN　978-986-201-672-5(平裝)

1. 插畫　2. 繪畫技法

947.45　　　　　　　　　　　　101023595

Printed in Taiwan

愛上手繪 2

配色與繪畫的完美詮釋

李正賢 著 / 呂欣穎 譯

Prologue

Thinking Color

在黑色道路上行駛的黑白汽車、灰色的街燈和沒有色彩的建築物，以及時裝界認為「最有質感的顏色是黑色」、紅色屬於女性、藍色屬於男性，這些既定印象難道不是一種偏見嗎？

這些難道就不是那些插畫家和設計師總是被人當作「色彩笨蛋」的原因嗎？

不久前筆者在畫插圖的時候，有位編輯看到了我把小男孩的短褲塗上了紅色，他對我說：「小男孩會什麼會穿紅色的衣服呢？請你做修正。」聽了這句話，我曾陷入思考。明明木偶奇遇記的主角是穿紅色褲子、米老鼠也是穿紅色短褲，甚至超人也是穿紅色的內褲啊！為什麼大家會有這樣的偏見呢？

因為韓民族穿著彩緞服的關係，所以有流傳一句話「韓國是彩虹的國家」，自古韓民族就喜愛使用各種不同的顏色，就連飲食也要遵照五方色（黃、青、白、赤、黑）來烹調，這樣看來韓民族對「色彩的應用」是相當多元的。

然而，從什麼時候開始「原色（基本色）」成了俗氣的顏色，「鮮明的顏色」變成了孩子們喜愛的顏色了呢？

事實上有研究發現，孩子們並沒有比大人們更喜愛原色。一般女孩子對顏色的敏銳度會比男孩子更高，所以通常會喜歡像粉紅色這種柔和的系列顏色；相對地，對顏色的敏銳度較低的男孩子們，反倒會喜歡像黑色這種較剛硬、較深的顏色。

就像韓國人一樣，喜歡讓孩子們穿上七色彩緞的韓服，並且認為「原色比較適合孩子們」，而事實上顯示他們的確喜歡讓孩子們穿上原色系的衣服，因此我常在想這會不會只不過是「大人們的眼光」罷了！

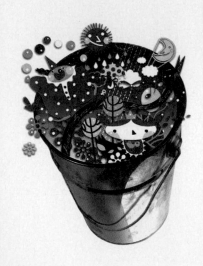

筆者曾經有段時間很討厭綠色，我認為綠色不但俗氣，而且沒有一個顏色和它相配。

因此我綠色的色鉛筆總是剩最多。某一天因為想用掉綠色的色鉛筆，我拿著綠色的色鉛筆在練習本上塗鴉，我發現漸漸被綠色填滿的黃色紙張，竟然會看起來如此美麗。

這個時候，我突然覺得「啊，原來我誤會綠色了，對綠色感到真抱歉！」從那個時候開始我有個習慣，就是在使用顏色之前，我都會一邊仔細看著那個顏色，一邊想著「這個顏色真美」，然後再開始配色。

「雖然這個顏色看起來不怎麼樣，但我一定要想辦法把它融入到其他的顏色當中！」比起這麼想，不如在配色前這麼想「這個顏色真美，如果搭配其他的顏色會不會更棒呢？」當我每次這麼想時，都可以讓配色更加順利，也讓我呈現出很不錯的作品。

「○○顏色很美」的想法是很主觀的。它會隨著個人的經驗、對顏色的誤解，而形成一種偏見。

「流行的顏色」是設計師「想讓某個顏色成為今年最美的顏色」所指定的顏色。我們看著使用那些顏色來配色的各種漂亮的商品、衣服、鞋子時，自然會有「我也是從以前就喜歡這個顏色」的錯覺。

但非流行的顏色並不代表比現在流行的顏色還差，只不過是沒有馬上被設計師使用罷了！

如果像這樣把顏色一個一個抽離來看的話，會發現世界上沒有不美麗的顏色。

那麼，「很會使用顏色」又是怎麼一回事？想要運用自如地使用顏色，又該怎麼做才好呢？

事實上筆者為了找尋這個解答，才開始寫這本書。如果你真的想知道解答，建議你必須單純地對待每一種顏色，不可事先抱有偏見，並且去體驗那個顏色所帶來的感覺。

每種顏色各自會給人怎樣的感覺、實際和其他顏色放在一起時又會有什麼不同、彼此會有哪些影響…等，這些都是要自己去體會的。

就像我一樣，從在練習本上塗上綠色的經驗中，我發現了「綠色的可能性」並且加以發揮。我希望閱讀這本書的人，都能以自己對顏色的豐富經驗，來發現各種顏色本身擁有的美麗可能性。

Contents
Thinking Color

Contents

Thinking Color

思考顏色－調色盤的擴充
顏色的名稱

通常在購買顏料、色鉛筆或麥克筆時，你會發現那些顏色的名稱都不是以「一般使用的顏色」來做區分的，而是標注上自己看不懂的大串英文字。雖然大家都很熟悉藍色、紅色等名稱，但卻不知道「permanent」或「carmine」等名稱是什麼意思，又為什麼要這樣稱呼呢？

像這樣的名稱都和那個顏色的誕生故事有著關連性。從礦物或植物身上提煉出來的顏色，會以其顏色的原料或材料的名稱來命名。另外，若是有些顏色和植物、花或動物等身上的顏色相似，則會以自然界中的動植物名來命名。顏色並非只有利用自然界的名稱來命名，也會將自古固定使用一種顏色來製作的物品，或經常使用某一顏色作畫的畫家的名字來命名。

在現代，只要用眼睛可以區分的顏色，幾乎都可以用電腦製作出來，透過各種化學方法，也可以製作出無數的顏色塗料；但並不是所有的顏色，都是一開始就存在的。過去所有的顏料都是由天然材料所取得的，因此可以使用的顏色非常有限，由此可以得知「顏色」是由歷史上的某些人一一發現、傳播及製作的。

當然這些塗料的顏色不會固定保持 100% 的色相值，因為顏色有被光線反射的現象，因此分析那些顏色的人眼也會有出現微妙的變化。即使身處在所有顏色都可以被製作出來的現代，也會因為技術性的問題、顏色的分析範圍、不同的塗料工廠，或即使是相同的公司也會因年代的不同，製作出來的顏色也會稍微不同。

像這樣去硬背各種顏色名稱所帶有的色相值，對畫圖的人來說是很沒有意義的事情；不過認識「顏色種類」有助於對顏色名稱的理解，而且還可以增進「區分顏色」的功力。

事實上紅色不會只有一種，像有添加一點黃色的溫暖紅色、夾帶著藍色的紅色、鮮明且明亮的紅色、又深又厚重的紅色等等。提高自己可以使用的紅色範圍，擴張自己腦海中的調色盤範圍才是最大的目的。

紅色的名稱和語源

永固紅（Permanent red）

Permanent 有「永遠的、不變的」的意思，代表最原始的顏色（Vivid Color）。

猩紅色（Scarlet）

雖然這是從胭脂蟲身上所提煉的顏色，但它與胭脂紅和緋紅色不同，感覺上是添加了許多黃色的深紅色。

樞機紅（Cardinal red）

其名稱是從樞機主教（Cardinal）的衣服顏色命名而來的，為深紅色。

胭脂紅（Carmine）

是取 Carmesinus 或 cochineal 的雌性胭脂蟲體內胭脂紅酸曬乾後製成的染料，是指又深又強烈的紅色。與永固紅相比，它黃色的比重較低，是比較接近紫色冷色調的深紅色。雖然現在都使用合成顏料來製作，但仍然是以胭脂紅一詞來稱呼它。

緋紅色（Crimson）

它和胭脂紅（Carmine）一樣，是由「Carmesinus」一詞命名而來的。原本 Crimson 是表示和胭脂紅（Carmine）一樣顏色的第二種名稱，但現在是表示比胭脂紅更深且更接近紫色的紅色。

深灰紅（Ashes red）

Ashes 是指白臘樹，因為和白臘樹表面上的顏色一樣，因此以植物名稱命名。它是帶有一點灰色的粉紅色。

淺粉紅（Baby pink）

這個顏色是西洋的幼兒服經常使用的顏色，因此以此命名。它是帶有淺淺的粉紅色。

粉紅色（Pink）

Pink 是從石竹花（Chinese pink）命名而來的，粉紅色的範圍涵蓋了其他明度較高的紅色。

淺玫瑰紅（Rose pink）

為粉紅色玫瑰花的色澤，比起一般的粉紅，是帶有紫色的粉紅色。

玫瑰紅（Rose red）

是由紅玫瑰花命名而來的，是帶有紫色的微亮紅色。

覆盆子紅（Raspberry）

Raspberry 是一種樹木的果實，是帶有深紫色的紅色。

酒紅色（Wine red）

與紅葡萄酒（Claret）、波爾多紅酒（Bordeaux Wine）等是一樣的深紫色。

可可色（Cocoa）

可可粉是由可可樹的種子製成的，隨著其製作條件的不同，總共有十種的色調，但大致上都是指帶有灰色的褐色。

11

赤褐色（Terra cotta）

Terra cotta 在義大利語中是指「陶器」，這種深褐色帶有像燒製含有氧化鐵的泥土時會出現的紅色。

巧克力色（Chocolate）

它和巧克力一樣，是帶有灰色的暗褐色。

橘色的名稱和語源

朱紅色（Vermilion）

Vermilion 是將水銀和硫磺進行化學反應後所製成的人工顏料，是帶有紅色的鮮明橘色。

澄紅色（Salmon pink）

因為和鮭魚（Salmon）的肉色一樣，因此以此命名，是帶有橘色的亮粉紅色。

胡蘿蔔澄（Carrot orange）

因為和胡蘿蔔的表皮顏色一樣，因此以植物名稱命名，是帶有紅色的亮橘色。

殼黃紅（Shell pink）

顧名思義是和貝殼內部一樣的顏色，是帶有黃色的超淡粉紅色。

橙色（Orange）

這種橘色帶有點柳橙果實外皮的黃色。

軟木塞色（Cork）

和軟木塞一樣的顏色，是帶有黃色的淡褐色。

玉米黃（Maize）

為玉米的顏色，是帶有黃色的淡橘色。

琥珀色（Amber）

Amber 這個單字的意思為琥珀，這種珠寶在歐洲或亞洲都常被拿來當作裝飾品，是帶有黃色的渾濁橘色。

杏黃色（Apricot）

是以杏色來做統稱的淡橘色。

淺黃褐色（Cinnamon）

Cinnamon 一詞的意思為桂花樹，因為和桂樹的樹皮顏色一樣，因此以此命名，是帶有紅色的淡褐色。

岱赭（Burnt sienna）
英文的意思是「燒製的黃土」，sienna 是含有氧化鐵、黏土和沙子等的黃褐色顏料。它是帶有紅色的褐色。

咖啡棕（Coffee brown）
為咖啡果實的粉末顏色，是帶有黃色的暗褐色。

黃色的名稱和語源

檸檬黃（Lemon yellow）
為檸檬的表面顏色，是帶有草綠色的亮黃色。

淡黃色（Canary）
是和「金絲雀」羽毛一樣顏色的光鮮黃色。

鉻黃色（Chrome yellow）
Chromium 是由希臘語的顏色「khroma」意思所演變而來的，是利用鉻酸鹽所製成的黃色顏料。原本這種顏色的表現範圍可以從純粹的黃色到帶有紅色感覺的黃色，但在現代大多是指帶有紅色的黃色。

芥末色（Mustard）
像芥末一樣的黃色，是彩度低的深黃色。

土黃色（Yellow ocher）
是由代表黃土意思的「ocher」命名而來的，是帶有黃色的土黃色。

稻草色（Straw）
意指乾燥的稻草，為帶有紅色的低彩度淺黃色。

青銅色（Bronze）
Bronze 這個單字的意思為青銅色，但是和韓語中常講的青銅色是完全不同的顏色。這個顏色是指帶有黃色的亮褐色。

暗黃色（Buff）
Buff 是指用牛或鹿的皮所製成的暗黃皮革，是帶有黃色的淺褐色。

米黃色（Beige）
法語的 Beige 是從尚未漂白的羊毛顏色所命名而來的顏色名稱，現在已被當作是顏色的專有名詞，代表彩度稍低的黃色。

象牙色（Ivory）
這個單字是由希臘語的大象「elephas」意思命名而來的，意思為「象牙（Ivory）」，屬於亮米黃色（Beige）。

淡褐色（Ecru）

Ecru 在法語中意指「未漂白的」的意思，代表沒漂白過的絲綢顏色。

暗褐色（Bumt umber）

英文的意思是指「燒製的赭土」。umber 是褐色的天然礦物顏料，其顏色和栗色一樣是帶有黃色的暗褐色。

凡戴克棕（Vandyke brown）

因為法國的畫家凡戴克經常使用這個顏色，所以以他的名字命名為深褐色。被稱作「光的畫家」的凡戴克，善於用顏色來表現光和影子，他大量使用朱色來表現「黑暗」。

烏賊墨色（Sepia）

因為是由烏賊的墨汁（Sepia）所製成的，因此以烏賊命名。雖然現在不再使用烏賊的墨汁來製作，但名稱仍繼續延用，屬於帶有灰色的深褐色。

栗色（Maroon）

原本單字意思是指「西班牙產的栗子」，屬於暗褐色。

綠色的名稱和語源

黃綠色（Chartreuse）

Chartreuse 是指在法國或西班牙的修道院中所製作出來的顏色，它是由黃色和草綠色的系列顏色所製成。黃色被稱為「Chartreuse yellow」，「草綠色被稱為 Chartreuse green」。如果只稱呼「Chartreuse」就是指黃綠色。

蘋果綠（Apple green）

和青蘋果的表皮顏色一樣，是帶有黃色的亮綠色。

草綠色（Grass green）

英文的意思為草的顏色，是帶有黃色的深草綠色。

孔雀石綠（Malachite green）

是從希臘語中一種植物葉子顏色的名稱「malakhe」命名而來的，為深的草綠色。

深綠色（Bottle green）

這個顏色的意思為玻璃瓶裡的草綠色，主要是指較深的草綠色。

橄欖色（Olive）

為橄欖果實的顏色，指帶有黃色感覺的草綠色。也可泛指帶有草綠色的黃色。

橄欖綠（Olive green）

雖然它也可以稱作橄欖色（Olive），但 Olive green 比較偏重草綠色。

苔綠色（Moss green）

Moss 是指苔蘚的意思，為帶有低彩度黃色的草綠色。

卡其色（Khakie）

Khakie 在印度語中代表泥土，其名稱來自被英國殖民時印度的軍服顏色。屬於帶有混濁黃色的草綠色。

蛋白石綠（Opal green）

和蛋白石一樣的顏色，是帶有白色的淡草綠色。

冰綠色（Ice green）

指冰河的顏色，為亮的青綠色。

祖母綠（Emerald green）

指祖母綠寶石的顏色，是帶有黃色的鮮明草綠色。

土耳其玉（Turquoise）

Turquoise 的意思為「土耳其玉」，是帶有草綠色的亮青綠色。

藍綠色（Aquamarine）

為「aqua（水）」和「marine（海）」的合成語，表示帶有深海的顏色，屬於略低彩度的青綠色。

孔雀綠（Peacock green）

有孔雀意涵的 peacock 被使用在很多顏色的名稱上，但它主要是表示藍色偏草綠且鮮明又強硬的顏色。

鉻綠（Viridian）

Viridian 來自於拉丁語「viride aeris（銅的綠色）」一詞，是帶有藍色的深草綠色。

藍色的名稱與語源

鈷藍色（Cobalt blue）

由礦物性顏料「鈷」中所取得的顏色，是一種明亮且鮮明的藍色。在生活中的各種領域上，常使用像這種飽和且鮮明的標準藍色。

群青色（Ultramarine）

Ultramarine 一詞是從「遙遠渡海過來」的意思命名而來的，因為過去的歐洲不生產這種礦物，必須辛苦從遙遠的尼泊爾等地運過來，所以是一種價格昂貴的顏料。雖然現在廣泛使用人工顏料，但仍繼續沿用此名稱，是帶有紫色的鮮明藍色。

天藍色（Sky blue）

Sky blue 一詞泛指明度高的藍色，屬亮藍色。

淡藍色（Baby blue）

因為這種顏色經常使用在嬰幼兒服上，因此以寶貝命名，屬於淡的天空色。

蔚藍色（Cerulean blue）

Cerulean 在拉丁語中有天空的意思，它比天藍色（Sky blue）更帶有一點草綠色的鮮明藍色。

青藍色（Cyan blue）

源自有黑暗意思的希臘語「kyanos」一詞，是略帶有草綠色的藍色。

東方藍（Oriental Blue）

東方瓷器上經常使用的顏色，是帶有草綠色的藍色。

海軍藍（Navy Blue）

這是以英國海軍的制服上所出現的顏色名稱命名的，屬於暗藍色。

普魯士藍（Prussian blue）

以亞鐵氰化鐵為主要成分所製成的顏料，是帶有草綠色的深藍色。

靛藍（Indigo）

Indigo 是生長在中國或印度等地的植物名稱，這種藍色廣泛被使用在染色上。原本它會依據不同的染色程度，表現出各種不同的藍色，但現在只代表暗的藍色。

尼羅河藍（Nile blue）

是指像尼羅河的水色，是帶有草綠色的淡藍色。

天空灰（Sky gray）

像陰天的天空色，是帶有藍色的灰色。

煙灰藍（Smoke blue）

像煙霧的顏色，是帶有灰色的亮藍色。

午夜藍（Midnight blue）

像半夜的漆黑天空，這種藍色帶有接近黑色的灰色。

鐵灰色（Steel gray）

意思是鋼鐵的顏色，是帶有藍色的深灰色。

紫色的名稱與語源

薰衣草色（Lavender）

為薰衣草花的顏色，指淡紫色。

三色堇色（Pansy）

為三色堇花的顏色，指帶有藍色的深紫色。

紫色（Purple）

為藍色和紫色所混合的顏色。

波爾多葡萄酒色（Bordeaux）

為法國波爾多山的紅葡萄酒的顏色，是帶有紅色的深紫色。

紫蘿蘭（Violet）

為紫蘿蘭花的顏色，是帶有紅色的鮮明紫色。

淡紫色（Mauve）

這個顏色的名稱是源於法語中的一種花名「Mauve」，而在 1856 年由英國的化學家威廉‧珀金命名為淡紫色。

丁香紫（Lilac）

顧名思義為紫丁香的顏色，和薰衣草色（Lavender）相比，是帶有紅色的亮紫色。

蘭花色（Orchid）

為一種蘭科花卉的顏色，是帶有紅色的淺紫色。

洋紅色（Magenta）

Magenta 是義大利北部的都市名稱，這個顏色是在 Magenta 戰役結束的那一年（1859）被製作出來的有機染料。現在是印刷三原色之一，屬於鮮明的洋紅色。

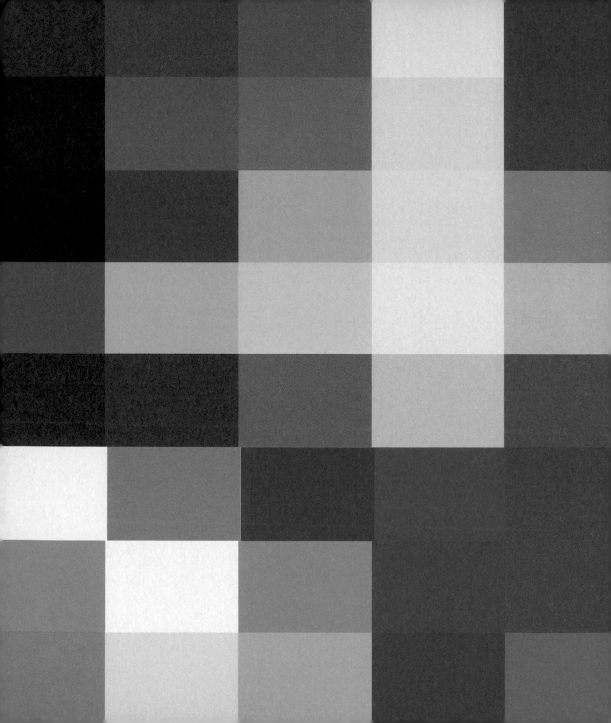

Part 01

思考與
逆向
思考

在學習顏色的使用方法之
前，最重要的就是先打
破對顏色的刻板觀念。請
先思考看看自己是否對某
個顏色帶有偏見，或腦海
中是否有已被固定住的顏
色。唯有拋棄那些觀念與
想法，才可以隨心所欲地
活用各種顏色。

顏色的思考與逆向思考

畫家的最大敵人－對顏色的煩惱

無論有沒有實力，經驗多還是少，對畫圖的人來說，顏色都是最後一項不容易解決的課題。就算是對素描很有自信的人，添加上色彩後，也可能會發現一開始的感覺全部消失，最後出現一幅完全不同的作品，這種大失所望的經驗我想每位畫家都曾經遇過。會認為顏色不好操控的人，他們最大的特徵就是「毫無理由地使用過多的顏色」。

・使用過多的顏色是破壞圖畫的元凶！

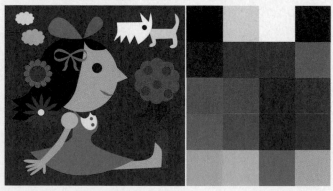

如果你去逛那些擁有美麗裝潢和華麗招牌的商店街，你會發現不管店家把街道打掃得多乾淨，也是會讓人有一種「凌亂」的感覺。如果你把一間間店面拆開來欣賞，一定可以發現有些店在設計或顏色配置上都相當優秀。有些商店是使用自然感覺的色調，有些商店是走浪漫風格的色調，有些地方是華麗且強勢的色調…。想要好好運用很多顏色，方法其實很簡單。

「限定一種符合概念的顏色，然後只使用那個顏色。」
圖畫和設計一樣，它不需要很多顏色。

在畫圖之前先決定好顏色，然後使用那些設定好的色值來作畫，只要依照計畫走，就可以成功地完成它。那什麼顏色和什麼顏色相配？又該選用什麼顏色來設定色值呢？

• 只要減少顏色的數值，便可以表現出不同的色感。

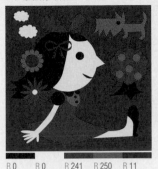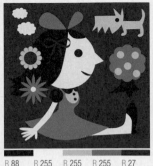

R 0	R 0	R 241	R 250	R 11	R 88	R 255	R 255	R 255	R 27	R 88	R 131	R 255	R 255	R 24
G 0	G 255	G 90	G 237	G 92	G 0	G 255	G 201	G 112	G 59	G 0	G 51	G 216	G 64	G 195
B 0	B 255	B 48	B 32	B 14	B 0	B 255	B 226	B 179	B 131	B 0	B 35	B 192	B 64	B 231

不管畫什麼都可以拿出來使用的四種顏色

在建立新的「色值」時會讓人陷入茫然的的東西，就是羅列著照片和色相值「色票」形式的書。
事實上，那種書對畫家來說，時常是毫無用處的。因為圖畫和只需單純選擇兩三種顏色就可以
填滿文字和版面的那些設計工作不同；「圖畫」裡面有人、有動物，也有樹木，想要單純地使
用幾種漂亮、協調、符合概念的顏色等，來填滿所有的事物並不容易。

那麼，畫圖至少需要哪些顏色呢？你先看著「照片」挑選出幾種代表性的顏色，然後再畫圖試
看看，這樣就會比較容易瞭解。利用那些從照片挑選出的色相值所畫出來的圖畫，是完全不同
的感覺，那是因為照片裡有「光」的關係。在漂亮的照片中，你同時可以發現光線和影子，圖
畫也是一樣的道理，想在圖畫中表現出「光」，至少需要一種可以表現黑暗的暗色和一種可以
表現光的亮色。不一定是立體圖，即使是單純的圖片作業，為了清楚區分每一個形態，和突顯
出重疊圖片的立體層次，都必須使用這兩種顏色。

• 單純利用從照片中所挑選出的顏色數值，不容易表現出「光」。

R 87	R 122	R 227	R 242	R 45	R 93	R 99	R 178	R 12	R 147	R 191	R 240
G 76	G 108	G 192	G 228	G 28	G 58	G 72	G 125	G 12	G 108	G 156	G 176
B 47	B 66	B 169	B 222	B 15	B 33	B 40	B 76	B 9	B 48	B 112	B 93

・利用光和影子（最暗和最亮的顏色）所製作出來的色值表

R 0	R 128	R 244	R 254	R 12	R 147	R 255	R 255	R 21	R 143	R 79	R 240
G 0	G 65	G 236	G 254	G 12	G 108	G 195	G 247	G 11	G 80	G 170	G 235
B 0	B 18	B 198	B 254	B 9	B 48	B 118	B 236	B 3	B 34	B 158	B 214

那麼，光一定要用白色表現，影子一定要用黑色表現嗎？

事實上，在圖畫中黑色和白色並不是一定要使用的顏色。如果拿微黃的照明來照射，你會發現事物會顯得偏黃，而且原本的白色會完全消失。同樣地，100% 黑在明亮的白天裡，也會帶有點灰色或藍色。100% 的黑色和 100% 的白色，反倒會使圖畫容易變成「死板的色調」。

・最暗和最亮的顏色並非一定要是 100% 的黑色和 100% 的白色

R 0	R 167	R 241	R 255	R 67	R 167	R 241	R 255	R 21	R 143	R 241	R 255
G 0	G 169	G 90	G 255	G 68	G 167	G 90	G 254	G 11	G 80	G 90	G 247
B 0	B 172	B 48	B 255	B 70	B 172	B 48	B 242	B 3	B 34	B 48	B 214

除了光和影子之外，再加上表現圖畫概念的「主要色」，以及強調重要部分的「重點色」之後，就成了圖畫中不可或缺的四種顏色。

- 重點色：強調圖畫的主題部分，帶有注目性的顏色。（21 頁圖畫中的朱黃色）
- 主要色：是決定整體圖畫印象的顏色，占據最大範圍的顏色就是主要色。如果想在圖畫上添加顏色，可以延展主要色系列的顏色，這樣可以維持整體的感覺。（21 頁下方的圖畫，若要在圖畫上添加上灰色，可延展使用深灰色或淡灰色）
- 最暗的顏色：影子或是線條的顏色。（21 頁圖畫中的黑色、灰色、深褐色）
- 最亮的顏色：圖畫中可以表現出光的最亮顏色。雖然一般大多使用白色，但除了白色外，還可找看看可以表現光的其他顏色，這樣圖畫的氛圍就會變得不同。（21 頁圖畫中的白色、象牙色、淡黃色）

世界上沒有俗氣的顏色

每一種顏色都有著各自的美麗、感覺和故事，也有各自符合的概念。圖畫的「顏色不怎麼樣」，會有這樣的感覺並非是指單一的個體顏色，而是指不同顏色之間的協調程度出現問題。因此，請不要在畫畫的途中，憑感覺來選擇顏色，最好在使用顏色之前，就要先規劃好整體的色相氛圍的計畫。所以至少要先決定好重點色、主要色、最暗的色、最亮的色之後再開始畫圖。如果在這四種顏色之外，還想添加其他顏色的話，在下面的顏色範圍中選擇就可以了。在這個範圍內挑選顏色，就不會感到棘手了。

★ 除了基本四種顏色外還想再添加顏色時

—主要色的系列色，不會和主要色的範疇差異太大的顏色
—不會比重點色顯眼的顏色
—不會比最暗的顏色更暗的顏色
—不會比最亮的顏色更亮的顏色
那麼，「符合這些概念的色值表」又有那些呢？

- 添加顏色時

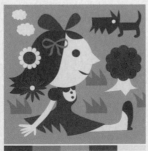
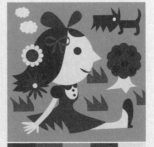

R 67	R 114	R 167	R 241	R 255
G 68	G 116	G 169	G 90	G 254
B 70	B 119	B 172	B 48	B 242

R 67	R 110	R 167	R 241	R 255
G 68	G 134	G 169	G 90	G 254
B 70	B 165	B 172	B 48	B 242

R 67	R 162	R 167	R 241	R 255
G 68	G 156	G 169	G 90	G 254
B 70	B 62	B 172	B 48	B 242

從自己想要的感覺開始找起符合概念的顏色

適當地使用色彩，不只是把顏色配得好看這種單純的意義而已。當然好看的圖畫和吸引人視線的顏色都會得到大家的喜愛，但「漂亮」或「美麗」是相當主觀的看法，它會隨著流行、各種狀況、對象的不同而有所不同。所以，有時候那些刻意畫出「難看的圖畫」、「俗氣的風格」、「難過的圖畫」等的作品，反倒會因為繪畫概念的不同，而覺得它是漂亮的。

• 找尋自己想要的感覺顏色：難過的、開心的、可愛的

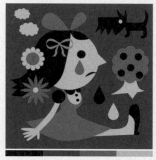

R 26	R 109	R 109	R 234		R 88	R 241	R 255	R 255		R 96	R 255	R 255	R 119
G 26	G 90	G 179	G 221		G 0	G 53	G 213	G 247		G 36	G 152	G 228	G 224
B 43	B 149	B 190	B 216		B 0	B 48	B 69	B 214		B 15	B 164	B 222	B 195

「符合概念的顏色」並非表示把圖畫塗上漂亮的色彩而已，而是「**把自己想要的感覺用顏色表現出來**」。如果你想表現難過的感覺，就使用有難過感覺的顏色；如果你想表現明亮且花俏的感覺，就要選擇有明亮感覺的顏色。

在摸索「顏色的概念」時，首先要做的就是「拋棄固定會使用那幾種顏色的習慣」。通常，會使用錯誤的顏色，都不是「選擇」造成的，而是「習慣」造成的。例如，樹木會使用樹木的顏色、皮膚會使用膚色、天空自然會使用天空的顏色囉！其實，沒有所謂的「樹木色」，也沒有「天空色」和「膚色」。到底是誰設定這種框架呢？

膚色有黑色、白色和黃色，小孩、大人和老人的膚色也不同。而且，臉部也有分長紅痘痘的地方、沒有長痘痘的地方、暗沉的地方和明亮的地方。事實上自己腦海中浮現的「膚色」印象才是某人**真正的膚色**。如果你看到某個語詞或形態後，腦海馬上浮現出某種特定的顏色，那個顏色就是屬於你自己的真正顏色。

可以表現出難過感覺的顏色，大家都知道要選擇藍色或灰色，來為文字或沒有特定形狀的面進行上色；但在畫「憂鬱的人」時，卻很少人知道要先拋棄「膚色」並選擇藍色或灰色，因為這是需要很多經驗來學習的。

没有固定不变的「膚色」，拋棄對顏色的刻板觀念！

❶

R 42	R 243	R 243	R 253
G 20	G 209	G 85	G 248
B 5	B 105	B 37	B 223

❷

R 7	R 129	R 196	R 221
G 42	G 152	G 211	G 227
B 73	B 165	B 182	B 217

❸

R 94	R 217	R 238	R 254
G 58	G 179	G 49	G 184
B 31	B 75	B 49	B 189

❶ 憨厚農夫的膚色
❷ 兇惡殺人犯的膚色
❸ 豪爽大叔的膚色

R 106	R 216	R 154	R 8
G 22	G 213	G 156	G 70
B 55	B 209	B 180	B 154

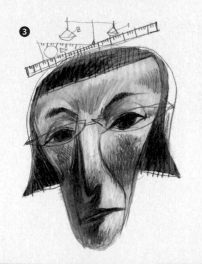

R 207	R 252	R 255	R 245
G 1	G 205	G 237	G 235
B 136	B 198	B 240	B 73

❶ 死心眼的藝術家膚色
❷ 愛漂亮的小女孩膚色
❸ 心思縝密的教師膚色

R 1	R 178	R 230	R 233
G 47	G 187	G 238	G 129
B 112	B 195	B 229	B 218

❶

R 15	R 106	R 251	R 241
G 38	G 163	G 219	G 125
B 107	B 163	B 215	B 166

❷

R 109	R 248	R 245	R 266
G 53	G 207	G 91	G 159
B 12	B 122	B 46	B 166

❸

R 98	R 231	R 241	R 230
G 47	G 103	G 233	G 216
B 148	B 196	B 215	B 157

❶ 膽小又安靜的少女膚色
❷ 開朗的少女膚色
❸ 傲慢又自以為是的大嬸膚色

請試著為下面幾張圖畫上自己想要的顏色吧！「搗蛋鬼」的顏色是哪幾種呢？相反地，「謹慎又文靜的顏色」又是哪幾種呢？其實沒有所謂的正確解答。在上色的時候，如果出現了自己一開始想要的感覺，那就表示成功了。

❶

❷

❸

❶ 搗蛋鬼的顏色
❷ 謹慎又文靜的顏色
❸ 好吃的顏色

❶

❷

❸

❶ 平靜的下雨天顏色
❷ 想哭的憂鬱顏色
❸ 威風且勇敢的顏色

❶

❷

❸

❶ 討人喜愛的孩子和溫暖的媽媽的顏色
❷ 生氣又感到冤枉的顏色
❸ 好玩又開心顏色

❶

❷

❸

❶ 難搞又有潔癖的大叔顏色
❷ 時尚小姐的顏色
❸ 想逃跑的鬱悶顏色

❶

❷

❸

❶ 深夜中顯得孤單的月亮村莊顏色
❷ 能安心入睡的舒適家庭顏色
❸ 自以為漂亮到令人討厭的花朵顏色

會感到「用色困難」的真正原因，是沒有試著去思考過什麼是真正的顏色。將眼睛所看到的顏色或腦海中所浮現的顏色直接塗在事物上時，它便不再是一幅有趣的圖畫了。

在為人物或動物上色時，不是將自己認知的顏色直接塗上去，而是要從人物或動物身上找尋**感情的顏色**，去思考「這幅畫現在是什麼樣的心情？」、「這幅畫有著什麼樣的性格？」、「是什麼樣的感覺？」、「這幅畫又在想什麼？」等，藉由這種過程所篩選出來的顏色才是屬於自己的真正顏色。

思考出來的顏色不是單調的顏色而是「有趣的顏色」，它不只會創造出「有趣的圖畫」，有時還能提升圖畫的質感。從顏色中聯想到其他的想法，再藉由從事物身上找尋顏色所得來的靈感，這過程正是顏色的思考。

顏色的思考

先用顏色來思考感覺、心情和氣氛之後，再回頭思考從那個顏色中所想到事物，這樣就可以把腦海中的抽象感覺畫成具體的形狀了。

抽象的感覺→顏色→具體的事物

一邊思考「幸福的感覺」和「難過的感覺」，一邊設定色值表。
幸福感覺的顏色→橘色、黃色、象牙色、淺藍色
難過感覺的顏色→灰色、陰沉的藍色

• 利用「顏色」表現感覺：幸福的、憂鬱的

R 255	R 255	R 255	R 174	R 69		R 26	R 148	R 234	R 79	R 64
G 98	G 209	G 248	G 219	G 195		G 26	G 163	G 221	G 167	G 117
B 50	B 86	B 209	B 217	B 189		B 43	B 161	B 216	B 208	B 178

請試著思考看看從那些顏色中所聯想到的事物。

象牙色＋黃色→鳥，淺藍色→天空
灰色→烏雲，陰沉的藍色→深海

從幸福的顏色中所聯想到的事物是鳥和天空，從難過的顏色中所聯想到的事物是烏雲和深海，這就是第二個印象，即「**顏色思考出的事物**」。試著結合這些第二印象，將「在天空飛的幸福小鳥」和幸福的圖畫做結合，將「身處在烏雲密布下的深海魚類」和難過的圖畫做結合。把一開始單純的小女孩圖畫變成另一幅新的圖畫，這樣符合圖畫概念的感情會更加地被突顯出來。

• 把從顏色中聯想到的人、事、物等和圖畫做結合：在天空飛的鳥、在深海中迴游的魚類

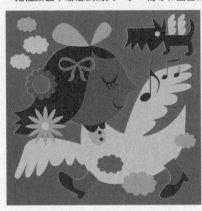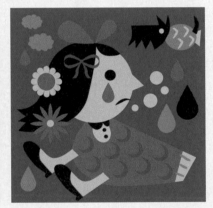

如同前面所提到的，「顏色」不只有著色的功能而已，它也是一種靈感，對創造新的圖畫有一定的幫助。35頁的色值表是我從「抽象的感覺」中所聯想出來的顏色，請思考看看從這些顏色中所聯想到的事物、動物、狀況、場所等，同時練習尋找屬於自己的顏色。接著將聯想到的事物和圖畫做結合，轉換成屬於自己的圖畫。

• 好吃的

R 142 G 53 B 0	R 228 G 127 B 37	R 255 G 199 B 29	R 255 G 251 B 238	R 255 G 58 B 63

• 不好吃的

R 12 G 76 B 48	R 117 G 123 B 86	R 154 G 169 B 71	R 224 G 228 B 204	R 220 G 111 B 196

• 吵鬧的

R 0 G 0 B 0	R 255 G 11 B 166	R 0 G 26 B 218	R 244 G 255 B 62	R 255 G 255 B 255

• 安靜的

R 77 G 103 B 101	R 184 G 199 B 201	R 198 G 229 B 231	R 255 G 255 B 241	R 247 G 247 B 190

• 年輕的

R 69 G 16 B 0	R 7 G 170 B 72	R 221 G 234 B 27	R 255 G 255 B 222	R 255 G 71 B 62

• 老的

| R 125 G 66 B 13 | R 224 G 205 B 43 | R 186 G 189 B 136 | R 238 G 237 B 230 | R 156 G 156 B 156 |

• 現代的

| R 0 G 0 B 0 | R 18 G 88 B 160 | R 148 G 161 B 226 | R 255 G 255 B 255 | R 154 G 154 B 154 |

• 古典的

| R 87 G 48 B 48 | R 113 G 78 B 22 | R 231 G 205 B 34 | R 255 G 246 B 197 | R 66 G 161 B 47 |

• 都市的

| R 0 G 0 B 0 | R 35 G 78 B 156 | R 172 G 196 B 192 | R 230 G 235 B 234 | R 242 G 255 B 95 |

• 鄉村的

| R 97 G 37 B 29 | R 207 G 127 B 49 | R 200 G 161 B 57 | R 238 G 224 B 198 | R 74 G 87 B 106 |

顏色的逆向思考

如果你無法從抽象的感覺中找出適合的顏色，也不知道該使用哪些顏色才能表現出符合圖畫概念的感覺時，可以試著做顏色的逆向思考。

首先，列出藉由抽象感覺所想到的人、動物、場所、狀況等的具體事物，再找尋那些事物本身帶有的顏色，這樣便可以輕易找出「抽象感覺」的顏色了。

抽象的感覺→具體的事物→顏色

我們試著從「主動」和「被動」的主題中，聯想看看有哪些相關的人、事、物或狀況吧！

主動的→太陽、樹木、自然、生活在大自然中的動物…。

被動的→上下關係、上司和部屬、農場的動物、機器、都市…。

從逆向思考中，聯想到「主動的自然和樹木」和「被動的都市和機器」的相關顏色。

「都市和機器」會聯想到的顏色→灰色、暗藍色

「自然和樹木」會聯想到的顏色→綠色、青綠色、古銅色

・主動的：自然和樹木的顏色　　　　　・被動的：都市和機器的顏色

R 109	R 252	R 255	R 43	R 10		R 65	R 100	R 133	R 208	R 63
G 10	G 34	G 250	G 220	G 137		G 65	G 123	G 180	G 216	G 130
B 0	B 64	B 222	B 162	B 100		B 65	B 131	B 180	B 217	B 172

這些顏色就是「主動的顏色」和「被動的顏色」。看得出來哪張圖是主動、哪張圖是被動的嗎？除了這些顏色外，各位讀者也可以把自己認為是主動的事物、被動的事物列出來，然後利用那些事物的顏色進行上色，這樣就會變成屬於自己獨特的「主動性圖畫」和「被動性圖畫」了。

享受顏色的趣味，從對顏色的立體性思考開始

如同前面所述，學畫圖的人要找出自己所需的顏色，並且學習如何應用在圖畫上。既然這些前面說明過了，那最後我們就來聊聊如何享受「顏色樂趣」的方法吧！

紅色算是哪種顏色？哪種顏色數值算是紅色？它和橘色的差異又是多大？深紅和淺紅的界線又在哪裡等，其實這些理論對畫圖者來說並不是那麼的重要。有時，它反倒會是讓自己被困在顏色的框架裡。

這種計算性的思考模式會讓我們產生對顏色的刻板觀念，進而讓自己可能選擇的顏色範圍縮小。雖然就像 Photoshop 中的顏色滑桿一樣，顏色是無窮無盡的，但真正在畫圖的時候，時常會覺得「怎麼和之前畫的圖很類似」。為什麼會這樣呢？顏色有那麼多種，為什麼我選的顏色總是那麼類似呢？為什麼會覺得「沒有可以用的顏色」呢？

這些都是以前自己不斷鑽研「顏色的界線」、「顏色的正確名稱」等理論，讓自己產生「顏色不夠用」的錯覺；因為被賦予名稱的顏色種類遠比人眼可區分的顏色種類少太多了。下面列出的顏色，分別是什麼顏色呢？

| R 34 G 146 B 225 | R 20 G 94 B 147 | R 61 G 95 B 205 | R 23 G 156 B 176 | R 63 G 130 B 172 |

| R 58 G 174 B 255 | R 0 G 117 B 201 | R 93 G 131 B 179 | R 23 G 113 B 147 | R 75 G 162 B 194 |

難道，這些顏色都是藍色嗎？

沒錯！這些看來各有不同的顏色名稱都叫藍色。

自己常常使用的藍色和一次都沒用過的藍色，我們會認為它們都是藍色。除了自己所想的藍色或某人賦予顏色數值創造出來的藍色外，其他都被藍色這個名稱給限制住了⋯。事實上，那些看來完全不同的藍色，全部都叫藍色。

我們常會以為是使用「本來就存在的顏色」，但回頭看看顏色的歷史可以發現，人類不斷地創造出新的顏色出來。墨水、色鉛筆、油漆等工具並不是一開始就存在的，「這個顏色是藍色」的想法也不是從上古時期就有的，那只不過是在顏色的歷史中，由某人或某個組織為了溝通方便所規定出來的範圍罷了。

• 下列全部使用相似卻又些微不同的藍色配色

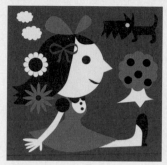 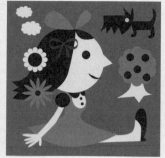 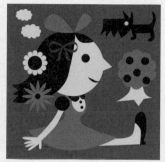

「學好基本的配色」不是去死記那些顏色的名稱，而是要拋棄自己從過去累積下來對顏色垂直式的思考方式。試著努力找尋每一種顏色會帶給人的感覺，並且要培養把數萬種藍色看作是個自不同顏色的習慣。不是要思考「藍色是○○感覺」、「紅色是○○感覺」，而是「這種藍色是○○感覺，那種藍色是○○感覺」，先把各種顏色做出區分後再進行思考。將顏色的界線做細密的區分，區分得越多，代表自己可以選擇的顏色越多；那同時也表示自己可以應用不同的顏色，擁有表現出各種感覺的能力。

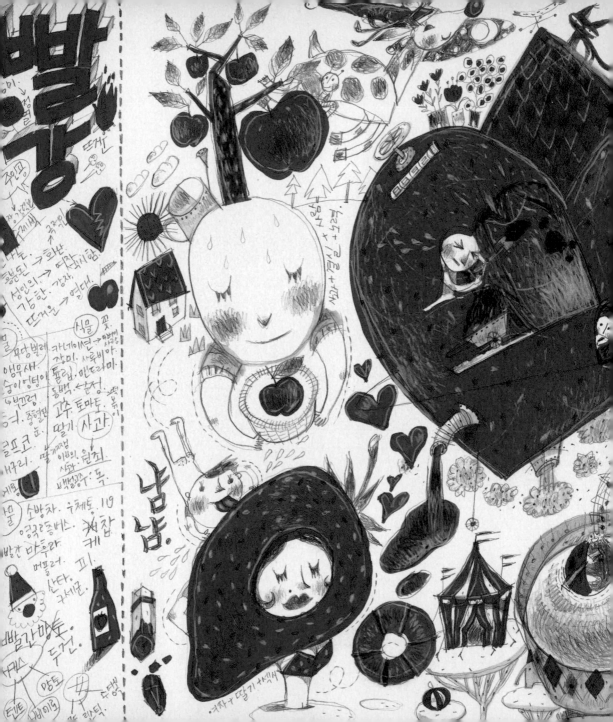

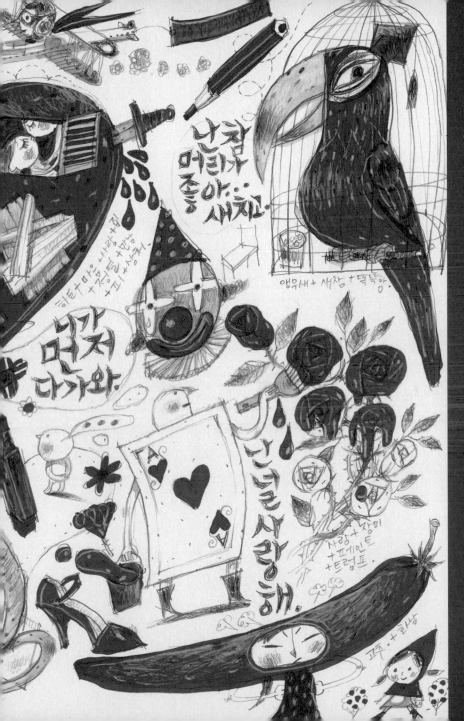

「Color」這個單字是從西班牙語「Colorado（帶點紅色的）」一詞演變而來的，在所有的顏色當中，紅色是最基本的、最有歷史性的，也是矚目性很高的顏色。

如果去研究顏色的起源，可以從原始時代的圖畫、古代洞窟壁畫等看到紅色的蹤影，因為自古紅色被認為是「血的顏色」，是人類最早認識的顏色。

紅色

對畫家來說紅色是最熟悉的顏色，但它同時也是最容易讓圖畫變得俗氣，或讓人產生「和之前畫的圖畫有類似色感」感覺的危險顏色。因為比起其他顏色，紅色的矚目性較高，在圖畫中會比其他顏色要來得搶眼，因此圖畫的整體色感容易被紅色所主導。

紅色＋黑白的配色

• 原色的紅色＋黑白的配色

R 0	G 0	B 0
R 108	G 108	B 108
R 168	G 168	B 168
R 216	G 216	B 216
R 255	G 255	B 255
R 255	G 0	B 0

即使是使用很多顏色的華麗圖畫，只要加入紅色就有搶了其他顏色的感覺，所以紅色被當作是重點色的代表色。在使用紅色時要特別謹慎小心，上色時要選擇符合整體氛圍的紅色，這一點比使用其他的顏色更來得重要。

• 原色的紅色＋紅色系列的黑白配色

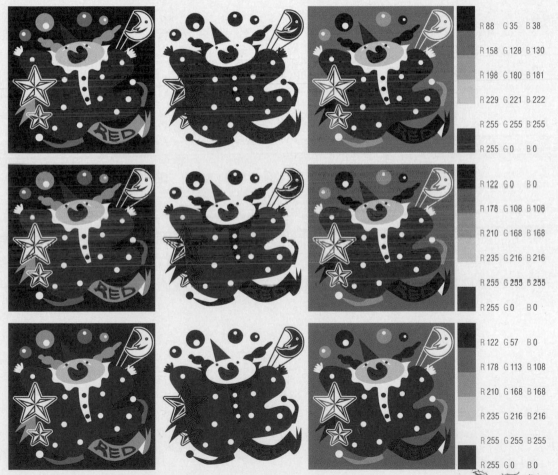

紅色給人的印象

在自然界中紅色給人的印象

太陽：溫暖、矚目、主角、力量、能量、
煽動的…。

玫瑰：愛情、暫時的…。

血：生命、殺人、獻血、拯救…。

火：熱、貞烈、地獄、感情的、興奮、活力的…。

蘋果：果實…。

嘴唇：口紅、誘惑、女人…。

・原色的紅色＋黃色、草綠色系列的黑白配色

R 122 G 89 B 0

R 178 G 159 B 108

R 210 G 198 B 168

R 235 G 229 B 216

R 255 G 255 B 255

R 255 G 0 B 0

R 18 G 75 B 15

R 119 G 151 B 117

R 174 G 193 B 173

R 219 G 227 B 218

R 255 G 255 B 255

R 255 G 0 B 0

R 40 G 95 B 76

R 131 G 163 B 152

R 182 G 201 B 194

R 222 G 230 B 227

R 255 G 255 B 255

R 255 G 0 B 0

在社會中紅色給人的印象

旗幟：革命、空軍（紅圍巾）、共產黨…。 宗教：十字架、原罪、犧牲…。

符號：修正、核對事項、高氣壓、看漲、警告、 愛心：心臟、心、愛情…。

　　　紅牌（red card）…。 信號：停下、危險、靜止、禁止、敵軍、被害…。

・原色的紅色＋藍色、紫色系列的黑白配色

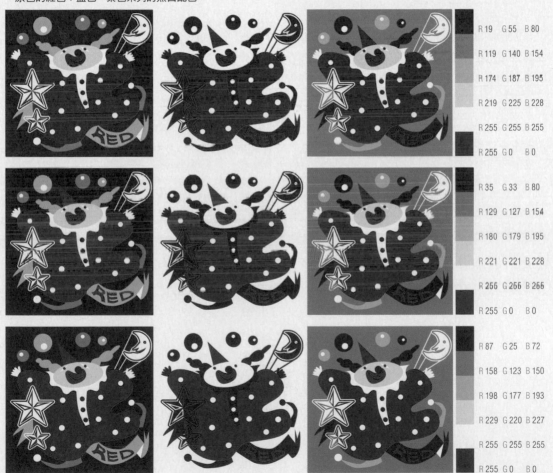

R 19	G 55	B 80
R 119	G 140	B 154
R 174	G 187	B 195
R 219	G 225	B 228
R 255	G 255	B 255
R 255	G 0	B 0
R 35	G 33	B 80
R 129	G 127	B 154
R 180	G 179	B 195
R 221	G 221	B 228
R 255	G 255	B 255
R 255	G 0	B 0
R 87	G 25	B 72
R 158	G 123	B 150
R 198	G 177	B 193
R 229	G 220	B 227
R 255	G 255	B 255
R 255	G 0	B 0

100%的紅色容易給人女人、愛情、熱情等的印象；相反地，同時也給人反對、停止、警告、血等的極端印象。紅色不單只是孩子們喜歡的顏色或象徵女人的漂亮顏色，它是一種能蘊含各種意義的象徵顏色。

紅色＋其他顏色的配色

・原色的紅色＋紅色、橘色系列的配色

R 87　G 0　　B 0

R 255　G 101　B 133

R 255　G 200　B 192

R 255　G 255　B 255

R 102　G 120　B 129

R 255　G 0　　B 0

R 74　G 0　　B 0

R 155　G 141　B 136

R 213　G 210　B 196

R 255　G 253　B 243

R 255　G 181　B 224

R 255　G 0　　B 0

R 111　G 71　　B 29

R 255　G 132　B 0

R 232　G 229　B 188

R 255　G 253　B 243

R 87　G 203　B 181

R 255　G 0　　B 0

如果你想在圖畫中使用紅色，不要去想「紅色適合搭配什麼顏色呢？」最好是先思考「在這個圖畫中，紅色帶有什麼意義呢？」

• 原色的紅色＋黃色系列的配色

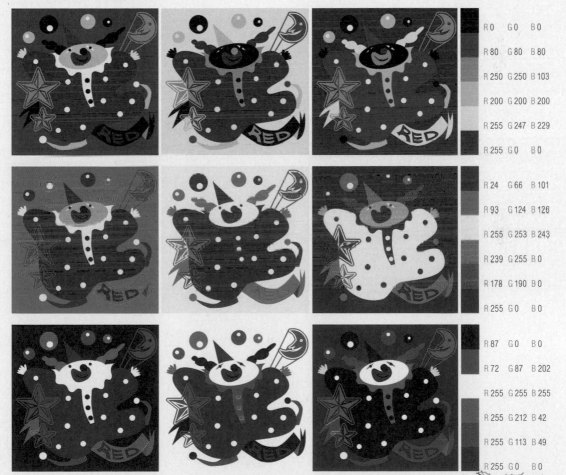

R 0　　G 0　　B 0
R 80　　G 80　　B 80
R 250　G 250　B 103
R 200　G 200　B 200
R 255　G 247　B 229
R 255　G 0　　B 0

R 24　　G 66　　B 101
R 93　　G 124　B 126
R 255　G 253　B 243
R 239　G 255　B 0
R 178　G 190　B 0
R 255　G 0　　B 0

R 87　　G 0　　B 0
R 72　　G 87　　B 202
R 255　G 255　B 255
R 255　G 212　B 42
R 255　G 113　B 49
R 255　G 0　　B 0

R 0　　G 0　　B 0

R 113　G 111　B 108

R 200　G 160　B 0

R 255　G 220　B 56

R 255　G 253　B 241

R 255　G 0　　B 0

R 143　G 33　　B 2

R 183　G 171　B 161

R 93　　G 124　B 126

R 255　G 253　B 243

R 241　G 246　B 164

R 255　G 0　　B 0

R 0　　G 0　　B 0

R 191　G 139　B 83

R 246　G 214　B 164

R 255　G 253　B 243

R 255　G 237　B 95

R 255　G 0　　B 0

• 原色的紅色＋草綠色系列的配色

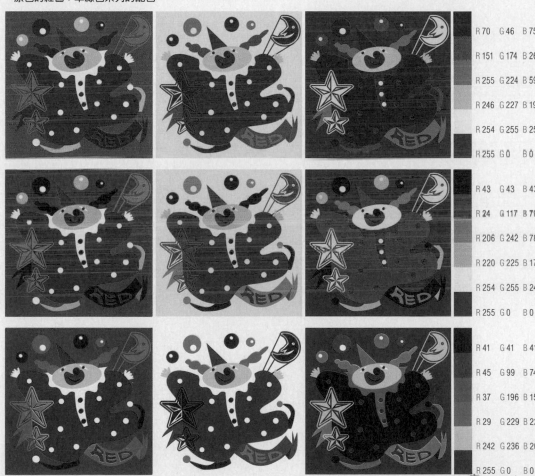

R 70	G 46	B 75
R 151	G 174	B 26
R 255	G 224	B 59
R 246	G 227	B 194
R 254	G 255	B 255
R 255	G 0	B 0
R 43	G 43	B 43
R 24	G 117	B 79
R 206	G 242	B 78
R 220	G 225	B 179
R 254	G 255	B 245
R 255	G 0	B 0
R 41	G 41	B 41
R 45	G 99	B 74
R 37	G 196	B 152
R 29	G 229	B 226
R 242	G 236	B 206
R 255	G 0	B 0

・原色的紅色＋青綠色系列的配色

R 41　G 41　B 41

R 45　G 93　B 99

R 37　G 196　B 189

R 242　G 236　B 206

R 255　G 255　B 255

R 255　G 0　B 0

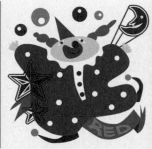
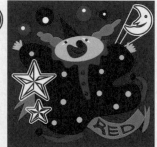

R 129　G 16　B 26

R 38　G 118　B 159

R 43　G 208　B 195

R 205　G 198　B 182

R 255　G 247　B 229

R 255　G 0　B 0

R 10　G 60　B 54

R 112　G 168　B 161

R 119　G 131　B 127

R 255　G 255　B 255

R 255　G 133　B 175

R 255　G 0　B 0

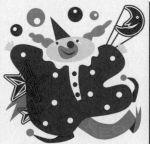
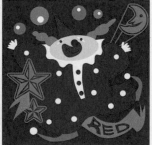

• 原色的紅色＋藍色系列的配色

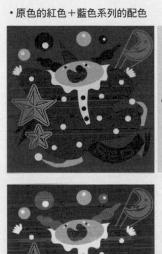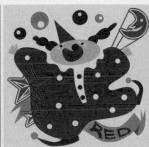

R 129 G 16 B 26

R 80 G 80 B 80

R 117 G 203 B 225

R 205 G 198 B 182

R 255 G 247 B 229

R 255 G 0 B 0

R 31 G 57 B 110

R 116 G 160 B 241

R 117 G 203 B 225

R 119 G 131 B 127

R 224 G 220 B 183

R 255 G 0 B 0

R 27 G 72 B 109

R 127 G 139 B 163

R 109 G 226 B 239

R 213 G 213 B 213

R 255 G 255 B 255

R 255 G 0 B 0

• 原色的紅色＋紫色系列的配色

R 48　G 23　B 97
R 142　G 110　B 204
R 118　G 194　B 255
R 213　G 213　B 213
R 254　G 255　B 254
R 255　G 0　　B 0

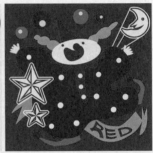

R 2　　G 0　　B 45
R 118　G 116　B 173
R 255　G 247　B 156
R 213　G 213　B 213
R 254　G 255　B 254
R 255　G 0　　B 0

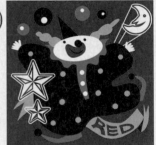

R 2　　G 0　　B 45
R 110　G 46　B 133
R 255　G 113　B 49
R 255　G 212　B 42
R 254　G 255　B 254
R 255　G 0　　B 0

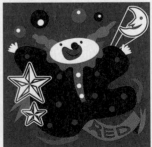

即使是別的顏色，也可以是紅色系列的顏色

其實，不管是帶有黃色的艷紅色還是帶有紫色的洋紅色（Magenta），都包含在紅色的範圍內。
所以，如果你是以「紅色是〇〇感覺」的錯誤思考方式來選色，那你可以選擇的顏色種類就會
被侷限住。

・所有的紅色

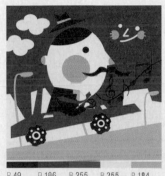

R 49	R 106	R 255	R 255	R 184
G 0	G 0	G 28	G 253	G 184
B 4	B 17	B 48	B 244	B 184

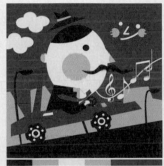

R 0	R 184	R 255	R 255	R 255	R 191
G 0	G 184	G 253	G 194	G 0	G 21
B 0	B 184	B 244	B 192	B 0	B 21

R 0	R 255	R 255	R 255	R 173
G 0	G 70	G 202	G 255	G 173
B 0	B 104	B 212	B 255	B 173

| R 255 G 0 B 0 | R 191 G 21 B 21 | R 232 G 43 B 30 | R 255 G 61 B 46 | R 232 G 87 B 76 | R 217 G 43 B 137 | R 255 G 174 B 172 |

| R 149 G 0 B 0 | R 70 G 0 B 0 | R 116 G 3 B 0 | R 161 G 9 B 7 | R 94 G 33 B 32 | R 125 G 56 B 53 |

不管是什麼顏色，都同時擁有正面和負面的情緒，像有冰冷的紅色也有熱情的紅色；有暗的紅
色和亮的紅色。雖然紅色容易給人正面的、明亮的、強烈的感覺，但看了44頁所羅列的語詞
後，可以知道紅色也含有許多負面的意義。像這樣各種不同感覺的紅色，可以靠明度（亮的程
度）或彩度（混濁的程度）的差異擴大其效果。

R 0	R 130	R 175	R 216	R 255	R 255
G 0	G 130	G 175	G 216	G 255	G 55
B 0	B 130	B 175	B 216	B 255	B 88

R 0	R 130	R 175	R 216	R 255	R 255
G 0	G 130	G 175	G 216	G 255	G 0
B 0	B 130	B 175	B 216	B 255	B 0

R 0	R 130	R 175	R 216	R 255	R 159
G 0	G 130	G 175	G 216	G 255	G 0
B 0	B 130	B 175	B 216	B 255	B 38

R 0	R 202	R 227	R 255	R 229
G 0	G 202	G 227	G 255	G 108
B 0	B 202	B 227	B 255	B 128

R 0	R 202	R 227	R 255	R 208
G 0	G 202	G 227	G 255	G 47
B 0	B 202	B 227	B 255	B 47

R 0	R 202	R 227	R 255	R 125
G 0	G 202	G 227	G 255	G 36
B 0	B 202	B 227	B 255	B 32

R 0	R 79	R 159	R 255	R 255
G 0	G 79	G 159	G 255	G 185
B 0	B 79	B 159	B 255	B 197

R 0	R 79	R 159	R 255	R 255
G 0	G 79	G 159	G 255	G 104
B 0	B 79	B 159	B 255	B 104

R 0	R 79	R 159	R 255	R 255
G 0	G 79	G 159	G 255	G 158
B 0	B 79	B 159	B 255	B 201

給人正面印象的系列顏色

如果你想表現紅色的正面印象，可以選擇帶有黃色的艷紅色或明度較高的粉紅系列顏色。比起100% 的紅色，帶有黃色的紅色更能給人溫暖的印象；粉紅色也是一樣的，比起帶有紫色的粉色，帶有黃色的溫暖粉色系更能給人正面的印象。

R 232 G 44 B 12	R 204 G 57 B 16	R 248 G 67 B 34	R 235 G 89 B 55	R 204 G 85 B 57	R 227 G 134 B 121	R 255 G 182 B 172

R 130 G 23 B 2	R 56 G 10 B 1	R 96 G 20 B 2	R 142 G 31 B 8	R 73 G 38 B 30	R 117 G 81 B 72

一樣的道理，在畫花、太陽、火等的自然物時，在紅色或粉紅色中加一點黃色的話，更能自然地表現出溫暖感。自然界中的「陽光」和日光燈的光線不同的地方在於，陽光的光線帶有黃色，所以在畫基本色時添加上黃色會比較好。

• 可以強調出紅色溫暖和自然色感的正面印象配色

R 90	R 191	R 217	R 255	R 255	R 255
G 0	G 21	G 143	G 194	G 253	G 0
B 0	B 21	B 137	B 192	B 192	B 244

R 127	R 248	R 255	R 255	R 255	R 230
G 14	G 67	G 252	G 219	G 176	G 105
B 14	B 34	B 237	B 199	B 148	B 61

R 70	R 191	R 210	R 241	R 255	R 255
G 0	G 21	G 126	G 173	G 218	G 254
B 0	B 21	B 120	B 167	B 217	B 244

R 0	R 193	R 215	R 236	R 255	R 255
G 0	G 162	G 195	G 226	G 255	G 69
B 0	B 99	B 155	B 206	B 255	B 66

R 0	R 193	R 215	R 236	R 255	R 255
G 0	G 162	G 195	G 226	G 255	G 0
B 0	B 99	B 155	B 206	B 255	B 0

R 0	R 193	R 215	R 236	R 255	R 207
G 0	G 162	G 195	G 226	G 255	G 0
B 0	B 99	B 155	B 206	B 255	B 28

R 0	R 130	R 175	R 216	R 255	R 255
G 0	G 129	G 174	G 215	G 254	G 55
B 0	B 121	B 163	B 202	B 238	B 82

R 0	R 130	R 175	R 216	R 255	R 255
G 0	G 129	G 174	G 215	G 254	G 0
B 0	B 121	B 163	B 202	B 238	B 0

R 0	R 130	R 175	R 216	R 255	R 159
G 0	G 129	G 174	G 215	G 254	G 0
B 0	B 121	B 163	B 202	B 238	B 35

給人負面印象的系列顏色

相反地，如果要強調紅色的負面印象，可以選擇帶有紫色的紅色。紅色和紫色中間的系列顏色，會給人一種冰冷且人為的感覺；如果再降低其明度，顏色會更給人負面且人為的印象。

| R 217 G 4 B 43 | R 188 G 13 B 53 | R 255 G 59 B 98 | R 229 G 70 B 97 | R 254 G 134 B 164 | R 255 G 167 B 191 | R 253 G 208 B 220 |

| R 149 G 0 B 30 | R 70 G 0 B 14 | R 116 G 0 B 20 | R 161 G 7 B 36 | R 122 G 66 B 74 | R 150 G 102 B 109 |

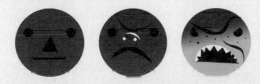

其實帶有紫色的紅色不但優雅且高貴，同時也有給人一種成熟的感覺。如果以成人為主題的圖畫顯得過於隨便時，可以在紅色中加一點紫色，這樣效果會不錯。

R 0	R 186	R 255	R 255	R 253	R 255
G 0	G 0	G 0	G 174	G 208	G 255
B 0	B 54	B 84	B 196	B 220	B 255

R 113	R 175	R 255	R 255	R 255	R 255
G 12	G 10	G 107	G 202	G 252	G 0
B 12	B 41	B 135	B 192	B 237	B 70

R 118	R 191	R 255	R 204	R 255	R 255
G 0	G 91	G 153	G 153	G 252	G 40
B 14	B 118	B 180	B 166	B 237	B 108

R 0	R 53	R 125	R 192	R 255	R 255
G 0	G 157	G 193	G 224	G 255	G 67
B 0	B 188	B 212	B 234	B 255	B 129

R 0	R 53	R 125	R 192	R 255	R 255
G 0	G 157	G 193	G 224	G 255	G 0
B 0	B 188	B 212	B 234	B 255	B 0

R 0	R 53	R 125	R 192	R 255	R 159
G 0	G 157	G 193	G 224	G 255	G 0
B 0	B 188	B 212	B 234	B 255	B 38

R 0	R 55	R 127	R 193	R 255	R 255
G 0	G 91	G 150	G 203	G 255	G 55
B 0	B 86	B 147	B 203	B 255	B 88

R 0	R 55	R 127	R 193	R 255	R 255
G 0	G 91	G 150	G 203	G 255	G 0
B 0	B 86	B 147	B 203	B 255	B 0

R 0	R 55	R 127	R 193	R 255	R 159
G 0	G 91	G 150	G 203	G 255	G 0
B 0	B 86	B 147	B 203	B 255	B 38

當作主要色的紅色系列色

紅色不管和什麼顏色搭在一起都是最顯眼的顏色，因此如果紅色主要色想搭配其他顏色的話，
就要降低紅的明度或彩度，讓它不要那麼顯眼。另外，如果你想要使用紅色系列的顏色來完
成整幅圖畫，最好使用和紅色色系較遠的顏色（黃色、綠色或藍色）當作重點色。

紅色系列的主要色＋黑白配色

· 紅色系列的主要色＋黑白的重點配色

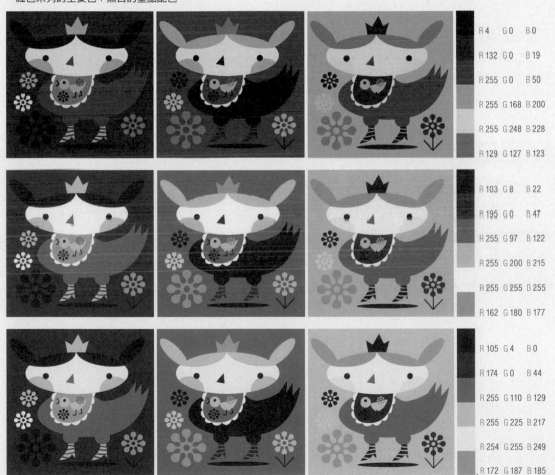

R 4 G 0 B 0

R 132 G 0 B 19

R 255 G 0 B 50

R 255 G 168 B 200

R 255 G 248 B 228

R 129 G 127 B 123

R 103 G 8 B 22

R 195 G 0 B 47

R 255 G 97 B 122

R 255 G 200 B 215

R 255 G 255 B 255

R 162 G 180 B 177

R 105 G 4 B 0

R 174 G 0 B 44

R 255 G 110 B 129

R 255 G 225 B 217

R 254 G 255 B 249

R 172 G 187 B 185

灰色和紅色的強硬、搶眼性質很相配，我常使用灰色來輔助紅色。除了黑白配色以外，利用帶有藍色的灰色、帶有黃色的灰色或帶有草綠色的灰色等的灰色配色，都可以改變圖畫的氣氛。

• 橘色系列的紅色主要色＋黑白重點配色

R 49	G 6	B 9
R 188	G 25	B 38
R 228	G 58	B 70
R 251	G 239	B 224
R 253	G 253	B 245
R 196	G 195	B 182

R 67	G 0	B 0
R 197	G 0	B 0
R 255	G 36	B 0
R 255	G 217	B 209
R 255	G 255	B 239
R 196	G 195	B 182

R 31	G 0	B 0
R 172	G 41	B 0
R 245	G 87	B 33
R 255	G 219	B 208
R 255	G 255	B 242
R 187	G 185	B 177

・紫色系列的紅色主要色＋黑白重點色

R 26　G 0　B 7
R 193　G 0　B 54
R 255　G 19　B 73
R 255　G 215　B 217
R 255　G 251　B 242
R 196　G 198　B 174

R 105　G 0　B 14
R 174　G 0　B 74
R 255　G 110　B 154
R 255　G 219　B 217
R 255　G 255　B 249
R 172　G 187　B 183

R 43　G 0　B 15
R 179　G 0　B 60
R 255　G 27　B 101
R 253　G 222　B 255
R 255　G 255　B 255
R 177　G 193　B 199

紅色系列的主要色＋黃色、橘色的重點色配色

黃色和橘色可以強調紅色的溫暖感覺。特別是帶有黃色的顏色，可以中和紅色給人冶豔的感覺，可以使用在以小孩為對象的圖畫、飲食、自然物等的圖畫上。同樣地，帶有紫色的紅色或帶有藍色的粉紅色，在中和冰冷的人為感覺上相當有效果。

• 橘色、褐色系列的紅色主要色＋黃色重點配色

R 141　G 39　B 19
R 180　G 0　B 16
R 251　G 179　B 85
R 255　G 255　B 200
R 180　G 180　B 141
R 255　G 27　B 48

R 107　G 0　B 0
R 255　G 0　B 0
R 255　G 96　B 0
R 255　G 241　B 205
R 255　G 228　B 0
R 215　G 155　B 17

R 49　G 0　B 4
R 180　G 0　B 16
R 255　G 77　B 93
R 255　G 173　B 180
R 255　G 250　B 225
R 252　G 205　B 94

62

· 粉紅、紫色系列的紅色主要色＋黃色重點配色

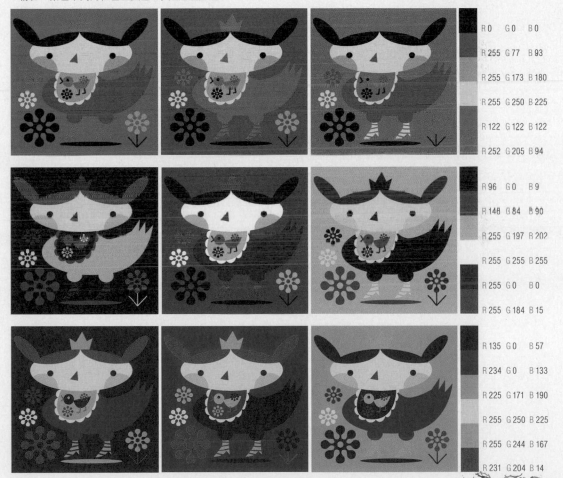

R 0	G 0	B 0
R 255	G 77	B 93
R 255	G 173	B 180
R 255	G 250	B 225
R 122	G 122	B 122
R 252	G 205	B 94
R 96	G 0	B 9
R 146	G 84	B 90
R 255	G 197	B 202
R 255	G 255	B 255
R 255	G 0	B 0
R 255	G 184	B 15
R 135	G 0	B 57
R 234	G 0	B 133
R 225	G 171	B 190
R 255	G 250	B 225
R 255	G 244	B 167
R 231	G 204	B 14

紅色系列的主要色＋草綠色的重點色配色

草綠是紅色的對比色，即補色。有補色關係的紅色和草綠，有互相強調、互相突顯兩方色調的功用。雖然補色在表現復古風或原色的感覺上很有效果，但如果想強調其中一方，就必須降低其中一方的彩度。

• 橘色、褐色系列的紅色主要色＋草綠色的重點配色

R 116　G 31　B 8

R 255　G 54　B 0

R 253　G 208　B 220

R 255　G 253　B 244

R 206　G 255　B 73

R 0　G 182　B 77

R 102　G 0　B 9

R 255　G 27　B 48

R 255　G 250　B 225

R 211　G 207　B 93

R 25　G 126　B 68

R 0　G 61　B 0

R 181　G 0　B 16

R 255　G 173　B 180

R 255　G 250　B 225

R 236　G 230　B 73

R 181　G 153　B 0

• 粉紅、紫色系列的紅色主要色＋草綠色的重點配色

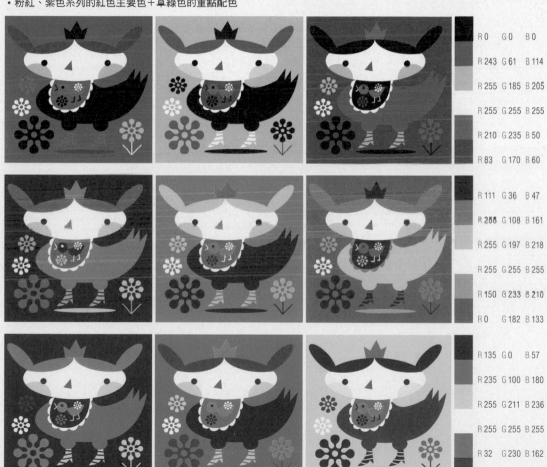

R 0　　G 0　　B 0

R 243　G 61　B 114

R 255　G 185　B 205

R 255　G 255　B 255

R 210　G 235　B 50

R 83　　G 170　B 60

R 111　G 36　　B 47

R 255　G 108　B 161

R 255　G 197　B 218

R 255　G 255　B 255

R 150　G 233　B 210

R 0　　G 182　B 133

R 135　G 0　　B 57

R 235　G 100　B 180

R 255　G 211　B 236

R 255　G 255　B 255

R 32　　G 230　B 162

R 0　　G 116　B 76

紅色系列的主要色＋藍色的重點色配色

藍色和紅色是最常一起使用的配色，雖然會給人一種成熟精鍊感，但也是最難配色的顏色。想適當地調和這兩種顏色，最簡單的方法就是紅色和藍色的明度差異要盡量明顯一點。舉例來說，暗紅色配亮藍色或亮紅的粉紅色配深藍色。

• 紅色系列的主要色＋草綠色的重點配色

R 102　G 0　　B 9
R 255　G 27　　B 48
R 255　G 250　B 225
R 198　G 186　B 179
R 45　　G 196　B 187

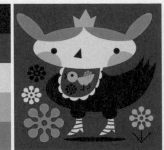 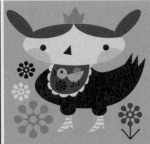 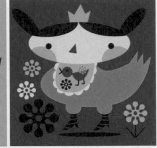

R 92　　G 0　　B 21
R 197　G 15　　B 61
R 255　G 97　　B 149
R 255　G 255　B 255
R 178　G 178　B 178
R 69　　G 208　B 203

R 127　G 27　　B 0
R 255　G 54　　B 0
R 255　G 203　B 189
R 255　G 253　B 244
R 67　　G 217　B 226
R 25　　G 146　B 153

• 紅色主要色＋藍色、紫色的重點配色

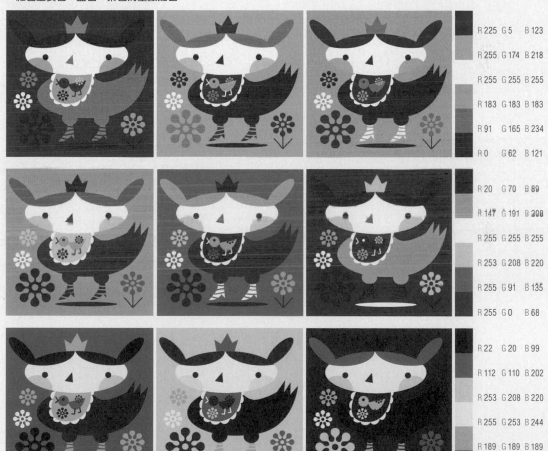

R 225　G 5　　B 123

R 255　G 174　B 218

R 255　G 255　B 255

R 183　G 183　B 183

R 91　　G 165　B 234

R 0　　　G 62　　B 121

R 20　　G 70　　B 89

R 147　G 191　B 208

R 255　G 255　B 255

R 253　G 208　B 220

R 255　G 91　　B 135

R 255　G 0　　　B 68

R 22　　G 20　　B 99

R 112　G 110　B 202

R 253　G 208　B 220

R 255　G 253　B 244

R 189　G 189　B 189

R 255　G 54　　B 0

紅色系列的主要色＋兩種顏色以上的配色

如果要在圖畫上一口氣使用紅色、黃色和藍色時，至少有一種顏色要調得特別亮、特別暗或特別混濁，盡量不要讓三種顏色都很顯眼。另外，主要色要占多一點的面積，且要柔和地連接其他顏色；如果決定以紅色當作主要色，那暗紅色、基本紅、粉紅等的紅色就要占多一點的面積，然後自然地連接上其他顏色。

• 紅色的主要色＋兩種顏色以上的配色

R 68　G 11　B 0
R 147　G 34　B 13
R 248　G 67　B 34
R 244　G 244　B 210
R 255　G 225　B 59
R 69　G 208　B 203

R 107　G 0　B 0
R 255　G 0　B 0
R 255　G 241　B 205
R 142　G 114　B 51
R 255　G 228　B 0
R 57　G 162　B 143

R 0　G 23　B 51
R 58　G 125　B 207
R 150　G 219　B 255
R 255　G 250　B 225
R 255　G 173　B 180
R 255　G 76　B 92
R 252　G 205　B 94

紅色當作線條的顏色

鮮明的紅色因為矚目性很高，所以不經常拿來使用在線條顏色上。如果想在線條上使用紅色，只使用在圖畫的主題部分，會比使用在所有形態上要來得有效果。例如「帶有紅色的褐色」等的暗紅色，是最常使用在線條上的顏色，比起黑色，它更能給人一種溫暖且自然的感覺。另外，如果使用在印刷品上，會更有手工感的氛圍。

• 在冷色調的圖畫中，使用帶有紅色的線條可以給人溫暖的感受。

R 0	R 26	R 85	R 150	R 255	R 255
G 0	G 114	G 160	G 219	G 255	G 174
B 0	B 221	B 255	B 255	B 255	B 196

R 99	R 26	R 85	R 150	R 255	R 255
G 17	G 114	G 160	G 219	G 255	G 174
B 7	B 221	B 255	B 255	B 255	B 196

R 154	R 26	R 85	R 150	R 255	R 255
G 75	G 114	G 160	G 219	G 255	G 174
B 51	B 221	B 255	B 255	B 255	B 196

紅色系列色的線條＋黑白配色

在給人相似色感的圖畫中，如果使用上紅色的線條，不但可以消除單調的感覺，也能點出重點部分，在突顯主題部分上相當有效果。特別是在黑白的圖畫或黑白的照片中使用紅色線條，可以轉換成一幅有趣的圖畫，這個和在圖畫中加上英文字一樣，會呈現出讓人感到有趣的效果。

• 在黑白配色的圖畫中點出重點

R 255	R 30	R 130	R 189	R 255
G 141	G 30	G 130	G 189	G 255
B 165	B 30	B 130	B 189	B 255

R 255	R 30	R 130	R 189	R 255
G 0	G 30	G 130	G 189	G 255
B 0	B 30	B 130	B 189	B 255

R 180	R 30	R 130	R 189	R 255
G 0	G 30	G 130	G 189	G 255
B 38	B 30	B 130	B 189	B 255

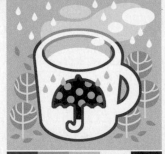

R 143	R 161	R 207	R 255	R 0
G 41	G 161	G 207	G 255	G 0
B 65	B 161	B 207	B 255	B 0

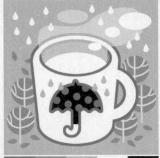

R 211	R 161	R 207	R 255	R 0
G 122	G 161	G 207	G 255	G 0
B 153	B 161	B 207	B 255	B 0

R 231	R 161	R 207	R 255	R 0
G 171	G 161	G 207	G 255	G 0
B 171	B 161	B 207	B 255	B 0

R 128	R 84	R 171	R 220	R 255
G 57	G 84	G 171	G 220	G 255
B 38	B 84	B 171	B 220	B 255

R 179	R 84	R 171	R 220	R 255
G 32	G 84	G 171	G 220	G 255
B 32	B 84	B 171	B 220	B 255

R 96	R 84	R 171	R 220	R 255
G 0	G 84	G 171	G 220	G 255
B 20	B 84	B 171	B 220	B 255

紅色系列色的線條＋紅色配色

如果在紅色系列的圖畫上使用紅色線條，會給人一種生硬、過度的感覺。這時，最好是選擇和主要色紅色相反的色感來當作線條顏色。例如，如果鮮明的深紅色是主要色，那就選擇彩度較低的混濁紅色來當作線條顏色。另外，如果主要色紅色有著強烈的冰冷感，那線條顏色就要選擇有溫暖感的紅色；相反地，如果主要色紅色是帶有黃色的溫暖感覺，那線條顏色就選擇有著強烈冰冷感覺的紅色。

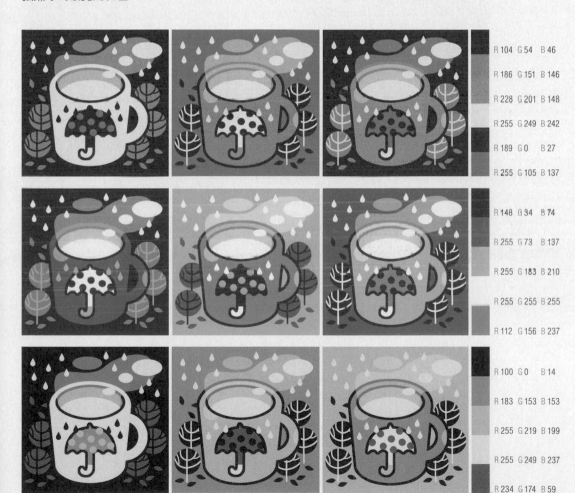

R 104 G 54 B 46

R 186 G 151 B 146

R 228 G 201 B 148

R 255 G 249 B 242

R 189 G 0 B 27

R 255 G 105 B 137

R 148 G 34 B 74

R 255 G 73 B 137

R 255 G 183 B 210

R 255 G 255 B 255

R 112 G 156 B 237

R 100 G 0 B 14

R 183 G 153 B 153

R 255 G 219 B 199

R 255 G 249 B 237

R 234 G 174 B 59

紅色系列色的線條＋橘色、黃色配色

使用橘色和黃色當作主要色的圖畫，可以給人一種溫暖的印象；但因為容易變成平凡的圖畫，所以線條顏色最好選擇沉著的混濁紅色，並且以冷色調的其他顏色當作是重點色。

橘色和黃色的配色主要使用在表現老舊的圖片、懷舊的場所、過去的感覺、餐飲店或好吃的食物等。

R 113	R 231	R 255	R 255	R 255	R 42
G 4	G 94	G 166	G 219	G 252	G 192
B 4	B 19	B 50	B 53	B 228	B 205

R 255	R 70	R 231	R 255	R 255	R 255
G 0	G 0	G 94	G 166	G 219	G 252
B 0	B 0	B 19	B 50	B 53	B 228

R 189	R 231	R 255	R 255	R 255	R 42
G 0	G 94	G 166	G 219	G 252	G 205
B 27	B 19	B 50	B 53	B 228	B 169

R 104　G 54　B 46

R 255　G 61　B 46

R 255　G 170　B 78

R 255　G 249　B 242

R 225　G 27　B 54

R 202　G 195　B 188

R 104　G 54　B 46

R 182　G 171　B 155

R 228　G 218　B 148

R 255　G 249　B 242

R 224　G 17　B 46

紅色系列顏色的線條＋草綠色配色

因為草綠色和紅色是補色的關係，所以在配色時要特別留意。為了防止補色的衝突感，最常使用的方法就是增加其中一種顏色的系列色。以草綠色和紅色為基準增加系列色時，可以使用同樣系列色的淺草綠、深草綠，或同樣系列色的淺紅、深紅等，像這樣子自然地連接兩種顏色。

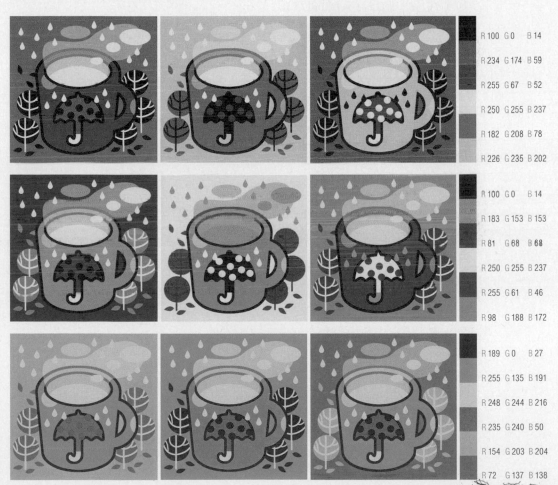

R 100 G 0 B 14
R 234 G 174 B 59
R 255 G 67 B 52
R 250 G 255 B 237
R 182 G 208 B 78
R 226 G 235 B 202

R 100 G 0 B 14
R 183 G 153 B 153
R 81 G 68 B 68
R 250 G 255 B 237
R 255 G 61 B 46
R 98 G 188 B 172

R 189 G 0 B 27
R 255 G 135 B 191
R 248 G 244 B 216
R 235 G 240 B 50
R 154 G 203 B 204
R 72 G 137 B 138

紅色系列色的線條＋藍色、紫色的配色

如果想在強眼的藍色或深紫色的圖畫上使用紅色線條，你會發現不管怎麼配色都感覺不協調。因為這種組合本來就不好配色，所以不常拿來放在一起；但如果換成很亮或很濁的藍色、紫色，也許會意外地得到不錯的作品。其實，顏色協調、不協調的差異性很小，所以不要去斷定「這兩種顏色是不搭配的顏色」，請試著一點一點地調整顏色，找出最棒的配色方式吧！

R 189 G 0 B 27
R 157 G 137 B 137
R 172 G 172 B 172
R 242 G 242 B 226
R 252 G 255 B 157
R 154 G 203 B 204

R 150 G 35 B 75
R 145 G 79 B 102
R 172 G 172 B 172
R 255 G 73 B 137
R 132 G 165 B 202
R 255 G 219 B 94

R 148 G 34 B 74
R 220 G 36 B 101
R 255 G 253 B 241
R 219 G 188 B 230
R 89 G 113 B 217
R 251 G 241 B 172

跟著一起 畫畫看

在圖畫上使用紅色

重點色顧名思義就是在圖畫中表現出重點所使用的顏色，所以要選擇「最搶眼的顏色」。如果除了重點色外，還有其他顏色也很搶眼的話，那就無法發揮重點色的功用囉！

那我們一起實際來看看如何利用紅色當作重點色、主要色、線條顏色等的繪畫過程吧！

以紅色當作重點色，褐色系列色當作主要色，再以藍色當作線條顏色

販賣生活的商店：如果有販賣生活中所需的錢、名譽、智慧、愛情、家人等的商店的話，那會是什麼模樣呢？為了不讓背景中出現的建築物、天空、街道等太過顯眼，同時也想表現出老電影的感覺，我利用褐色系列當作主要色，並且在「販賣生活的商店」上使用紅色當作重點色，如此完成這張圖畫。

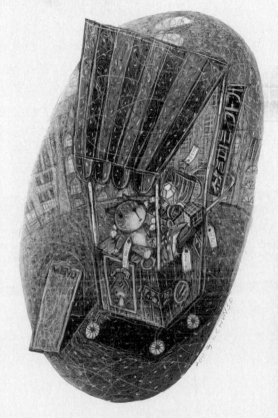

使用的顏色

麥克筆：胭脂紅（Carmine）、栗褐色（Chestnut brown）、土黃色（Yellow ochre）

色鉛筆：永固紅（Permanent red）、永固深黃（Permanent yellow deep）、靛藍（Indigo）

1 先用淺色鉛筆畫出草稿後，再用胭脂紅（Carmine）、栗褐色（Chestnut brown）、土黃色（Yellow ochre）的麥克筆著色。在商店屋頂的部分處使用紅色重點色，背景的地方不要使用紅色。

Tip! 麥克筆的特性

使用麥克筆出現的線條紋理，之後會被色鉛筆遮蓋住，所以不需要多做塗抹修飾。用麥克筆做重複上色的動作顏色會變深，可以利用這種特性，在影子、陰暗的部分重複上色，這樣可以表現出立體感。

2 利用靛藍（Indigo）的色鉛筆，以暗的面為中心畫出線條和質感。在商店後方的背景處，表現出模糊的線條、白濛濛的質感。在主要的商店、物品等處，畫出強而有力的線條；另外在質感方面，要清楚區分亮面和暗面。

3 利用白色的色鉛筆，以亮面為中心表現出光點和質感。設定背景的左邊有光線照射下來，所以左邊的背景要表現得亮一點。在主要的屋頂和重要的物品等的地方，也要加上鮮明而有力的亮點。

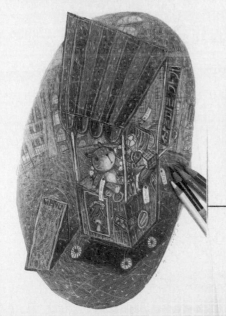

4 利用白色和永固深黃（Permanent yellow deep）的色鉛筆強調出背景的光線，另外較細密的部分也要用色鉛筆仔細地描繪出來。

Special

選擇紅色當作線條的顏色

如果圖畫中沒有使用任何一點紅色，就可以用紅色描繪出線條。這樣可以讓沒有重點色的圖畫，強調出重點並表現出活力。

R 187 G 2 B 12	R 170 G 140 B 120	R 255 G 250 B 230	R 30 G 105 B 75	R 255 G 206 B 51

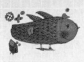

選擇紅色當作主要色

畫圖時單獨使用紅色，儘管已降低了彩度或明度，有可能還是相當顯眼的顏色；因此如果你想使用紅色當作主要色，最好是一起使用類似的系列色來中和紅色的強度。下面的圖畫是以帶有紅色的褐色為中心，分階段使用系列顏色，並且用天空色作為重點色所完成的圖畫。

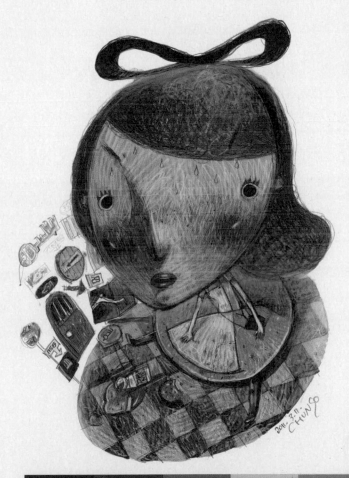

R 66 G 9 B 8	R 138 G 43 B 27	R 185 G 144 B 61	R 252 G 236 B 195	R 72 G 162 B 178

選擇紅色當作主要色

下面的圖是同時以紅色當作主要色和重點色的例子。這個時候，使用帶有紅色的古銅色表現出線條，並且使用很多類似的系列顏色，藉此來擴大「主要色」的感覺。因為重點色是紅色的關係，如果想使用其他顏色，最好是不要選擇比主要色紅色還要顯眼的顏色。

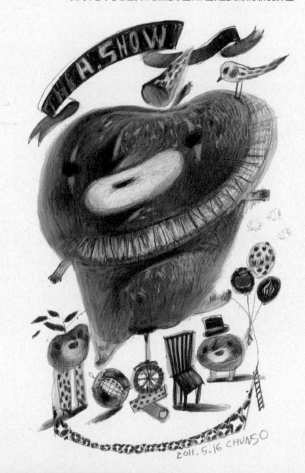

R 44 G 14 B 15	R 238 G 53 B 16	R 234 G 133 B 93	R 247 G 242 B 214	R 100 G 178 B 220

使用Photoshop一起 做做看

在黑白圖片上添加各種感覺的顏色

圖片裡的自然物顏色分成物體本身擁有的固定顏色，以及經由光線、照明所出現的亮色和陰影所出現的暗色。

在為黑白照片或圖像上色時，不要單純只添加一種顏色，如果可以個別添加上三種顏色的話，就可以得到更多樣、自然的顏色。

• **完成** 感覺像用拍立得拍出的蘋果

• **素材** 黑白蘋果圖片、舊紙張的背景、色值表

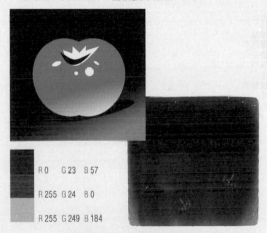

R 0　 G 23　 B 57

R 255　G 24　 B 0

R 255　G 249　 B 184

1 開啟「Art work\001\ap_gr.BMP, 020.BMP, tx020.BMP」的檔案。

點選檔案〔File〕－開啟舊檔〔Open〕或按下 Ctrl + O，並在開啟舊檔〔Open〕對話方塊中找出「隨書 CD\Art work\ 001\ap_gr.BMP, 020.BMP, tx020.BMP」後，點選〔開啟〕。

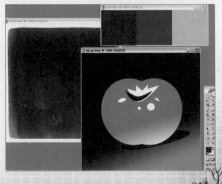

2 這裡要製作新的圖層，填滿「020.BMP」的紅色並變更圖層的屬性。

首先點選「ap_gr.BMP」→再點選圖層面板下端的「建立新圖層」按鈕（🔳）產生圖層 1（Layer 1）。接著，點選工具面板的油漆桶工具（🎨）→在按著 Alt 的狀態下，點選「020.BMP」的紅色→點擊「ap_gr.BMP」的畫面上方填上顏色→最後在圖層面板裡的混和模式中，將圖層的屬性變更為「顏色（Color）」。

 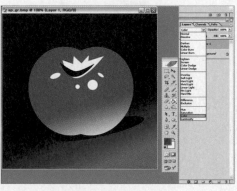

3 這裡要重新建立新的圖層，填滿「020.BMP」的黃色並變更圖層的屬性。

點選圖層面板下端的「建立新圖層」按鈕（🔳）產生「圖層 2（Layer 2）」→點選工具面板的油漆桶工具（🎨）→接著在按著 Alt 的狀態下點選「020.BMP」的黃色→點擊「ap_gr.BMP」的畫面上方填上顏色→最後在圖層面板裡的混和模式中，將圖層的屬性變更為「色彩增值（Multiply）」。

 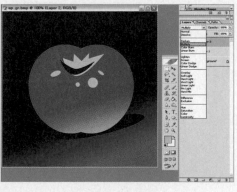

4 重新建立新的圖層，填滿「020.BMP」的藍色並變更圖層的屬性。

點選圖層面板下端的「建立新圖層」按鈕（▣）產生「圖層 3（Layer 3）」→點選工具面板的油漆桶工具（🪣）→在按著 Alt 的狀態下，點選「020.BMP」的藍色→點擊「ap_gr.BMP」的畫面上方填上顏色→最後在圖層面板裡的混和模式中，將圖層的屬性變更為「變亮（Lighten）」。

 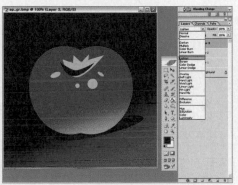

5 將「tx020.BMP」的背景複製，並變更圖層的屬性後就完成了。

點選「tx020.BMP」→按著 Ctrl + A 選擇整體→按下 Ctrl + C 複製→點選「ap_gr.BMP」→再按著 Ctrl + A 選擇整體→按下 Ctrl + V 產生「圖層 4（Layer 4）」→最後在圖層面板裡的混和模式中，將圖層的屬性變更為「濾色（Screen）」。

 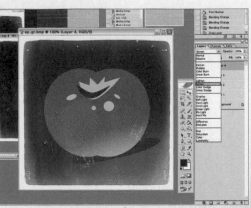

Special

像這樣利用圖層的屬性為蘋果的顏色、光線的顏色、影子的顏色添加色相，就可以製作出有趣好玩的色感。
請從「隨書 CD\Art work…」中利用各種素材和色值表，練習製作看看屬於自己的蘋果吧！

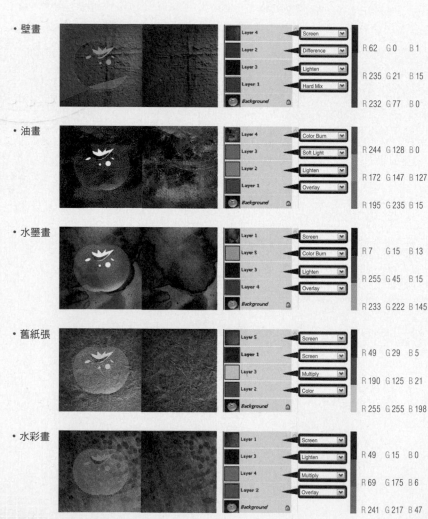

- 壁畫

Layer 4	Screen
Layer 2	Difference
Layer 3	Lighten
Layer 1	Hard Mix
Background	

R 62　G 0　　B 1

R 235　G 21　B 15

R 232　G 77　B 0

- 油畫

Layer 4	Color Burn
Layer 3	Soft Light
Layer 2	Lighten
Layer 1	Overlay
Background	

R 244　G 128　B 0

R 172　G 147　B 127

R 195　G 235　B 15

- 水墨畫

Layer 1	Screen
Layer 5	Color Burn
Layer 3	Lighten
Layer 4	Overlay
Background	

R 7　　G 15　B 13

R 255　G 45　B 15

R 233　G 222　B 145

- 舊紙張

Layer 5	Screen
Layer 1	Screen
Layer 3	Multiply
Layer 2	Color
Background	

R 49　　G 29　　B 5

R 190　G 125　B 21

R 255　G 255　B 198

- 水彩畫

Layer 1	Screen
Layer 3	Lighten
Layer 4	Multiply
Layer 2	Overlay
Background	

R 49　G 15　B 0

R 69　G 175　B 6

R 241　G 217　B 47

- 樹木

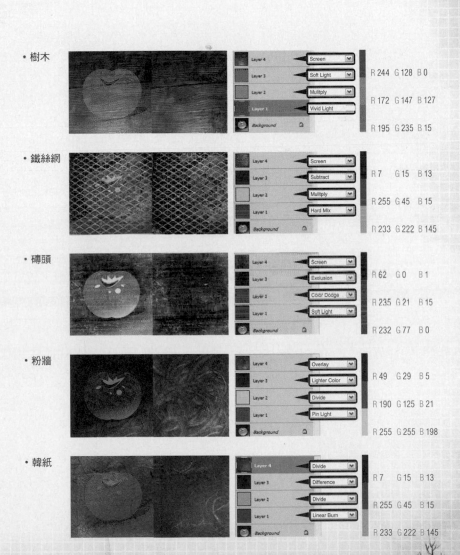

	Layer 4	Screen	
	Layer 3	Soft Light	R 244 G 128 B 0
	Layer 2	Mulitply	
	Layer 1	Vivid Light	R 172 G 147 B 127
	Background		R 195 G 235 B 15

- 鐵絲網

	Layer 4	Screen	
	Layer 3	Subtract	R 7 G 15 B 13
	Layer 2	Mulitply	
	Layer 1	Hard Mix	R 255 G 45 B 15
	Background		R 233 G 222 B 145

- 磚頭

	Layer 4	Screen	
	Layer 3	Exclusion	R 62 G 0 B 1
	Layer 2	Color Dodge	
	Layer 1	Soft Light	R 235 G 21 B 15
	Background		R 232 G 77 B 0

- 粉牆

	Layer 4	Overlay	
	Layer 3	Lighter Color	R 49 G 29 B 5
	Layer 2	Divide	
	Layer 1	Pin Light	R 190 G 125 B 21
	Background		R 255 G 255 B 198

- 韓紙

	Layer 4	Divide	
	Layer 3	Difference	R 7 G 15 B 13
	Layer 2	Divide	
	Layer 1	Linear Burn	R 255 G 45 B 15
	Background		R 233 G 222 B 145

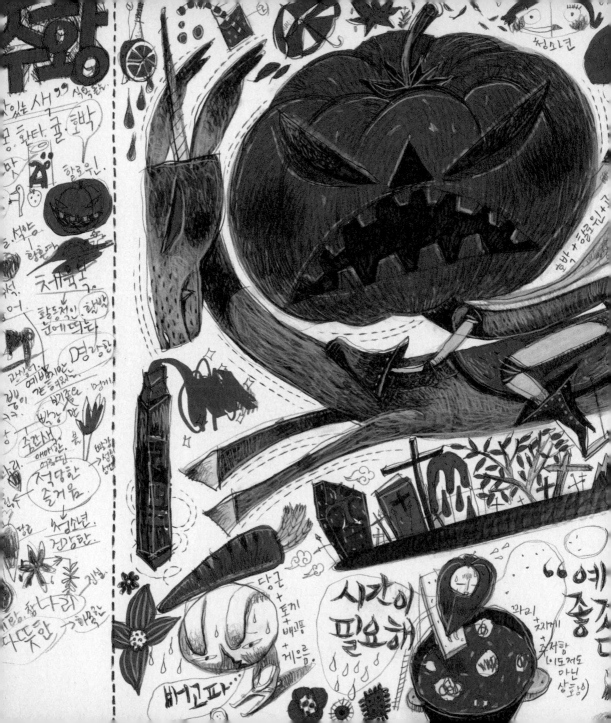

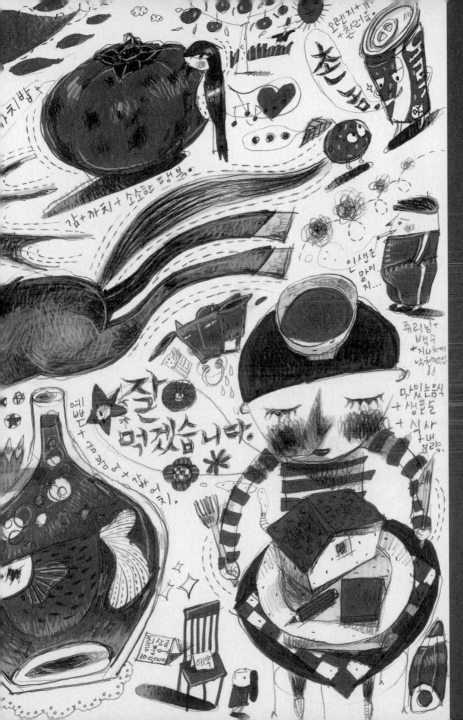

橘色

橘色和鄰近的紅色、黃色相比，看起來沒什麼特別。很多人曾誤為它只不過是紅色和黃色之間的某種顏色罷了。

但是這種中間色卻比紅色要來得中性，比黃色多了份成熟的感覺，其實橘色也有其中間性的魅力。換句話說，橘色是可以補足紅色和黃色缺點的顏色，也因為如此，橘色被應用在各種產業設計作品的機會，遠比紅色、黃色多出很多。

中間色的魅力

橘色

橘色的中間性也是比其他顏色還難配色的原因。它不比紅色來得強烈，也不比黃色來得亮，如果不小心配色錯誤，可能會搶走重點色的位置，或讓重點色不突出。另外，橘色也可能成為讓人容易看膩整體配色的主因。

橘色＋黑白配色

• 原色的橘色＋黑白配色

R 0	G 0	B 0
R 108	G 108	B 108
R 168	G 168	B 168
R 216	G 216	B 216
R 255	G 255	B 255
R 244	G 121	B 31

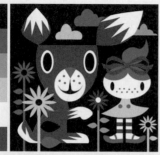
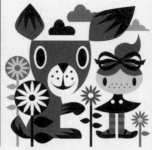

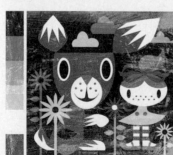
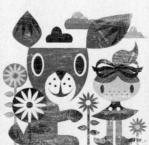
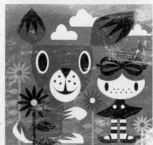

如果你想以橘色當作重點色，那在選擇其他顏色時，就不要選比橘色還顯眼的顏色，因此常
拿來和橘色一起搭配的顏色就是灰色。同時，也要注意降低其他顏色的彩度和明度，調整成
不比橘色還顯眼，這樣才可能表現出多樣又有趣的配色。例如，如果想拿紅色來搭配橘色，
就必須降低紅色的彩度，選擇「橘色和褐色」的搭配，這樣畫面會比較協調。

・原色的橘色＋帶有紅色的黑白配色

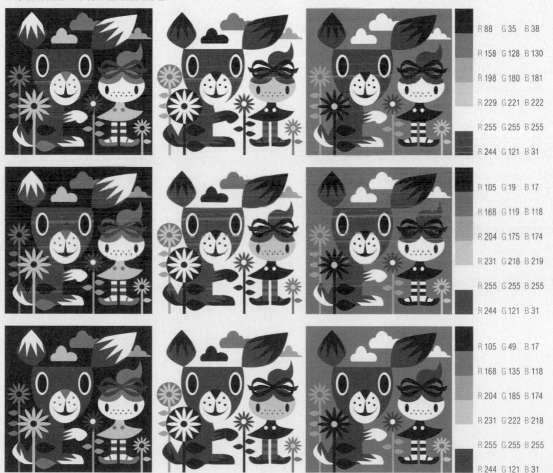

R 88　G 35　B 38
R 158　G 128　B 130
R 198　G 180　B 181
R 229　G 221　B 222
R 255　G 255　B 255
R 244　G 121　B 31

R 105　G 19　B 17
R 168　G 119　B 118
R 204　G 175　B 174
R 231　G 218　B 219
R 255　G 255　B 255
R 244　G 121　B 31

R 105　G 49　B 17
R 168　G 135　B 118
R 204　G 185　B 174
R 231　G 222　B 218
R 255　G 255　B 255
R 244　G 121　B 31

橘色給人的印象

在自然界中橘色給人的印象

橘子：好吃的、食慾、爽口感、維他命、
　　　年輕的、青少年、好玩的…。
樹木（褐色）：久的、老舊的、穩定的…。

火：溫暖的、暖和的、親密的、好動的、友好的。

・原色的橘色＋黃色、帶有草綠色的黑白配色

R 122　G 75　 B 0
R 178　G 149　B 107
R 210　G 194　B 167
R 233　G 225　B 215
R 255　G 255　B 255
R 244　G 121　B 31

R 93　 G 88　 B 10
R 145　G 142　B 97
R 175　G 174　B 145
R 196　G 194　B 184
R 255　G 255　B 255
R 244　G 121　B 31

R 69　 G 91　 B 12
R 131　G 144　B 98
R 165　G 174　B 145
R 193　G 195　B 184
R 255　G 255　B 255
R 244　G 121　B 31

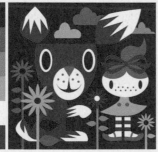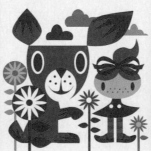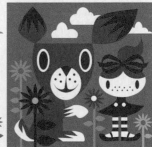

在社會中橘色給人的印象

否決：吹牛、奢侈、便宜貨、虛張聲勢…。

萬聖節：惡魔、吹牛、吵雜的…。

・原色的橘色＋藍色、帶有紫色的黑白配色

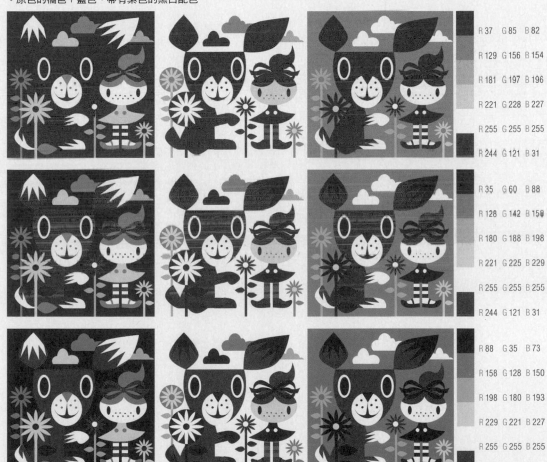

R 37　G 85　B 82
R 129　G 156　B 154
R 181　G 197　B 196
R 221　G 228　B 227
R 255　G 255　B 255
R 244　G 121　B 31

R 35　G 60　B 88
R 128　G 142　B 150
R 180　G 188　B 198
R 221　G 225　B 229
R 255　G 255　B 255
R 244　G 121　B 31

R 88　G 35　B 73
R 158　G 128　B 150
R 198　G 180　B 193
R 229　G 221　B 227
R 255　G 255　B 255
R 244　G 121　B 31

橘色有著會讓人想親近圖畫的力量，但同時也充滿著難以搭配紅色的正面能量。因此當圖畫顯得沉悶、沒有活力時，橘色相當好用；但如果使用太多橘色在圖畫上，圖畫反而會顯得老舊且煩悶。拿來使用在古典感的圖畫中，雖然會有不錯的感覺，但如果不是想表現老舊感的話，最好搭配冷色系的顏色會較合適。

橘色＋其他顏色的配色

• 原色的橘色＋紅色、橘色系列的配色

R 93　G 24　B 12
R 163　G 96　B 36
R 229　G 60　B 32
R 255　G 159　B 161
R 255　G 248　B 234
R 244　G 121　B 31

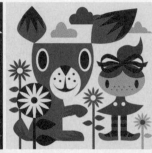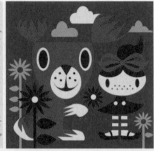

R 57　G 9　B 0
R 187　G 177　B 155
R 175　G 54　B 88
R 250　G 137　B 193
R 255　G 254　B 241
R 244　G 121　B 31

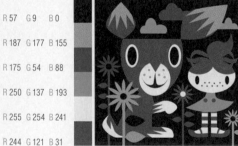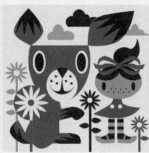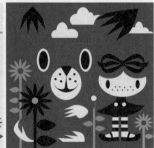

R 57　G 9　B 0
R 153　G 63　B 28
R 201　G 193　B 188
R 255　G 214　B 115
R 255　G 250　B 231
R 244　G 121　B 31

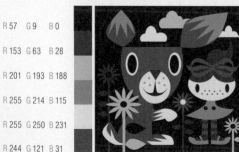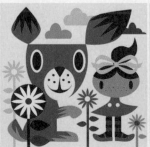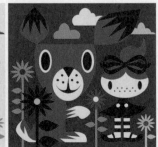

• 原色的橘色＋黄色系列的配色

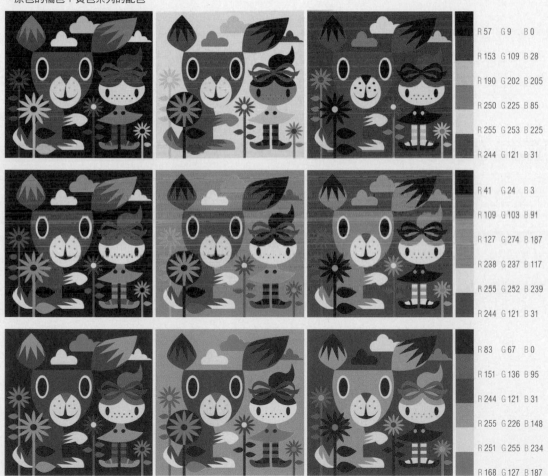

R 57	G 9	B 0
R 153	G 109	B 28
R 190	G 202	B 205
R 250	G 225	B 85
R 255	G 253	B 225
R 244	G 121	B 31

R 41	G 24	B 3
R 109	G 103	B 91
R 127	G 274	B 187
R 238	G 237	B 117
R 255	G 252	B 239
R 244	G 121	B 31

R 83	G 67	B 0
R 151	G 136	B 95
R 244	G 121	B 31
R 255	G 226	B 148
R 251	G 255	B 234
R 168	G 127	B 187

• 原色的橘色＋草綠色系列的配色

R 60　G 47　B 0

R 27　G 189　B 142

R 205　G 223　B 77

R 126　G 151　B 158

R 255　G 255　B 255

R 244　G 121　B 31

R 0　G 0　B 0

R 36　G 173　B 109

R 65　G 209　B 211

R 194　G 231　B 150

R 247　G 255　B 238

R 244　G 121　B 31

R 0　G 0　B 0

R 12　G 126　B 98

R 126　G 155　B 215

R 227　G 225　B 85

R 255　G 253　B 216

R 244　G 121　B 31

 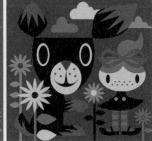

・原色的橘色＋藍色系列的配色

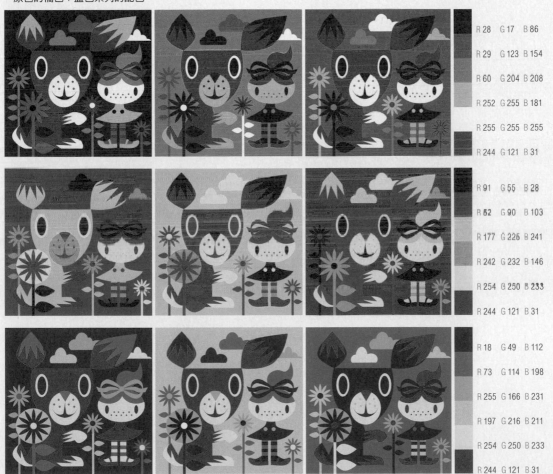

R 28　G 17　B 86
R 29　G 123　B 154
R 60　G 204　B 208
R 252　G 255　B 181
R 255　G 255　B 255
R 244　G 121　B 31

R 91　G 55　B 28
R 52　G 90　B 103
R 177　G 226　B 241
R 242　G 232　B 146
R 254　G 250　B 233
R 244　G 121　B 31

R 18　G 49　B 112
R 73　G 114　B 198
R 255　G 166　B 231
R 197　G 216　B 211
R 254　G 250　B 233
R 244　G 121　B 31

• 原色的橘色＋紫色系列的配色

R 64 G 13 B 83	
R 182 G 97 B 214	
R 255 G 195 B 208	
R 183 G 219 B 179	
R 255 G 255 B 255	
R 244 G 121 B 31	

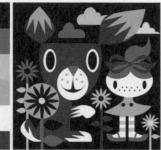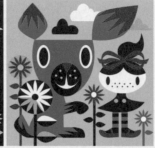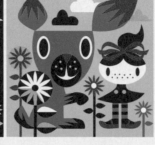

R 64 G 13 B 83	
R 147 G 136 B 151	
R 206 G 193 B 211	
R 255 G 212 B 42	
R 255 G 250 B 228	
R 244 G 121 B 31	

R 121 G 13 B 81	
R 147 G 125 B 189	
R 151 G 187 B 236	
R 255 G 220 B 166	
R 255 G 250 B 228	
R 244 G 121 B 31	

即使是別的顏色，也可以是橘色系列的顏色

雖然基本的橘色給人多情、積極的感覺；但帶有紅色的橘色卻給人廉價、庸俗的感覺；帶有黃色的橘色則給人懶惰、慵懶的感覺。對畫家而言，對於橘色變化無窮的特徵這點，不是「要避開」反而是「要活用」。

橘色在彩度上是很敏感的顏色，若不是鮮明的顏色就容易失去特性，變成完全不同的面貌。彩度高的橘色雖然給人年輕、有活力的感覺，但如果彩度稍微調低，它就會馬上變成有品味的文雅顏色。

一樣是橘色系列色的褐色，就有和橘色完全不同的特性和感覺。所以不管是有著年輕感覺的明亮橘色，還是有著古典、老舊感的低彩度褐色，都拿來嘗試看看吧！

• 所有的橘色

R 0	R 153	R 255	R 244	R 255	R 168		R 0	R 172	R 255	R 255	R 255	R 168		R 70	R 179	R 255	R 255	R 255	R 168
G 0	G 76	G 194	G 121	G 255	G 168		G 0	G 105	G 206	G 105	G 251	G 168		G 28	G 138	G 193	G 154	G 253	G 168
B 0	B 0	B 123	B 31	B 255	B 168		B 0	B 0	B 163	B 32	B 234	B 168		B 0	B 110	B 96	B 22	B 247	B 168

R 247 G 148 B 28	R 255 G 114 B 0	R 255 G 84 B 0	R 197 G 93 B 0	R 243 G 133 B 34	R 220 G 127 B 72

R 202 G 145 B 111	R 220 G 158 B 82	R 234 G 214 B 190	R 247 G 210 B 166	R 246 G 180 B 145	R 238 G 212 B 196

R 129 G 74 B 8	R 103 G 44 B 5	R 35 G 11 B 0	R 70 G 49 B 30	R 129 G 110 B 94	R 98 G 59 B 24

R 159 G 128 B 109	R 155 G 127 B 93	R 176 G 157 B 133	R 134 G 98 B 54	R 130 G 94 B 75	R 88 G 66 B 53

R 0	R 82	R 152	R 216	R 255	R 247
G 0	G 82	G 152	G 216	G 255	G 148
B 0	B 82	B 152	B 216	B 255	B 28

R 0	R 82	R 152	R 216	R 255	R 219
G 0	G 82	G 152	G 216	G 255	G 173
B 0	B 82	B 152	B 216	B 255	B 112

R 0	R 82	R 152	R 216	R 255	R 169
G 0	G 82	G 152	G 216	G 255	G 102
B 0	B 82	B 152	B 216	B 255	B 20

R 0	R 82	R 152	R 216	R 255	R 255
G 0	G 82	G 152	G 216	G 255	G 114
B 0	B 82	B 152	B 216	B 255	B 0

R 0	R 82	R 152	R 216	R 255	R 212
G 0	G 82	G 152	G 216	G 255	G 165
B 0	B 82	B 152	B 216	B 255	B 134

R 0	R 82	R 152	R 216	R 255	R 104
G 0	G 82	G 152	G 216	G 255	G 46
B 0	B 82	B 152	B 216	B 255	B 0

R 0	R 82	R 152	R 216	R 255	R 195
G 0	G 82	G 152	G 216	G 255	G 102
B 0	B 82	B 152	B 216	B 255	B 28

R 0	R 82	R 152	R 216	R 255	R 246
G 0	G 82	G 152	G 216	G 255	G 180
B 0	B 82	B 152	B 216	B 255	B 145

R 0	R 82	R 152	R 216	R 255	R 123
G 0	G 82	G 152	G 216	G 255	G 77
B 0	B 82	B 152	B 216	B 255	B 37

特別是帶有橘色的褐色，可以為圖畫帶來溫暖的感覺，也可以表現出穩定的色感。只要把圖畫中的黑色換成褐色，就可以感覺到圖畫整體的配色大不相同。如果你想表現出有點溫暖的感覺，你可以考慮使用橘色系列的顏色。

給人正面印象的系列色

如果想表現橘色的正面感覺，可以選擇使用帶有黃色的橘子色或不會太深的褐色。這兩種顏色比 100% 的橘色更能給人溫暖且親近的感覺。

| R 255 G 154 B 22 | R 255 G 194 B 80 | R 255 G 123 B 26 | R 255 G 144 B 54 | R 223 G 174 B 105 | R 246 G 229 B 207 | R 255 G 246 B 237 |
| R 229 G 103 B 0 | R 231 G 150 B 0 | R 180 G 76 B 0 | R 132 G 78 B 0 | R 87 G 51 B 0 | R 160 G 125 B 80 | R 243 G 201 B 148 |

但橘色本身幾乎很難找到一點冰冷的感覺，如果你為了表現出溫暖的感覺，所有配色都使用溫暖的色感的話，反倒容易變成沒有重點的圖畫。

因此，如果想以帶有黃色的橘色當作主要色，使用黑色或灰色等冷色系，會讓整體的配色更調和。例如，在配色時，可以使用暗藍色來取代黑色，也可以使用帶有紫色的深粉紅色來取代紅色，可以利用這種方法降低圖畫的暖度。

99

• 可以強調橘色的自然感及亮面的正面性配色

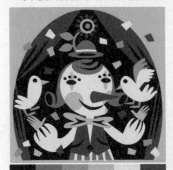

R 0	R 130	R 175	R 216	R 255	R 255
G 0	G 129	G 174	G 215	G 254	G 144
B 0	B 121	B 163	B 202	B 238	B 0

R 0	R 130	R 175	R 216	R 255	R 255
G 0	G 129	G 174	G 215	G 254	G 108
B 0	B 121	B 163	B 202	B 238	B 0

R 0	R 130	R 175	R 216	R 255	R 196
G 0	G 129	G 174	G 215	G 254	G 94
B 0	B 121	B 163	B 202	B 238	B 18

R 47	R 123	R 255	R 255	R 255	R 205
G 28	G 77	G 144	G 194	G 246	G 186
B 0	B 37	B 0	B 80	B 230	B 161

R 41	R 143	R 255	R 255	R 255	R 192
G 24	G 61	G 108	G 215	G 252	G 185
B 5	B 0	B 0	B 164	B 234	B 175

R 86	R 157	R 197	R 255	R 255	R 192
G 52	G 90	G 89	G 196	G 244	G 192
B 0	B 18	B 7	B 153	B 211	B 175

R 0	R 169	R 198	R 241	R 255	R 255
G 0	G 129	G 181	G 125	G 255	G 144
B 0	B 48	B 148	B 193	B 255	B 0

R 0	R 169	R 198	R 241	R 255	R 255
G 0	G 129	G 181	G 125	G 255	G 108
B 0	B 48	B 148	B 193	B 255	B 0

R 0	R 169	R 198	R 241	R 255	R 196
G 0	G 129	G 181	G 125	G 255	G 94
B 0	B 48	B 148	B 193	B 255	B 18

給人負面印象的系列色

相反地,如果你想強調橘色的負面感覺,可以使用帶有紅色的深橘色;但這個顏色不是會給人強烈印象的顏色,所以如果你想強調負面的感覺,可以大幅降低彩度,並且選擇配色強度差異很大的顏色,這樣會有不錯的效果。

R 255 G 107 B 22	R 255 G 92 B 16	R 173 G 55 B 0	R 77 G 47 B 33	R 191 G 163 B 150	R 246 G 216 B 206	R 255 G 238 B 229

R 192 G 104 B 54	R 116 G 53 B 23	R 68 G 44 B 33	R 55 G 18 B 0	R 101 G 60 B 42	R 120 G 96 B 88	R 193 G 157 B 145

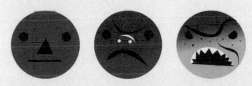

簡單來說,要避免使用有著和橘色類似的彩度、明度的顏色,選擇很亮的橘色或很暗的橘色一起做搭配,這樣在顏色上會大大加分。另外,比起藍色,使用帶有紫色的深藍色更能突顯出橘色的負面感覺。

R 0	R 129	R 255	R 255	R 255	R 168		R 65	R 134	R 221	R 237	R 255	R 179		R 55	R 120	R 230	R 246	R 255	R 205
G 0	G 50	G 92	G 219	G 253	G 168		G 14	G 66	G 85	G 202	G 252	G 161		G 18	G 96	G 115	G 216	G 255	G 190
B 0	B 12	B 16	B 207	B 247	B 168		B 11	B 36	B 42	B 176	B 237	B 161		B 0	B 88	B 50	B 206	B 255	B 190

R 0	R 55	R 127	R 193	R 255	R 169		R 0	R 55	R 127	R 193	R 255	R 235		R 0	R 55	R 127	R 193	R 255	R 221
G 0	G 91	G 150	G 203	G 255	G 108		G 0	G 91	G 150	G 203	G 255	G 120		G 0	G 91	G 150	G 203	G 255	G 188
B 0	B 86	B 134	B 203	B 255	B 74		B 0	B 86	B 134	B 203	B 255	B 54		B 0	B 86	B 134	B 203	B 255	B 178

R 0	R 58	R 117	R 199	R 255	R 225		R 0	R 58	R 117	R 199	R 255	R 225		R 0	R 58	R 117	R 199	R 255	R 244
G 0	G 106	G 173	G 209	G 255	G 92		G 0	G 106	G 173	G 209	G 255	G 126		G 0	G 106	G 173	G 209	G 255	G 126
B 0	B 160	B 234	B 220	B 255	B 16		B 0	B 160	B 234	B 220	B 255	B 32		B 0	B 160	B 234	B 220	B 255	B 59

可以當作主要色的橘色系列色

如果說紅色和藍色具有暗又強烈的色感；黃色和青豆色具有亮的色感，那橘色就是兩邊都站不住腳的中間顏色。因此，如果想以橘色當作主要色，在配色時就需要一種暗又強烈的顏色以及一種亮的顏色來做搭配。

橘色系列的主要色＋黑白配色

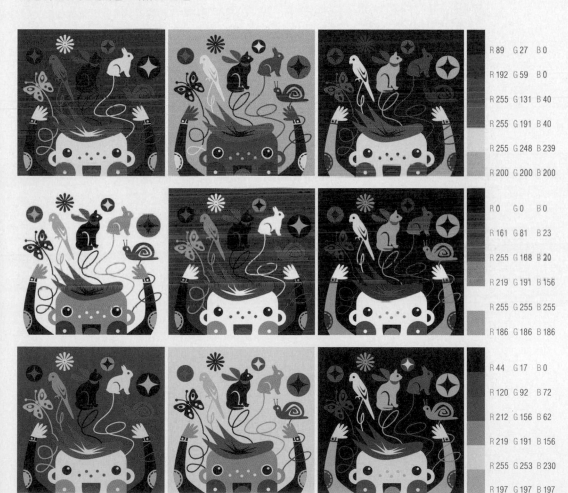

R 89　G 27　B 0

R 192　G 59　B 0

R 255　G 131　B 40

R 255　G 191　B 40

R 255　G 248　B 239

R 200　G 200　B 200

R 0　G 0　B 0

R 161　G 81　B 23

R 255　G 168　B 20

R 219　G 191　B 156

R 255　G 255　B 255

R 186　G 186　B 186

R 44　G 17　B 0

R 120　G 92　B 72

R 212　G 156　B 62

R 219　G 191　B 156

R 255　G 253　B 230

R 197　G 197　B 197

舉例來說，光使用紅色一種顏色就會讓圖畫擁有極高的矚目性，即使不另外使用其它顯眼的顏色，在配色上也不會有什麼大問題；但如果在同樣的配色中把紅色換成橘色，就會讓整體的圖畫失去力量，好像「少了點什麼」的感覺。在配色時，不用刻意去避免主要色的「橘色中間色感」，只要添加上強烈且明亮的顏色就能解決這個問題了。

橘色系列色＋紅色、橘色、黃色的配色

• 橘色系列的顏色＋紅色系列色的配色

R 89　G 0　B 8
R 207　G 17　B 34
R 255　G 168　B 148
R 255　G 154　B 33
R 253　G 253　B 245
R 202　G 202　B 202

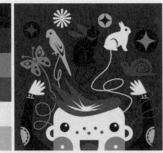 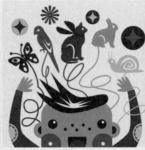

R 40　G 44　B 47
R 139　G 123　B 119
R 255　G 19　B 97
R 255　G 197　B 226
R 255　G 246　B 228
R 241　G 104　B 46

R 0　G 0　B 0
R 196　G 89　B 61
R 161　G 16　B 0
R 255　G 92　B 36
R 255　G 254　B 239
R 255　G 233　B 118

如果要以橘色當作主要色來進行配色，就選擇最能突顯主題的橘色，然後在不比主要色橘色的
彩度還高的線條上，配上最暗且鮮明的顏色和比主題亮卻不突出的顏色。

・橘色系列色＋重點色配色

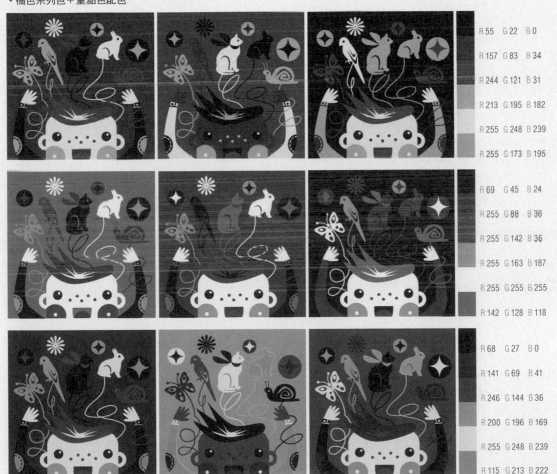

R 55　G 22　B 0
R 157　G 83　B 34
R 244　G 121　B 31
R 213　G 195　B 182
R 255　G 248　B 239
R 255　G 173　B 195

R 69　G 45　B 24
R 255　G 88　B 36
R 255　G 142　B 36
R 255　G 163　B 187
R 255　G 255　B 255
R 142　G 128　B 118

R 68　G 27　B 0
R 141　G 69　B 41
R 246　G 144　B 36
R 200　G 196　B 169
R 255　G 248　B 239
R 115　G 213　B 222

因為橘色本身的顏色溫度就很高，如果要和紅色、黃色等的暖色系顏色一起搭配時，要加入冷色系的中間色進去來中和圖畫的溫度，藉此維持圖畫的平衡性。如果暗色或亮色中，有一種是冷色系的話，整體配色會感到更安定，橘色也會更顯眼。

・橘色系列色＋黃色系列色的配色

R 0　　G 0　　B 0

R 168　G 76　　B 9

R 250　G 128　B 14

R 253　G 251　B 223

R 240　G 209　B 50

R 170　G 129　B 20

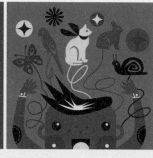
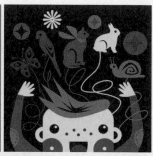

R 81　　G 45　　B 10

R 250　G 96　　B 14

R 255　G 146　B 30

R 255　G 255　B 255

R 255　G 239　B 69

R 125　G 114　B 68

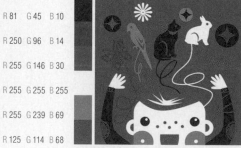
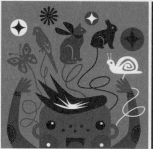
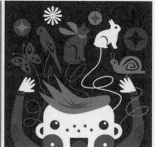

R 10　　G 46　　B 81

R 123　G 167　B 206

R 255　G 253　B 193

R 146　G 135　B 91

R 231　G 214　B 0

R 240　G 104　B 12

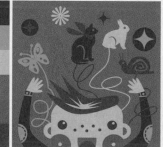

橘色系列色＋草綠色、藍色、紫色的配色

因為草綠色、藍色、紫色屬於暗又冷的顏色，一起配色會讓橘色更加突出。比起以橘色當作主要色，不如以冷色系當作主要色，橘色當作重點色來使用，這樣一來你會發現橘色會顯得更突出。

• 草綠色系列的主要色＋橘色系列的重點色配色

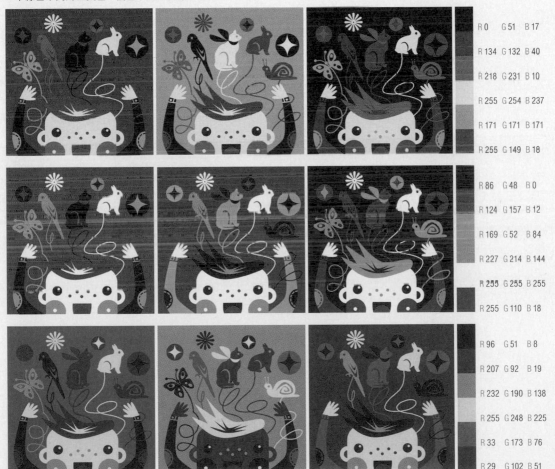

R 0　G 51　B 17
R 134　G 132　B 40
R 218　G 231　B 10
R 255　G 254　B 237
R 171　G 171　B 171
R 255　G 149　B 18

R 86　G 48　B 0
R 124　G 157　B 12
R 169　G 52　B 84
R 227　G 214　B 144
R 255　G 255　B 255
R 255　G 110　B 18

R 96　G 51　B 8
R 207　G 92　B 19
R 232　G 190　B 138
R 255　G 248　B 225
R 33　G 173　B 76
R 29　G 102　B 51

• 青綠系列的主要色＋橘色系列的重點色配色

R 0 G 49 B 48		
R 0 G 126 B 92		
R 20 G 210 B 222		
R 255 G 254 B 237		
R 171 G 171 B 171		
R 237 G 151 B 0		

R 59 G 38 B 0		
R 154 G 81 B 45		
R 231 G 124 B 36		
R 255 G 242 B 225		
R 147 G 171 B 158		
R 20 G 196 B 165		

R 57 G 32 B 6		
R 166 G 51 B 32		
R 250 G 149 B 67		
R 246 G 246 B 234		
R 135 G 174 B 168		
R 90 G 103 B 96		

• 藍色系列的主要色＋橘色系列的重點色配色

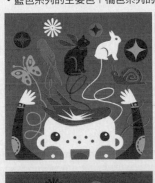
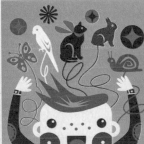
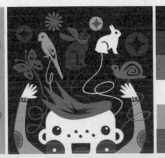

R 110　G 62　B 28

R 255　G 116　B 24

R 255　G 119　B 156

R 255　G 255　B 255

R 146　G 217　B 232

R 0　G 119　B 188

R 14　G 47　B 79

R 134　G 170　B 236

R 180　G 134　B 215

R 255　G 246　B 232

R 236　G 194　B 134

R 164　G 106　B 55

R 105　G 41　B 0

R 231　G 142　B 34

R 236　G 202　B 174

R 255　G 251　B 238

R 79　G 204　B 237

R 112　G 113　B 136

・紫色系列的主要色＋橘色系列的重點色配色

R 91　G 40　B 11

R 251　G 127　B 0

R 225　G 197　B 178

R 255　G 253　B 235

R 178　G 187　B 247

R 180　G 104　B 204

R 9　G 7　B 72

R 162　G 107　B 173

R 201　G 201　B 201

R 255　G 255　B 255

R 255　G 179　B 33

R 255　G 122　B 31

R 0　G 0　B 0

R 207　G 147　B 79

R 221　G 193　B 162

R 248　G 243　B 230

R 160　G 160　B 160

R 116　G 73　B 167

橘色系列色＋兩種顏色以上的配色

如果橘色和其他各種顏色一起使用，經常會變成「並列」的情況。就像是足球比賽中，最後負責進球的攻擊者不一定只有一位；同樣地，重點色也不一定只能是一種。特別是像橘色這種重點色強度較弱的情況，可以加上第二種或第三種強烈一點的顏色，這樣可以讓整體配色顯得更加有趣。

• 橘色系列的重點色 + 兩種以上的配色

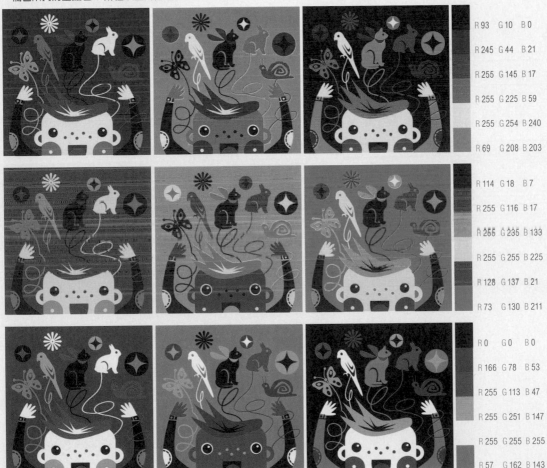

R 93　G 10　B 0

R 245　G 44　B 21

R 255　G 145　B 17

R 255　G 225　B 59

R 255　G 254　B 240

R 69　G 208　B 203

R 114　G 18　B 7

R 255　G 116　B 17

R 255　G 235　B 133

R 255　G 255　B 225

R 128　G 137　B 21

R 73　G 130　B 211

R 0　G 0　B 0

R 166　G 78　B 53

R 255　G 113　B 47

R 255　G 251　B 147

R 255　G 255　B 255

R 57　G 162　B 143

111

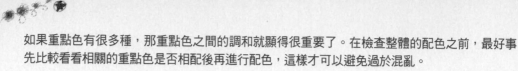

如果重點色有很多種，那重點色之間的調和就顯得很重要了。在檢查整體的配色之前，最好事先比較看看相關的重點色是否相配後再進行配色，這樣才可以避免過於混亂。

• 橘色系列的重點色＋兩種以上的配色

R 0　　G 0　　B 0		
R 169　G 85　　B 97		
R 255　G 174　B 178		
R 255　G 255　B 255		
R 255　G 184　B 90		
R 178　G 184　B 79		

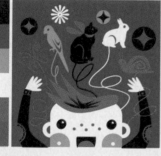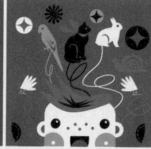

R 114　G 55　　B 21		
R 255　G 123　B 47		
R 255　G 176　B 185		
R 255　G 255　B 255		
R 172　G 236　B 92		
R 47　　G 149　B 179		

R 132　G 24　　B 35		
R 166　G 78　　B 167		
R 255　G 101　B 11		
R 255　G 249　B 229		
R 164　G 149　B 138		
R 130　G 227　B 224		

以橘色當作線條顏色

圖畫中使用帶有橘色感覺的褐色，可以給人柔和與平穩感。如果圖畫裡的線條看起來不順眼，或給人死板感覺的話，可以試看看把線條顏色換成橘色系列色。這樣線條就不會那麼突兀，面的顏色也會變得更自然。

・讓圖畫變得柔和、平穩的橘色系列色線條

R 0	R 155	R 230	R 249	R 255	R 144
G 0	G 91	G 116	G 224	G 255	G 171
B 0	B 34	B 14	B 52	B 255	B 3

R 81	R 155	R 230	R 249	R 255	R 144
G 43	G 91	G 116	G 224	G 255	G 171
B 0	B 34	B 14	B 52	B 255	B 3

R 130	R 36	R 230	R 249	R 255	R 144
G 61	G 17	G 116	G 224	G 255	G 171
B 0	B 34	B 14	B 52	B 255	B 3

但是如上圖一樣，在整體配色本身就使用很多橘色系列色的情況下，如果連線條顏色也換成橘色系列色的話，反倒會給人一種老舊的感覺。適當使用這些顏色可以表現出復古感，但若過度使用的話，不但會讓圖畫沒有重點，也會給人一種不溫不熱的半吊子感受。

橘色系列色的線條＋黑白配色

橘色系列色線條與紅色或藍色系列色線條不同，在圖畫裡的存在感並不突顯；但它和改變圖畫氛圍的光線一樣，有著使圖畫變得更加柔和的功能。如果把顏色鮮明的家具擺在黑暗的空間裡後，打開一盞燈，你會發現柔和的光線顏色和黑暗會讓家具的原色顯得更柔和。同樣地，橘色的線條也有讓圖畫顯得柔和，展現穩定的效果。

因此，如果你想使用橘色在像灰色這種色彩不足、需要強力重點的圖畫中，可以藉由強力、鮮明的橘色，或兩種以上的橘色系列色線條來進行配色，這樣就會有不錯的效果。

・沒有強烈存在感的橘色系列色線條，如同柔和的光線般有著隱約的影響力

R 0	R 104	R 177	R 255	R 244
G 0	G 104	G 177	G 255	G 121
B 0	B 104	B 177	B 255	B 31

R 0	R 104	R 177	R 255	R 240
G 0	G 104	G 177	G 255	G 153
B 0	B 104	B 177	B 255	B 40

R 0	R 104	R 177	R 255	R 246
G 0	G 104	G 177	G 255	G 91
B 0	B 104	B 177	B 255	B 15

R 0	R 207	R 255	R 221	R 129
G 0	G 207	G 255	G 160	G 90
B 0	B 207	B 255	B 42	B 15

R 0	R 207	R 255	R 221	R 151
G 0	G 207	G 255	G 160	G 75
B 0	B 207	B 255	B 42	B 14

R 0	R 207	R 255	R 221	R 138
G 0	G 207	G 255	G 160	G 113
B 0	B 207	B 255	B 42	B 76

 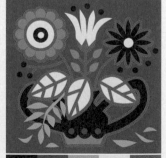

R 0	R 76	R 174	R 255	R 226
G 0	G 76	G 174	G 250	G 177
B 0	B 76	B 174	B 238	B 105

R 0	R 76	R 174	R 255	R 227
G 0	G 76	G 174	G 250	G 190
B 0	B 76	B 174	B 238	B 163

R 0	R 76	R 174	R 255	R 237
G 0	G 76	G 174	G 250	G 133
B 0	B 76	B 174	B 238	B 64

橘色系列色線條＋紅色配色

紅色系列色的圖畫本身就有很強烈的存在感，所以橘色系列色的線條很難成為重點。橘色系列色的線條有著讓鮮明的紅色力量變弱的力量，這一點我們可以拿來逆向操作，如果想讓有強烈感覺的圖畫表現出柔和感，使用橘色系列色線條會很有幫助。

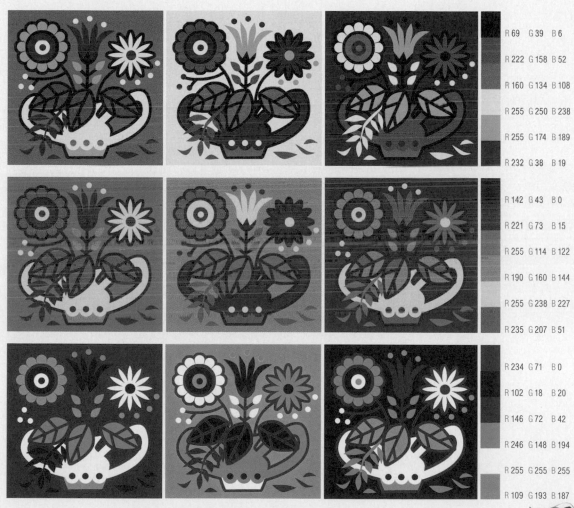

R 69 G 39 B 6
R 222 G 158 B 52
R 160 G 134 B 108
R 255 G 250 B 238
R 255 G 174 B 189
R 232 G 38 B 19

R 142 G 43 B 0
R 221 G 73 B 15
R 255 G 114 B 122
R 190 G 160 B 144
R 255 G 238 B 227
R 235 G 207 B 51

R 234 G 71 B 0
R 102 G 18 B 20
R 146 G 72 B 42
R 246 G 148 B 194
R 255 G 255 B 255
R 109 G 193 B 187

橘色系列色的線條＋橘色、黃色配色

因為黃色比橘色亮又強烈，所以在沒有重點色的黃色圖畫中，橘色系列色的線條可以成為不錯的重點。但若想表現年輕、幼小感覺的黃色圖畫，最好是避開橘色系列色的線條；因為即使是選擇接近原色的黃色，也會被人認為是「老人的顏色」。

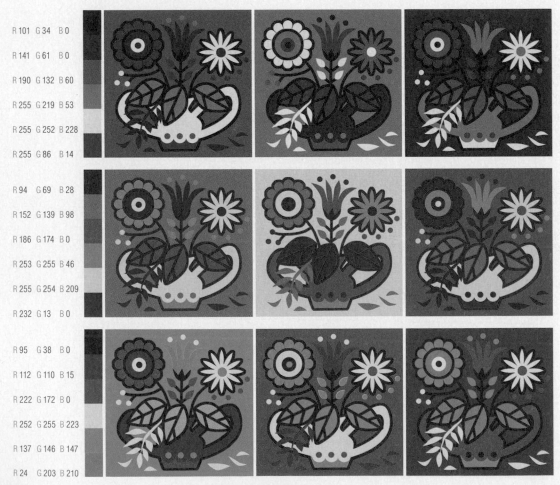

R 101 G 34 B 0
R 141 G 61 B 0
R 190 G 132 B 60
R 255 G 219 B 53
R 255 G 252 B 228
R 255 G 86 B 14

R 94 G 69 B 28
R 152 G 139 B 98
R 186 G 174 B 0
R 253 G 255 B 46
R 255 G 254 B 209
R 232 G 13 B 0

R 95 G 38 B 0
R 112 G 110 B 15
R 222 G 172 B 0
R 252 G 255 B 223
R 137 G 146 B 147
R 24 G 203 B 210

橘色系列色線條＋草綠色配色

在草綠色配色上使用橘色系列色線條，可能會比在黃色配色上使用橘色系列色線條要來得危險。
因為草綠色和橘色一樣是屬於中間色，不論是亮的顏色、混濁的顏色都容易看起來相似；但如
果只拿來表現在異國風或復古感覺的圖畫中，反倒可以進行有趣的配色，所以有時候草綠色和
橘色系列色的線條也可以是夢幻的組合。

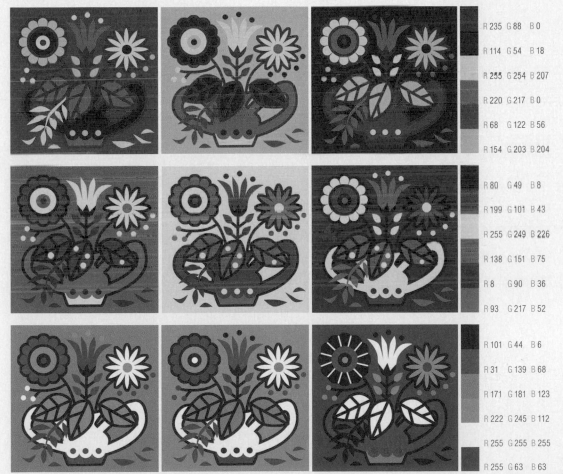

R 235 G 88 B 0

R 114 G 54 B 18

R 255 G 254 B 207

R 220 G 217 B 0

R 68 G 122 B 56

R 154 G 203 B 204

R 80 G 49 B 8

R 199 G 101 B 43

R 255 G 249 B 226

R 138 G 151 B 75

R 8 G 90 B 36

R 93 G 217 B 52

R 101 G 44 B 6

R 31 G 139 B 68

R 171 G 181 B 123

R 222 G 245 B 112

R 255 G 255 B 255

R 255 G 63 B 63

橘色系列色線條＋藍色、紫色配色

如果想中和藍色和紫色的冰冷、鋒利感，使用橘色系列色的線條會很有效果。橘色系列色線條不但不會給重點帶來很大的影響，還能夠讓圖畫的顏色變豐富；然而它也容易讓圖畫的顏色顯得粗糙，因此在重點色很多的圖畫中要特別注意。

R 126　G 46　B 7
R 38　G 114　B 158
R 111　G 198　B 201
R 254　G 255　B 226
R 245　G 238　B 54
R 255　G 73　B 137

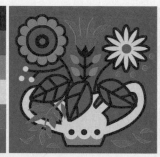 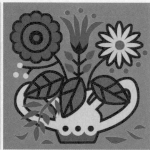 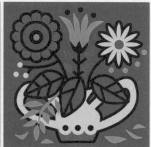

R 92　G 58　B 0
R 42　G 130　B 192
R 49　G 208　B 175
R 255　G 250　B 209
R 199　G 195　B 136
R 255　G 210　B 29

R 99　G 89　B 81
R 120　G 149　B 149
R 172　G 232　B 230
R 239　G 239　B 230
R 197　G 190　B 161
R 0　G 0　B 0

 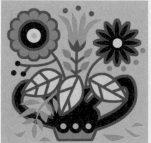 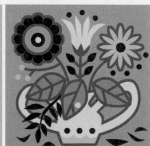

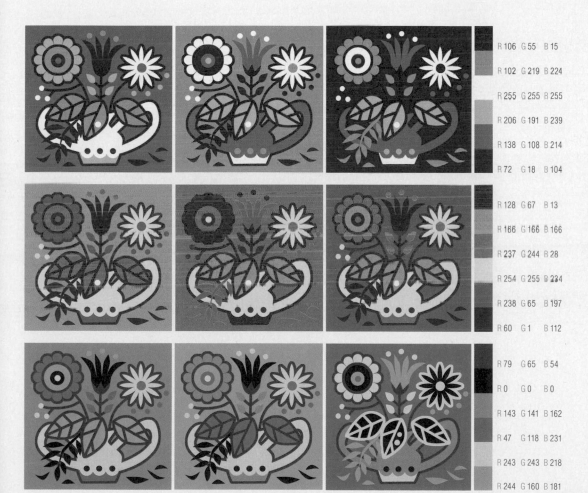

R 106 G 55 B 15
R 102 G 219 B 224
R 255 G 255 B 255
R 206 G 191 B 239
R 138 G 108 B 214
R 72 G 18 B 104

R 128 G 67 B 13
R 166 G 166 B 166
R 237 G 244 B 28
R 254 G 255 B 234
R 238 G 65 B 197
R 60 G 1 B 112

R 79 G 65 B 54
R 0 G 0 B 0
R 143 G 141 B 162
R 47 G 118 B 231
R 243 G 243 B 218
R 244 G 160 B 181

學習上色的秘訣

跟著一起 畫畫看

在圖畫上使用橘色

如同「夜晚」般，替沒有特別光線的背景立體圖上色是相當棘手的作業。如果想使用像橘色或朱紅色（Vermilion）等的顯眼顏色在夜晚背景的圖畫上時，該怎麼做才好呢？

這個時候，比起將橘色本身顏色調暗，不如使用冷色調的「線條顏色」來調和橘色和夜晚的背景。這裡的技巧不是要將影子的黑暗部分弄暗，而是利用逆光色調亮。那麼，接著一起來看看實際的作業過程吧！

 以橘色當作重點色，藍色系列色當作主要色，群青色當作線條顏色

尋夢的狐狸：孤單、冷清的沙漠夜晚，狐狸獨自徘徊在這條路。這幅畫我想表現出的是，在不給人憂鬱、黑暗的感覺下，獨自在夜晚沙漠中發光的狐狸。橘色和褐色一樣，只要稍微調暗就會變成暗沉的顏色，所以我把橘色當作底色，線條使用群青色，並且畫出各種圖樣，增加其趣味性。

 使用的顏色

麥克筆：鮮明的朱紅色（Vermilion）、帶有紫色的群青色（Ultramarine）、淡天空藍（Light sky blue）、土黃色（Yellow ocher）

色鉛筆：帶有紫色的群青色（Ultramarine）、永固淺黃（Permanent yellow light）、朱紅色（Vermilion）、白色（White）

1 先使用麥克筆把狐狸塗上鮮明的朱紅色（Vermilion），天空塗上帶有紫色的群青色（Ultramarine），沙漠塗上土黃色（Yellow ocher），然後在沙漠的黑暗處，用帶有紫色群青色（Ultramarine）的麥克筆再塗上一次。為了強調主題狐狸，將狐狸以外的背景部分，用淡天空藍（Light sky blue）的麥克筆再塗一次。行星的影子也是用淡天空藍（Light sky blue）的麥克筆再重複塗上一次，表現出陰影。

底色的著色作業結束後，就要接著處理必須讓人看起來顯眼的狐狸了。使用群青色和白色的色鉛筆，可表現出立體感。

TIP 不要讓色鉛筆把底色都遮住！
用麥克筆塗底色的理由是要縮短色鉛筆的作業時間，也是為了要提前掌握圖畫整體的氣氛。背景用麥克筆塗好後，接著使用色鉛筆繼續著色，但必須以麥克筆的基本色為基礎進行選色。在用麥克筆塗好的背景顏色上，用類似色感的色鉛筆進行更細密的處理。

2 表現出狐狸的大略形象之後，用帶有紫色群青色（Ultramarine）的色鉛筆在背景處做處理，藉此表現出夜晚的氣氛。這個時候，要注意別讓已經著色在背景上的麥克筆顏色被色鉛筆遮蓋住，所以著色的方向要控制。在表現動物的毛髮時，先實際參考一下動物毛髮的生長方向後再進行著色，這樣才能表現出較自然的質感。

3 如果整體圖畫的群青色都已經處理完畢，接著就該表現亮面的部分了。用白色的色鉛筆處理較亮的部分，表現出立體感。

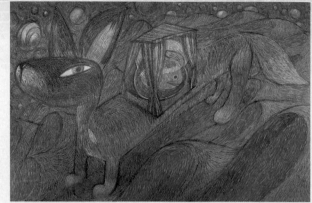

Tips! 動物身上白毛很多的部分

大部分有毛髮的動物，從嘴巴周圍到下巴底部、肚子、腿的內側、腳等處，都有白毛的蹤跡。雖然不見得一定是白毛，但在那個部位通常會出現顏色較亮的毛。另外，耳朵裡的毛和尾巴尾端的部分會有出現白毛的情況，如果以這些部位為中心，用白色做處理，即使不另外處理立體的部分，這麼做也可以突顯出動物的立體感。

4 如果立體感的部分已經處理完畢，接著就只剩下處理質感的作業了。在毛髮、天空、沙漠等處，表現出自己想要的質感。此時，色鉛筆的線條不要原地打轉，盡量表現出鋒利的感覺會比較好。

特別是要將主題部分的狐狸臉、魚缸和背景前端的沙丘做明顯區分，所以使用白色和暗色的色鉛筆做出明顯的對比。相反地，後端的背景部分和比較不重要的狐狸尾巴部分，白色和暗色之間的差異可以小一點，不要讓它比主題部分還搶眼。

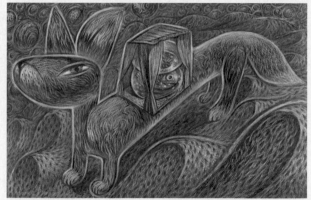

Special

以橘色當作主要色

如果決定以橘色當作主要色,就盡量避開使用鮮明的紅色和深黃色的配色,因為這些配色會讓橘色看起來不突出。如果你一定要使用紅色或黃色的話,請將紅色調混濁一點或把黃色調淡一點,只要將顏色稍微做調整,就可以使主要色橘色更搶眼。

2011.5.23.CHUNSe

| R 50 G 38 B 25 | R 188 G 63 B 49 | R 255 G 106 B 48 | R 255 G 220 B 105 | R 255 G 252 B 242 | R 92 G 202 B 185 |

好吃的橘色 VS 搗蛋的橘色

如果你想讓橘色接近「好吃的顏色」就使用帶有橘色的黃色；如果你想讓橘色接近「搗蛋的顏色」就使用檸檬色，這樣會有不錯的效果。因為當橘色和相似明度的溫暖色調一起使用時，會給人一種很自然的感覺。相反地，當很亮或很暗的顏色和橘色一起使用的話會提高矚目度，但給人一種人為性的感覺。

| R 18 G 33 B 77 | R 238 G 238 B 238 | R 174 G 117 B 50 | R 255 G 180 B 47 | R 16 G 74 B 107 | R 255 G 98 B 37 | R 250 G 234 B 73 | R 255 G 255 B 243 |

| R 251 G 105 B 35 | R 236 G 29 B 4 |

以橘色當作重點色

比起其他顏色，橘色作為中間色的功用較強。因此，如果要以橘色當作
重點色，配色時就必須注意別讓其他顏色比橘色還顯眼才行。

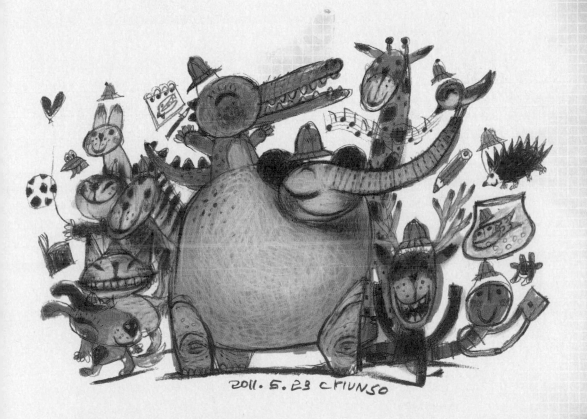

2011. 5. 23 CHUNSO

R 91 G 69 B 62	R 255 G 108 B 50	R 255 G 217 B 107	R 255 G 246 B 230	R 205 G 213 B 104	R 153 G 228 B 228

使用Photoshop一起 做做看

・**完成** 調整成如老舊般的柔和色感

將手繪完成的圖畫，調整成其他的色感

如果想將手繪圖使用在書籍等的印刷物上，就必須藉由數位影像處理作業來完成，因此把手繪圖數位化是很重要的。除外，還可以透過簡單的補正作業，將圖畫的氣氛變得很多樣化。

右圖是以深咖啡色（Dark Brown）、象牙色（Ivory）為基礎，以黃色當作重點色所完成的圖畫。我們一起來了解如何能在維持原本感覺的同時，表現出其它氣氛的方法。

Style 1 調整成如同老舊般柔和與溫暖的色感

這個方法可使用在圖畫的一部分顏色太過誇大或色感差異太嚴重的時候。光是縮小最亮部分和最暗部分的色感差異，就可以將圖畫的氣氛變得很柔和。

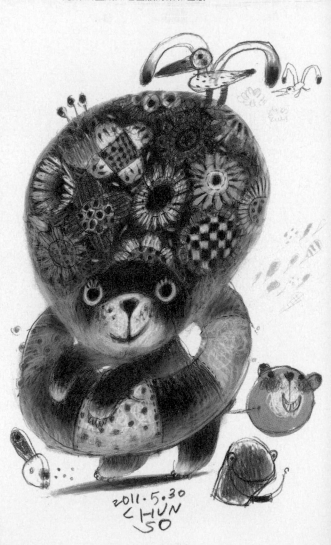

2011.5.30
CHUN
SO

1 開啟「隨書 CD\Art work…」，保留原本的「005. BMP」圖片，複製之後作業要使用的圖層。

點選檔案〔 File 〕─開啟舊檔〔 Open 〕或按下 **Ctrl**＋**O** →在開啟檔案〔 Open 〕對話方塊中，找出「隨書 CD\ Art work\002\005.BMP」再點選〔 開啟 〕→開啟「005. BMP」後，圖層面板裡會出現背景圖層（Background） →接著點擊「Background」→將它拖曳到圖層面板下端 的「建立新圖層」按鈕（ 🗐 ），產生背景拷貝「Background copy」的圖層。

拖曳

2 為了讓暗的顏色變亮，將插入點往上移，調整成自 己所希望的亮度。

點選影像〔 Image 〕─調整〔 Adjustment 〕─曲線〔 Curves 〕 或按下 **Ctrl**＋**M** 開啟→在曲線〔 Curves 〕的對話方塊中， 點擊中央的插入點並往上拖曳→點選確定〔 OK 〕。

Tip! 新增作業視窗對照檢視：New window for 00

這個作業視窗不是新的作業視窗，而是另一個展現既有視窗 的作業視窗。一個作業視窗是放大後拿來當作實際進行作業 的作業窗；另一個是縮小成實際的大小，方便繪圖者作業時 察看的作業視窗。這樣能在觀察整體圖片時，省去不少反覆 縮小或放大的時間。右圖是筆者的作業配置中最不費力的型 態，當然也可以依照使用用途而有所不同。

3 把插入點往上拉後，明亮的顏色也會一起變亮，因 此為了不讓白色太突出，要套用黃色的圖層。最後 在圖層的最上方，建立新圖層並套用以下的顏色。

點選圖層面板下端的「建立新圖層」按鈕（ 🗐 ）產生圖 層 1（Layer 1）→接著點擊「前景色」→在檢色器（Color Picker）的對話方塊中，設定成 R：246、G：239、 B： 215 →點選確定〔 OK 〕→再點選工具面板的油漆桶工具 （ 🪣 ）→點擊「005.BMP」的圖片。

4 這裡要將套用顏色的圖層屬性變更為「色彩增值（Multiply）」。

最後在圖層面板中，將圖層 1（Layer 1）的屬性變更為「色彩增值（Multiply）」。

5 將背景色和圖片合併後就完成了。

在選擇「圖層 1（Layer 1）」的狀態下，按下 Ctrl + E 。

 Style 2 調整成朦朧的質感和白色的簡潔色感

這裡要介紹的是透過色相與飽和度調整圖片時所使用的方法，但須注意不要一次調整整體圖片，為了不讓原本的圖片毀損，最好個別調整亮的部分和暗的部分。另外，如果圖片看來太過生硬，可以利用橡皮擦筆刷將一部分擦掉，讓整體圖片呈現柔和的感覺。

・**完成** 調整成簡潔乾淨的白色色感

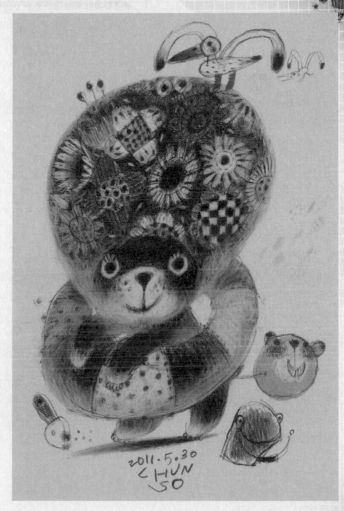

1 複製原本圖片的背景圖層「Background」後，調整飽和度（Saturation）數值，製作出柔和的色感。

點擊背景圖層「Background」→拖曳到圖層面板下端的「建立新圖層」按鈕（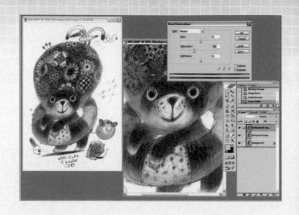）→產生背景 拷貝（Background copy 2）→點擊影像〔Image〕－調整〔Adjustments〕－色相／飽和度〔Hue/Saturation〕或按下 Ctrl + U →在色相／飽和度的對話方塊中，將飽和度數值設定成「-32」→點選確定〔OK〕。

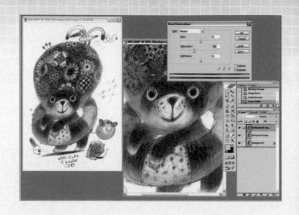

2 將插入點往上移，調整成自己想要的亮度。

點擊影像〔Image〕－調整〔Adjustments〕－曲線〔Curves〕或按下 Ctrl + M →在〔Curves〕的對話方塊中，將曲線中央的插入點往上拖曳→點選確定〔OK〕。

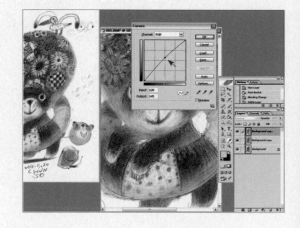

3 利用加深工具（Burn Tool）（🖐）將臉、手、游泳圈、帽子等的暗部調深一點。
點擊工具面板的加深工具（Burn Tool）（🖐）→在筆刷的選項列中，筆刷選擇柔邊圓形180
（Soft Round 180），範圍（Range）設為陰影（Shadows），曝光度（Exposure）設為「11%」
→拖曳想要調暗的部位。

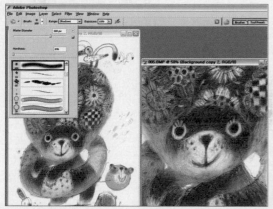
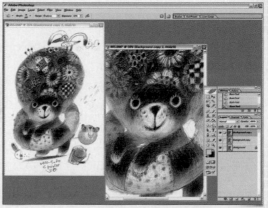

4 利用橡皮擦工具（🖐）將圖片邊緣的明亮
部位再調亮一點，不過用橡皮擦擦的話，
背景的白色也會被擦掉，所以先在圖片底部建立
白色的圖層。
點擊圖層面板下端的「建立新圖層」按鈕（🖐）
產生圖層1（Layer 1）→點擊工具面板的油漆桶
工具（🖐）→設定白色的前景色→再點選圖層1
（Layer 1）圖片。

5 設定不透明（Opacity）值「11%」的筆刷橡皮擦，以外圍為中心將邊緣柔和地擦掉。
點選工具面板的橡皮擦工具（🖊）→在筆刷的選項列中，將柔邊圓形 180（Soft Round 180）
的不透明（Opacity）值設為「11%」→拖曳想要調亮的部位。

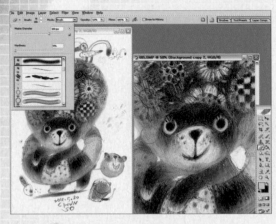 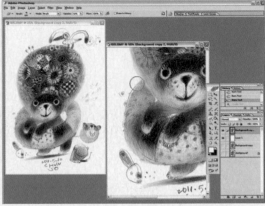

6 為了清除圖片前半部的象牙色感，將色彩
平衡（Color Balance）調整為如下的數值，
製作出冰冷的色感。

點選影像〔Image〕－調整〔Adjustments〕
－色彩平衡〔Color Balance〕或按下Ctrl＋B
→在色彩平衡〔Color Balance〕的對話方塊
中，選取色調平衡（Tone Balance）中的陰影
（Shadows）→將顏色色階（Color Levels）的
值設為「-5」、「-2」、「+15」→再點選確定
〔OK〕。

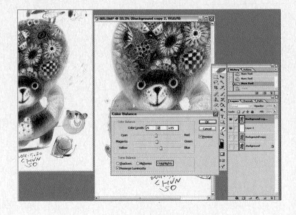

7 利用加亮工具（Dodge Tool）（🔍），將有橘色、黃色等顏色的部位調鮮明一點。
點選工具面板的加亮工具（Dodge Tool）（🔍）→在筆刷的選項列中，將柔邊圓形 180（Soft Round 180）的範圍設為亮部（Highlight），曝光度（Exposure）設為「8%」→拖曳想要變鮮明的部位。

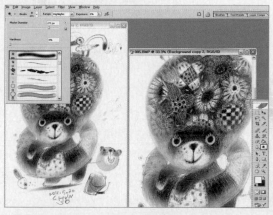

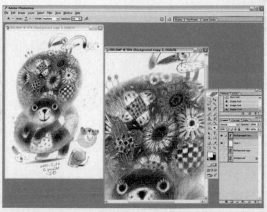

8 將背景的白色和圖片合併後就完成了。
在點選「背景 拷貝 2（Background copy 2）」的狀態下，按下 Ctrl + E。

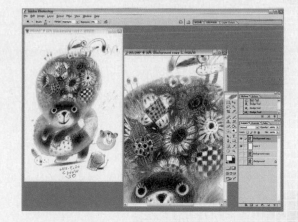

Style 3 調整成如同用 LOMO 相機拍出的色感

LOMO 相機拍出的照片會出現誇張、歪取的色感效果,特別是陰影的部分圍繞著藍綠色,明亮的部分圍繞著黃色,這種極端的色感差異,可以給人一種特別的感覺。我們一起將那種色感表現在圖片上,順便也一起來了解看看如老舊相片般的相框效果吧!

• **完成** 調整成如 LOMO 相機拍出的色感

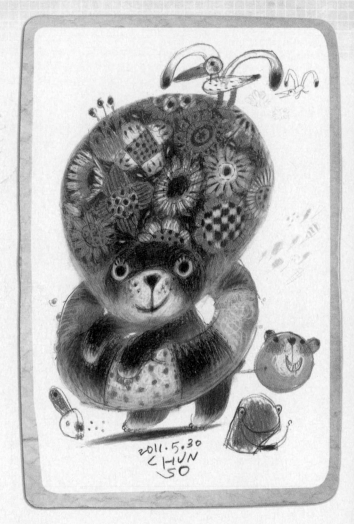

2011.5.30
CHUN
SO

1 複製原本圖片的背景（Background）後，建立新的圖層。
　點選背景（Background）→拖曳到圖層面板下端的「建立新圖層」按鈕（■），
產生「背景 拷貝2（Background copy 2）」→再點選圖層面板下端的「建立新圖層」
按鈕（■）產生圖層2（Layer 2）。

點選＋拖曳

2 為了讓暗面圍繞著藍綠色，要
　套用上圖層的效果。在圖層
（Layer 2）套用上如下的藍綠色後，
變更圖層的屬性。

點選工具面板的油漆桶工具（■）
→點選前景色→在檢色器〔Color
Picker〕的對話方塊中，設定為R：
24、G：55、B：133→點選確定
〔OK〕→再點擊圖層2（Layer 2）
圖片→最後在圖層面板中，將圖
層2（Layer 2）的屬性變更為變亮
（Lighten）。

3 為了讓圖層的效果突出，將「背景 拷貝2
　（Background copy 2）」的暗部（曲線的
左邊）再調暗一點；將亮部（曲線的右邊）再調
亮一點。

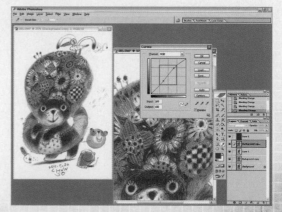

點選「背景 拷貝2（Background copy 2）」→點
選影像〔Image〕─調整〔Adjustments〕─曲線
〔Curves〕或按下 Ctrl + M →在曲線〔Curves〕
的對話方塊中，將曲線中央的插入點往下拖曳，
上面插入別的點，拖曳成和右圖一樣的模樣→
點選確定〔OK〕→再點選圖層2（Layer 2）→
按下 Ctrl + E 。

4 現在要套用老舊相片的相框。開啟「隨書 CD\Art work\002\oldphoto.PSD」。在按著 [Ctrl] 的狀態下，往作業檔「005」拖曳。

點選檔案〔 File 〕－開啟舊檔〔 Open 〕或按下 [Ctrl]＋[O]→在開啟檔案〔 Open 〕的對話方塊中，從「隨書 CD\Art work\002⋯」的路徑找出「oldphoto.PSD」，點選〔開啟〕→然後在按著 [Ctrl] 的狀態下，拖曳至「005」作業檔。

5 將老舊相片的圖層放置在「背景 拷貝 2（Background copy 2）」底部，並變更背景 拷貝 2（Background copy 2）的屬性。在圖層面板中，將圖層的屬性變更為濾色（Screen）。

6 將圖層 2（Layer 2）和圖層 3（Layer 3）的連結切斷，把背景 拷貝 2（Background copy 2）變成圖層 3（Layer 3）所屬的圖層。

在按著 Alt 的狀態下，點擊圖層 2（Layer 2）和圖層 3（Layer 3）中間部位→接著在按著 Alt 的狀態下，點擊圖層 3（Layer 3）和背景 拷貝 2（Background copy 2）中間部位。

7 為了不讓整體的圖片被相框遮住，縮小「背景拷貝 2（Background copy 2）」的大小。

按下 Ctrl + T，把邊角往內拖曳調整大小→調整後按下 Enter。

8 在縮小圖片後所產生的外圍和黑色部分，套上白色。

點選工具面板的油漆桶工具（ 🪣 ）→點選白色前景色→再點選圖片有出現黑色的部分。

9 將「背景 拷貝 2（Background copy 2）」、
「圖層 3（Layer 3）」和「圖層 2（Layer 2）」
全部合併後就完成了。

在選擇「背景 拷貝 2（Background copy 2）」
的狀態下，按下 Ctrl ＋ E →接著再按一次 Ctrl
＋ E 。

如果個別儲存圖層圖片感到很麻煩的
話，使用「將圖層轉存成檔案（Export Layers To
Files）」會很方便，一次就可以將圖層圖片儲存到
自己想要的檔案夾內。

Special

在調整圖片的顏色時，比起改變圖片整體的顏色，不如像這樣在新圖層上填上顏色，再套用圖層的效果。如果能這樣子進行作業，就算修改好幾次顏色，也不會損傷到原本的圖片，也可以防止圖片失真或變形的情況。

試著將各種圖片的顏色修改成自己想要的色感吧！

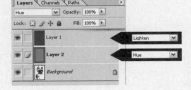

・原本：墨水太多、顏色顯髒

・調整後：調整成溫暖褐色的明亮感覺

・原本：感覺不到感情的平凡狐狸

・調整後：調整成有憂鬱感覺的冰冷顏色

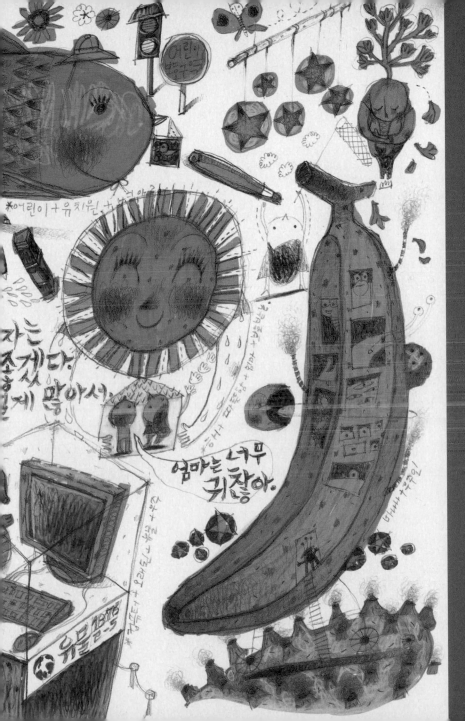

Part 04

黃色

黃色被稱為是「光的顏色」，它是比任何顏色還要亮的「顯眼顏色」。紅色、橘色、草綠色、藍色、紫色等的顏色特性是越亮越偏離自己原本的顏色，然而黃色卻可以在不失去自己原有顏色的情況下，維持一定的亮度。因此，黃色可以成為暗沉顏色的救世主，為圖畫增添活力。

黃色

不只是圖畫而已，連圖片的面和面甚至是更小的點和點，都是因為交互運用後所形成的形態來創造出繪畫的形象和感覺，光線看似在繪畫中是可有可無的詮釋與照明。然而，一般我們所「看」到的「顏色」是經由光線反射出的光譜所創造出的一種海市蜃樓景象；我們看到的天空是藍色的，但天空看到會是藍色的原因，是因為光線反射天空的空氣粒子，然後進入到我們的眼睛裡。

黃色＋黑白配色

・原色的黃色＋黑白配色

R 0	G 0	B 0
R 108	G 108	B 108
R 168	G 168	B 168
R 216	G 216	B 216
R 255	G 255	B 255
R 255	G 222	B 0

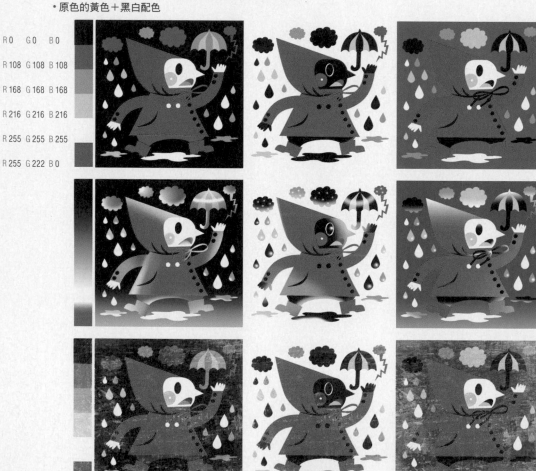

對畫家來說，「很會上色」的稱讚就像是得到千軍萬馬的力量一般，有著很大的鼓舞作用。光線是圖畫和顏色的根本，所以黃色是「圖畫」的基本色；黃色不單純只是「讓圖畫看起來溫暖」而已，也有著「圖畫裡有光線」的意涵，因此圖畫才能自然地被人們識別出來。

• 原色的黃色＋紅色系列的黑白配色

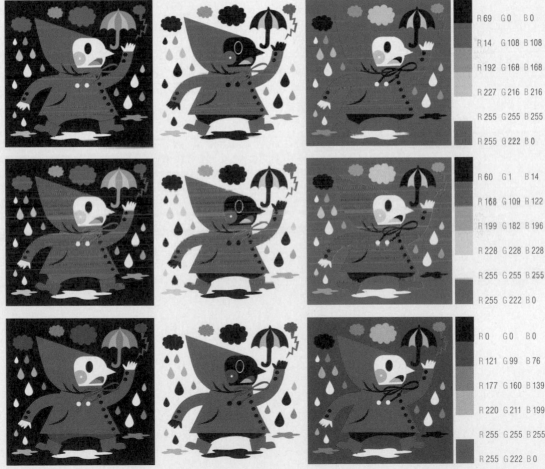

R 69　G 0　B 0
R 14　G 108　B 108
R 192　G 168　B 168
R 227　G 216　B 216
R 255　G 255　B 255
R 255　G 222　B 0

R 60　G 1　B 14
R 168　G 109　B 122
R 199　G 182　B 196
R 228　G 228　B 228
R 255　G 255　B 255
R 255　G 222　B 0

R 0　G 0　B 0
R 121　G 99　B 76
R 177　G 160　B 139
R 220　G 211　B 199
R 255　G 255　B 255
R 255　G 222　B 0

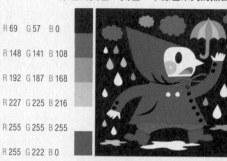

黃色給人的印象

在自然界中黃色給人的印象

光線：溫暖、燦爛、美麗、明亮、積極、
　　　能量…。
黃金：富裕、名譽（金牌）、權力…。

檸檬：清爽、新鮮、嶄新…。
小雞：小孩子、未成熟的、普遍、新加入…。
泥土（土黃色）：寬廣的心、媽媽的愛、肚量、
　　　　　　　　髒亂、汙染…。

• 原色的黃色＋黃色、草綠色系列的黑白配色

R 69　G 57　B 0

R 148　G 141　B 108

R 192　G 187　B 168

R 227　G 225　B 216

R 255　G 255　B 255

R 255　G 222　B 0

R 19　G 54　B 8

R 119　G 139　B 113

R 174　G 186　B 171

R 219　G 224　B 217

R 255　G 255　B 255

R 255　G 222　B 0

 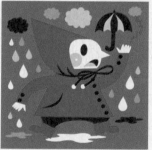

R 0　G 61　B 19

R 103　G 148　B 118

R 165　G 191　B 175

R 214　G 226　B 217

R 255　G 255　B 255

R 255　G 222　B 0

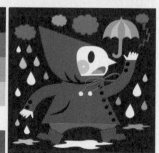 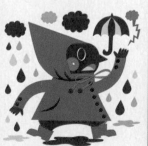 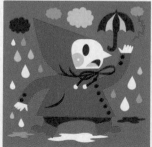

在社會中黃色給人的印象

旗幟：安全、休息、拋棄、棄權…。

信號：停止、小孩、保護、危險…。

記號：矚目、補充、說明、注意（黃牌）、警告…。

花語：忌妒、猜忌、等待…。

・原色的黃色＋藍色、紫色系列的黑白配色

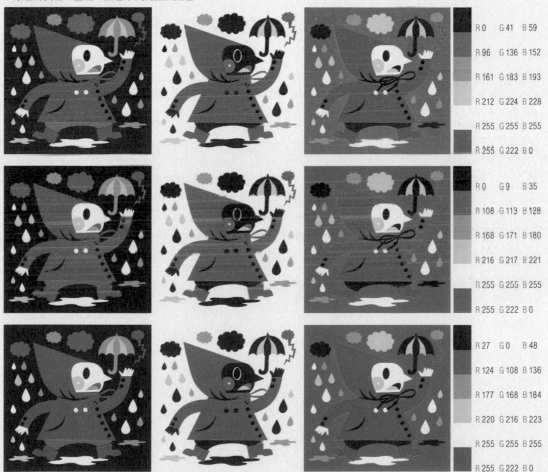

R 0 G 41 B 59

R 96 G 136 B 152

R 161 G 183 B 193

R 212 G 224 B 228

R 255 G 255 B 255

R 255 G 222 B 0

R 0 G 9 B 35

R 108 G 113 B 128

R 168 G 171 B 180

R 216 G 217 B 221

R 255 G 255 B 255

R 255 G 222 B 0

R 27 G 0 B 48

R 124 G 108 B 136

R 177 G 168 B 184

R 220 G 216 B 223

R 255 G 255 B 255

R 255 G 222 B 0

145

100% 的黃色在社會中給人一種小孩或矚目等的強烈形象，在自然界中則是象徵豐沛的能量和能源。

黃色＋其他顏色的配色

・原色的黃色＋紅色、橘色系列的配色

R 82	G 10	B 0
R 221	G 18	B 18
R 255	G 152	B 152
R 255	G 252	B 233
R 197	G 193	B 165
R 255	G 222	B 0

R 76	G 32	B 36
R 226	G 84	B 144
R 249	G 183	B 187
R 255	G 238	B 226
R 85	G 208	B 198
R 255	G 222	B 0

R 96	G 36	B 0
R 167	G 85	B 53
R 235	G 113	B 65
R 251	G 248	B 229
R 207	G 205	B 170
R 255	G 222	B 0

・原色的黃色＋黃色系列的配色

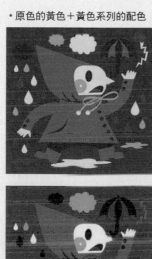
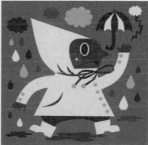
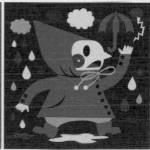

R 96　G 70　B 0

R 123　G 106　B 11

R 208　G 157　B 0

R 255　G 222　B 0

R 255　G 255　B 233

R 180　G 180　B 180

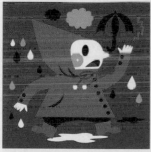
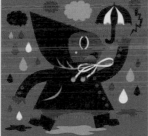
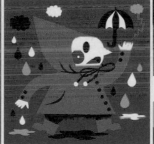

R 0　G 0　B 0

R 155　G 118　B 0

R 255　G 222　B 0

R 255　G 222　B 0

R 170　G 176　B 176

R 255　G 100　B 7

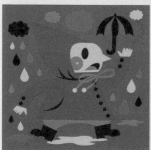
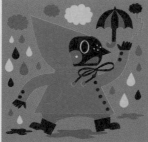

R 47　G 17　B 0

R 128　G 125　B 102

R 213　G 202　B 130

R 253　G 255　B 216

R 255　G 222　B 0

R 15　G 207　B 195

但是原色的黃色給人一種強烈的未成熟感，所以如果你特別想「表達○○的感覺」，就需要從各個角度使用不同的黃色（淡黃色、深黃色等）。黃色會因為配色的不同，氣氛也會完全不同，因此在配色時要特別留意黃色和重點色之間的調和。

・原色的黃色＋草綠色系列的配色

R 0　　 G 29　 B 50
R 126　 G 120　 B 7
R 191　 G 208　 B 0
R 255　 G 222　 B 0
R 251　 G 248　 B 229
R 255　 G 150　 B 0

R 0　　 G 76　 B 45
R 19　　 G 153　 B 104
R 37　　 G 196　 B 152
R 250　 G 245　 B 234
R 255　 G 222　 B 0
R 15　　 G 118　 B 0

R 77　　 G 11　 B 0
R 255　 G 222　 B 0
R 255　 G 254　 B 217
R 205　 G 223　 B 77
R 193　 G 194　 B 144
R 102　 G 124　 B 104

・原色的黃色＋藍色系列的配色

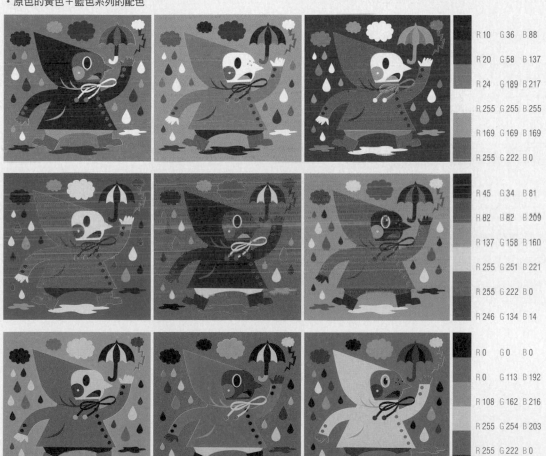

	R 10	G 36	B 88
	R 20	G 58	B 137
	R 24	G 189	B 217
	R 255	G 255	B 255
	R 169	G 169	B 169
	R 255	G 222	B 0

	R 45	G 34	B 81
	R 82	G 82	B 209
	R 137	G 158	B 160
	R 255	G 251	B 221
	R 255	G 222	B 0
	R 246	G 134	B 14

	R 0	G 0	B 0
	R 0	G 113	B 192
	R 108	G 162	B 216
	R 255	G 254	B 203
	R 255	G 222	B 0
	R 227	G 48	B 0

R 0　　G 0　　B 0

R 138　G 43　 B 138

R 250　G 125　B 163

R 255　G 244　B 226

R 255　G 222　B 0

R 246　G 63　 B 14

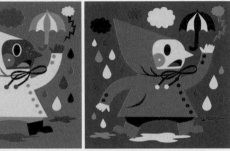

R 87　 G 10　 B 33

R 88　 G 46　 B 133

R 136　G 100　B 152

R 255　G 252　B 225

R 255　G 222　B 0

R 197　G 192　B 32

R 94　 G 21　 B 43

R 232　G 56　 B 147

R 157　G 86　 B 190

R 177　G 177　B 197

R 255　G 252　B 232

R 255　G 252　B 232

150

即使是別的顏色，也可以是黃色系列色

並不是所有的黃色都是顯眼又華麗的顏色。下面你看到的顏色都是黃色，雖然把這些黃色放在一起進行配色，不會有什麼大問題，但如果和其他顏色相遇的話，就可能出現一點小問題。

• 所有的黃色

R 0	R 209	R 255	R 252	R 255	R 108
G 0	G 176	G 220	G 240	G 255	G 108
B 0	B 0	B 33	B 176	B 255	B 108

R 0	R 179	R 255	R 255	R 255	R 108
G 0	G 174	G 245	G 253	G 255	G 108
B 0	B 45	B 34	B 196	B 255	B 108

R 0	R 146	R 220	R 245	R 255	R 108
G 0	G 125	G 199	G 241	G 253	G 108
B 0	B 43	B 102	B 171	B 220	B 108

R 255 G 216 B 0	R 255 G 240 B 0	R 250 G 255 B 104	R 253 G 255 B 198	R 216 G 207 B 146	R 148 G 140 B 85
R 176 G 171 B 135	R 207 G 201 B 133	R 255 G 247 B 213	R 255 G 240 B 157	R 197 G 179 B 78	R 209 G 207 B 179
R 197 G 173 B 0	R 125 G 118 B 0	R 82 G 84 B 17	R 74 G 63 B 0	R 120 G 110 B 49	R 94 G 92 B 73
R 57 G 55 B 31	R 128 G 102 B 0	R 46 G 38 B 0	R 156 G 145 B 49	R 118 G 106 B 23	R 113 G 113 B 72

當圖畫整體是屬於偏暗或是沒有偏亮的顏色時，黃色可以成為重點色；但如果是使用各種顏色的圖畫，就很難把黃色當作重點色了。黃色和紅色、藍色一樣擁有能吸引他人目光的特性，加上明亮感又強，因此比起當作重點色，更適合拿來調節圖畫的氣氛。

然而，黃色也不算是不顯眼的顏色，只能說它是顯眼卻沒有力量的曖昧顏色。如果想讓黃色維持自己獨有的特性，又不想讓整體圖畫失去重點的話，就必須注意黃色和重點色之間是否協調。舉例來說，如果溫暖感覺的大紅色是重點色的話，就使用帶有紅色的黃色；如果重點色是有著冰冷感覺的紫紅色，就使用帶有豆綠色的黃色來進行配色囉！

R 0	R 108	R 144	R 216	R 255	R 255
G 0	G 108	G 144	G 216	G 255	G 242
B 0	B 108	B 144	B 216	B 255	B 0

R 0	R 108	R 144	R 216	R 255	R 255
G 0	G 108	G 144	G 216	G 255	G 216
B 0	B 108	B 144	B 216	B 255	B 0

R 0	R 108	R 144	R 216	R 255	R 251
G 0	G 108	G 144	G 216	G 255	G 255
B 0	B 108	B 144	B 216	B 255	B 141

R 0	R 108	R 144	R 216	R 255	R 226
G 0	G 108	G 144	G 216	G 255	G 217
B 0	B 108	B 144	B 216	B 255	B 56

R 0	R 108	R 144	R 216	R 255	R 208
G 0	G 108	G 144	G 216	G 255	G 181
B 0	B 108	B 144	B 216	B 255	B 29

R 0	R 108	R 144	R 216	R 255	R 221
G 0	G 108	G 144	G 216	G 255	G 217
B 0	B 108	B 144	B 216	B 255	B 159

R 0	R 74	R 133	R 190	R 255	R 128
G 0	G 74	G 133	G 190	G 255	G 101
B 0	B 74	B 133	B 190	B 255	B 0

R 0	R 74	R 133	R 190	R 255	R 124
G 0	G 74	G 133	G 190	G 255	G 122
B 0	B 74	B 133	B 190	B 255	B 88

R 0	R 74	R 133	R 190	R 255	R 107
G 0	G 74	G 133	G 190	G 255	G 91
B 0	B 74	B 133	B 190	B 255	B 0

然而，如同 151 頁所提到的「○○黃色適合○○色」的配色規則，事實上是不存在的。我所要表達的意思是當使用彩度高的原色黃色進行配色時，要先掌握住圖畫的重點色，然後挑選出「最適合那個重點色的黃色」。

給人正面印象的系列色

帶有橘色的黃色比原色的黃色更有溫暖的感覺。這種安定感是能給人親近、深情的正面印象，如果你在圖畫中使用黃色之後，感覺到冰冷、不安定感的話，請稍微添加一點帶有橘色的黃色吧！這樣你馬上就能發現配色上哪裡有問題了。

| R 255 G 216 B 0 | R 255 G 200 B 52 | R 213 G 155 B 0 | R 202 G 176 B 0 | R 233 G 233 B 158 | R 255 G 249 B 213 | R 255 G 253 B 241 |

| R 129 G 109 B 0 | R 184 G 144 B 38 | R 118 G 86 B 0 | R 44 G 36 B 0 | R 167 G 160 B 113 | R 180 G 176 B 150 | R 118 G 114 B 86 |

帶有橘色的黃色，不只是對原色的黃色有效果而已，對灰色或黑色也有不錯的影響。舉例來說，比起 100% 的灰色，稍微添加一點黃色的灰色更能為整體圖畫帶來舒服的氛圍。

黑色也是一樣的，稍微添加一點黃色的黑色可以稍微改變圖畫整體給人的印象，讓圖畫更接近自然的感覺。這個就像之前所提到的一樣，顏色是存在著「光線」的。

R 63	R 115	R 209	R 255	R 252	R 255
G 46	G 97	G 176	G 220	G 240	G 255
B 0	B 0	B 0	B 33	B 176	B 255

R 0	R 202	R 233	R 255	R 211	R 151
G 0	G 176	G 233	G 253	G 208	G 147
B 0	B 0	B 158	B 236	B 191	B 123

R 58	R 105	R 228	R 255	R 215	R 179
G 44	G 82	G 209	G 250	G 212	G 174
B 6	B 0	B 53	B 227	B 189	B 141

R 92	R 110	R 171	R 238	R 255	R 244
G 39	G 70	G 110	G 164	G 251	G 223
B 0	B 36	B 60	B 58	B 246	B 51

R 92	R 110	R 171	R 238	R 255	R 255
G 39	G 70	G 110	G 164	G 251	G 249
B 0	B 36	B 60	B 58	B 246	B 132

R 92	R 110	R 171	R 238	R 255	R 215
G 39	G 70	G 110	G 164	G 251	G 189
B 0	B 36	B 60	B 58	B 246	B 44

R 0	R 111	R 168	R 216	R 255	R 213
G 0	G 110	G 165	G 215	G 252	G 204
B 0	B 104	B 148	B 202	B 228	B 127

R 0	R 111	R 168	R 216	R 255	R 255
G 0	G 110	G 165	G 215	G 252	G 227
B 0	B 104	B 148	B 202	B 228	B 43

R 0	R 111	R 168	R 216	R 255	R 255
G 0	G 110	G 165	G 215	G 252	G 213
B 0	B 104	B 148	B 202	B 228	B 43

給人負面印象的系列色

相反地，帶有豆綠色的黃色有著冰冷、都市性的感覺。如果在原色的黃色中添加白色或黑色的話，黃色原本的燦爛光線和溫暖感會消失，成為冰冷的顏色。

拿黃色和其他顏色進行配色時，最容易犯的錯誤之一就是認為黃色是屬於暖色系的顏色，不管把黃色「調亮或調暗仍屬於暖色系顏色」的錯誤想法。事實上當 100% 的黃色配上暗的顏色時，會成為冰冷的黃色，冰冷黃色的零亂、負面感取代了原本的溫暖、柔和感受。

| R 255 G 253 B 0 | R 255 G 230 B 52 | R 213 G 186 B 0 | R 197 G 202 B 0 | R 233 G 233 B 158 | R 255 G 255 B 213 | R 255 G 255 B 241 |

| R 96 G 103 B 20 | R 157 G 160 B 61 | R 97 G 99 B 19 | R 32 G 39 B 6 | R 152 G 158 B 122 | R 171 G 174 B 154 | R 108 G 112 B 90 |

比起紅色、草綠色、藍色等原色，冰冷感覺的黃色更適合搭配粉紅、翡翠綠、淡藍色等的第二等顏色。也就是說比起 100% 的紅色，更適合搭配稍微混濁的深紅色或是帶有紫色的紅色。這種顏色的組合，有著人為性、清爽的感覺。

R 0	R 111	R 171	R 255	R 197	R 105		R 0	R 108	R 211	R 255	R 232	R 78		R 75	R 148	R 211	R 255	R 255	R 125
G 0	G 110	G 174	G 255	G 202	G 108		G 0	G 112	G 214	G 255	G 233	G 80		G 76	G 153	G 214	G 255	G 253	G 125
B 0	B 104	B 154	B 241	B 0	B 18		B 0	B 90	B 193	B 255	B 158	B 17		B 72	B 126	B 193	B 255	B 0	B 133

R 0	R 74	R 127	R 193	R 255	R 255		R 0	R 74	R 127	R 193	R 174	R 255		R 0	R 74	R 127	R 193	R 255	R 171
G 0	G 111	G 150	G 203	G 255	G 253		G 0	G 111	G 150	G 203	G 207	G 255		G 0	G 111	G 150	G 203	G 255	G 174
B 0	B 106	B 147	B 203	B 255	B 0		B 0	B 106	B 147	B 203	B 202	B 241		B 0	B 106	B 147	B 203	B 255	B 154

R 45	R 58	R 122	R 172	R 255	R 152		R 45	R 58	R 122	R 172	R 255	R 237		R 45	R 58	R 122	R 172	R 255	R 97
G 55	G 84	G 139	G 188	G 255	G 158		G 55	G 84	G 139	G 188	G 255	G 218		G 55	G 84	G 139	G 188	G 255	G 99
B 82	B 153	B 185	B 231	B 255	B 122		B 82	B 153	B 185	B 231	B 255	B 86		B 82	B 153	B 185	B 231	B 255	B 19

以黃色系列色當作主要色

如果紅色是重點色的代表，那黃色就是「**主要色的代表**」。圖畫中只要有兩種左右的顏色帶有黃色，圖畫其他的顏色都會感覺偏向黃色。換句話說，「如果想改變圖畫整體的氣氛，換掉黃色就可以了」。因為即使是一樣的配色，也會因為不同的黃色而變成完全不同的氣氛，所以黃色的配色比其他任何顏色要來得多變及有趣。

黃色系列的顏色＋黑白配色

R 0　G 0　B 0

R 224　G 186　B 15

R 255　G 237　B 34

R 254　G 255　B 232

R 169　G 162　B 81

R 122　G 100　B 20

R 0　GO　B 0

R 157　G 129　B 15

R 209　G 181　B 32

R 255　G 249　B 105

R 255　G 255　B 255

R 131　G 131　B 131

R 37　G 30　B 0

R 166　G 145　B 30

R 166　G 145　B 30

R 255　G 253　B 54

R 255　G 252　B 223

R 120　G 119　B 90

黃色系列色＋紅色、橘色、黃色配色

因為黃色的主要色特性較強的關係，整體上若只有黃色的配色會容易顯得單調。如果能利用黑色、白色、灰色等色，再添加一點冷色調也不錯，但那容易變成普遍的大眾配色。因此在配色時，最好是將重點色的黃色和主要色的黃色之間的差異明顯做出區分。

・黃色系列色＋紅色系列的配色

R 63	G 0	B 0
R 168	G 33	B 14
R 255	G 132	B 130
R 173	G 146	B 146
R 255	G 254	B 238
R 255	G 237	B 34

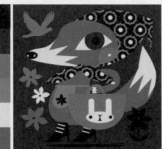 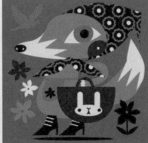 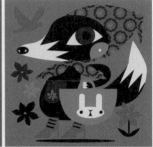

R 44	G 44	B 44
R 206	G 57	B 64
R 255	G 137	B 167
R 255	G 216	B 223
R 255	G 255	B 239
R 146	G 140	B 92

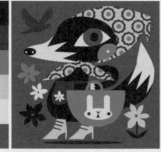

R 0	G 0	B 0
R 124	G 97	B 46
R 188	G 186	B 178
R 255	G 213	B 37
R 255	G 255	B 255
R 246	G 70	B 35

紅色和橘色也是屬於暖色系的顏色，如果和黃色一起進行配色的話，最好是調整一下顏色的溫度，別讓圖畫整體的溫度過高。調整圖畫溫度的方法是把暖色系感覺的顏色換成冷色系感覺的顏色，或是和冰冷感覺的顏色一起使用。

・黃色系列的顏色＋橘色系列的配色

R 68　G 29　B 0

R 123　G 75　B 44

R 255　G 125　B 30

R 255　G 207　B 34

R 255　G 252　B 236

R 139　G 180　B 70

 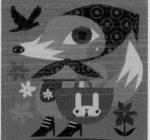 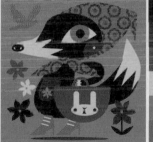

R 0　G 0　B 0

R 126　G 73　B 15

R 254　G 153　B 0

R 251　G 245　B 219

R 247　G 245　B 94

R 194　G 176　B 100

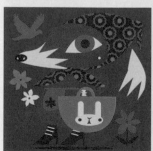

R 126　G 25　B 0

R 238　G 90　B 41

R 198　G 168　B 0

R 238　G 221　B 29

R 254　G 255　B 232

R 60　G 168　B 160

例如，溫暖的紅色配上冰冷的黃色，或冰冷的紅色配上溫暖的黃色。萬一兩個都是溫暖的系列色的話，可以挑選冰冷感覺的顏色當作是重點色，或使用黑色、冰冷的灰色來配色，如此才能均衡圖畫的溫度。

• 黃色系列的顏色＋一個重點色配色

R 0　G 0　B 0	
R 209　G 165　B 25	
R 142　G 134　B 95	
R 219　G 212　B 180	
R 255　G 255　B 255	
R 58　G 119　B 194	

R 67　G 59　B 11	
R 244　G 209　B 18	
R 243　G 241　B 92	
R 255　G 255　B 232	
R 168　G 167　B 152	
R 158　G 79　B 140	

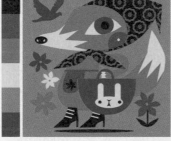
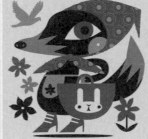
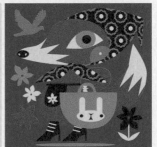

R 119　G 115　B 49	
R 195　G 194　B 109	
R 234　G 243　B 0	
R 251　G 255　B 232	
R 249　G 71　B 155	
R 65　G 0　B 31	

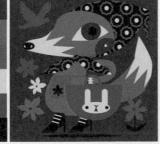

黃色系列色＋草綠色、藍色、紫色配色

冷色系和黃色一起配色的話，溫暖的矚目性提高，不會讓圖畫有偏暗或冰冷的感覺；但如果不是很鮮明的黃色，難以提升矚目性，所以建議另外使用鮮明又搶眼的重點色，以提高圖畫的配色矚目性。

・黃色系列色＋草綠色系列的配色

 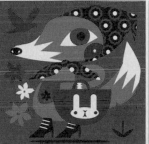 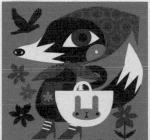

R 44　G 36　B 0
R 28　G 103　B 21
R 142　G 172　B 25
R 255　G 237　B 34
R 254　G 255　B 240
R 227　G 39　B 39

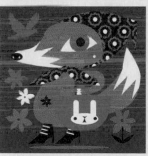 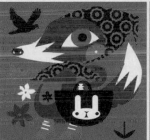 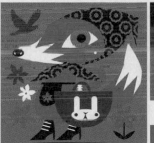

R 0　　G 0　　B 0
R 101　G 100　B 44
R 153　G 144　B 98
R 254　G 208　B 30
R 255　G 255　B 255
R 1　　G 176　B 84

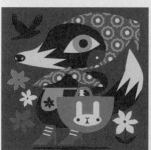

R 0　　G 48　B 38
R 12　G 118　B 94
R 0　　G 194　B 185
R 253　G 250　B 216
R 195　G 187　B 144
R 188　G 159　B 8

如果想以黃色當作重點色的話，建議除了黃色以外，其他顏色也調整成類似的色感，維持統一感會比較好，或者是降低整體的彩度或明度。除外，使用亮黃色的話，可以展現重點色的功能。

・黃色系列色＋藍色系列的配色

R 0	G 0	B 0
R 60	G 106	B 150
R 38	G 179	B 237
R 255	G 251	B 229
R 211	G 180	B 41
R 144	G 125	B 24

R 34	G 34	B 3
R 255	G 252	B 34
R 198	G 186	B 156
R 255	G 251	B 229
R 72	G 194	B 206
R 73	G 83	B 141

R 4	G 0	B 77
R 7	G 50	B 180
R 162	G 187	B 200
R 255	G 254	B 246
R 156	G 147	B 57
R 254	G 217	B 42

・黄色系列色＋紫色系列的配色

R 74　G 33　B 0

R 255　G 232　B 90

R 255　G 255　B 255

R 157　G 157　B 157

R 122　G 70　B 184

R 246　G 194　B 213

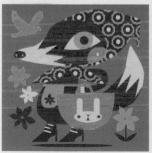 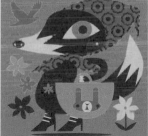 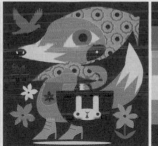

R 22　G 20　B 99

R 160　G 111　B 188

R 121　G 218　B 198

R 253　G 255　B 215

R 220　G 224　B 126

R 97　G 86　B 46

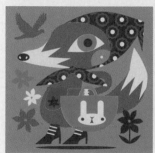

R 83　G 0　B 84

R 219　G 31　B 159

R 171　G 123　B 243

R 140　G 140　B 140

R 254　G 255　B 232

R 222　G 233　B 15

黃色系列的主要色＋兩種顏色以上的配色

如果配色時使用三種以上的系列顏色，一般都會認為重點色是最重要的部分，但其實主要色才是左右配色氣氛的關鍵。在配色之前，最好先決定自己想要的配色氣氛，然後再決定符合氣氛的主要色（黃色）和重點色。舉例來說，像「溫暖的童話性色感」、「復古風的鮮明色感」、「老舊、安詳的色感」、「普普風的色感」等，都需先選出符合整體圖畫概念的顏色。

・黃色系列色＋兩種顏色以上的配色

R 50　G 45　B 0
R 138　G 136　B 120
R 255　G 231　B 24
R 254　G 255　B 232
R 49　G 197　B 206
R 255　G 55　B 114

R 68　G 11　B 0
R 147　G 34　B 13
R 245　G 201　B 23
R 248　G 248　B 220
R 29　G 170　B 140
R 240　G 60　B 122

R 0　G 23　B 51
R 117　G 98　B 208
R 125　G 99　B 29
R 190　G 147　B 30
R 255　G 255　B 214
R 255　G 54　B 56

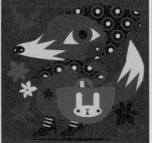
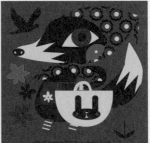

以黃色當作線條顏色

如果在線條顏色上添加黃色，圖畫的鮮明度會降低，好像從圖畫裡退後一步的感覺。可以利用
這種遠近關係的感覺，把比較靠近前方的物品或主角使用黑色線條，後面的背景物或非主題部
分使用帶有黃色的線條，這樣就可以清楚地表現出遠近感。

除此之外，如果想讓過於鮮明的圖畫表現出柔和感，可以在線條顏色上添加黃色，這樣會有不
錯的效果。

R 0	R 178	R 255	R 213	R 255	R 255
G 0	G 156	G 218	G 138	G 255	G 56
B 0	B 47	B 44	B 33	B 255	B 79

R 69	R 178	R 255	R 213	R 255	R 255
G 57	G 156	G 218	G 138	G 255	G 56
B 0	B 47	B 44	B 33	B 255	B 79

R 141	R 178	R 255	R 213	R 255	R 255
G 116	G 156	G 218	G 138	G 255	G 56
B 0	B 47	B 44	B 33	B 255	B 79

然而，比起橘色的線條，帶有紅色或黃色的線條展露顏色的特性較弱，如果沒有強而有力的重
點色，配色很容易失敗。如上圖一樣，如果沒有重點色—紅色，帶有黃色的線條只是讓圖畫變
模糊而已，沒有實質的幫助。

黃色系列色的線條＋黑白配色

在被暗色系支配的黑白圖畫中，如果使用黃色的線條，線條整體會變成光線讓圖畫發亮。此時，
100% 的黑色和 100% 的黃色搭配在一起會像交通標誌一般，過度提高矚目性，這樣可以能會
影響到自己所希望的配色氛圍。在這種情況下，如果稍微改變一下黃色，矚目性會降低；像換
成明度較低的暗黃系列色，這樣就可以給人高級、優雅的感覺。

・帶有黃色的線條，有時顯得生氣勃勃、有時顯得優雅

R 0	R 69	R 134	R 206	R 255	R 255
G 0	G 69	G 134	G 206	G 255	G 223
B 0	B 69	B 134	B 206	B 255	B 48

R 0	R 69	R 134	R 206	R 255	R 244
G 0	G 69	G 134	G 206	G 255	G 223
B 0	B 69	B 134	B 206	B 255	B 150

R 0	R 69	R 134	R 206	R 255	R 255
G 0	G 69	G 134	G 206	G 255	G 254
B 0	B 69	B 134	B 206	B 255	B 141

R 0	R 69	R 111	R 206	R 255	R 205
G 0	G 69	G 111	G 206	G 255	G 180
B 0	B 69	B 111	B 206	B 255	B 41

R 0	R 69	R 111	R 206	R 255	R 205
G 0	G 69	G 111	G 206	G 255	G 193
B 0	B 69	B 111	B 206	B 255	B 0

R 0	R 69	R 111	R 206	R 255	R 177
G 0	G 69	G 111	G 206	G 255	G 171
B 0	B 69	B 111	B 206	B 255	B 74

R 0	R 69	R 111	R 199	R 255	R 178
G 0	G 69	G 111	G 199	G 255	G 156
B 0	B 69	B 111	B 199	B 255	B 47

R 0	R 69	R 111	R 199	R 255	R 152
G 0	G 69	G 111	G 199	G 255	G 145
B 0	B 69	B 111	B 199	B 255	B 102

R 0	R 69	R 111	R 199	R 255	R 109
G 0	G 69	G 111	G 199	G 255	G 106
B 0	B 69	B 111	B 199	B 255	B 59

黃色系列色的線條＋紅色配色

如果把黃色換成不鮮明、溫暖或混濁的感覺，可能會妨礙到和溫暖、鮮明顏色之間的配色組合。因此，比起鮮明、溫暖的顏色，黃色系列色的線條更適合和帶有紫色的冰冷紅色或將亮色放在一起配色。

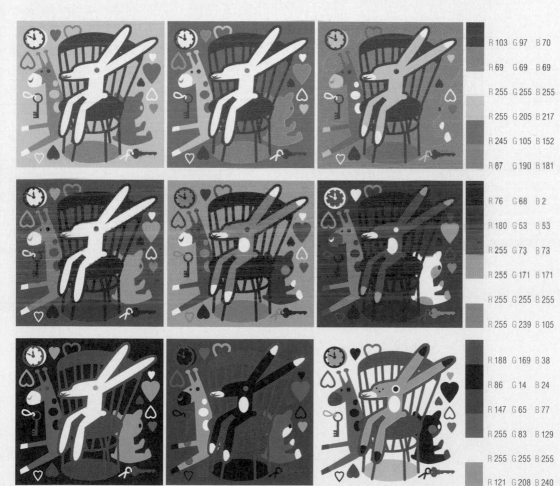

R 103　G 97　B 70

R 69　G 69　B 69

R 255　G 255　B 255

R 255　G 205　B 217

R 245　G 105　B 152

R 87　G 190　B 181

R 76　G 68　B 2

R 180　G 53　B 53

R 255　G 73　B 73

R 255　G 171　B 171

R 255　G 255　B 255

R 255　G 239　B 105

R 188　G 169　B 38

R 86　G 14　B 24

R 147　G 65　B 77

R 255　G 83　B 129

R 255　G 255　B 255

R 121　G 208　B 240

黃色系列的線條＋橘色、黃色的配色

如果在以黃色或橘色當作主要色的圖畫中使用黃色線條，不但會讓圖畫和線條不相配，更可能會變成沒有特色的平凡圖畫。在這種情況下，除了主要色的橘色或黃色以外，一定會需要存在感高的重點色，最好是使用藍色、草綠色、紫色等的冷色系顏色。如果重點色是橘色或黃色，可以降低主要色的彩度，藉此強調出重點色。

R 77　G 58　B 0
R 124　G 63　B 33
R 174　G 92　B 53
R 255　G 106　B 32
R 255　G 251　B 226
R 112　G 237　B 223

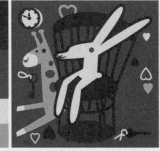 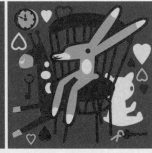 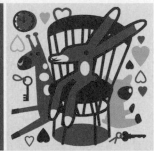

R 153　G 115　B 0
R 95　G 31　B 0
R 211　G 140　B 37
R 228　G 218　B 148
R 255　G 253　B 214
R 182　G 171　B 155

R 225　G 173　B 13
R 239　G 108　B 0
R 83　G 33　B 0
R 0　G 0　B 0
R 255　G 255　B 235
R 66　G 154　B 87

 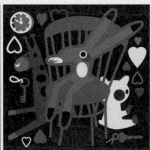 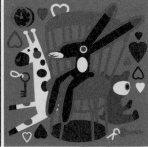

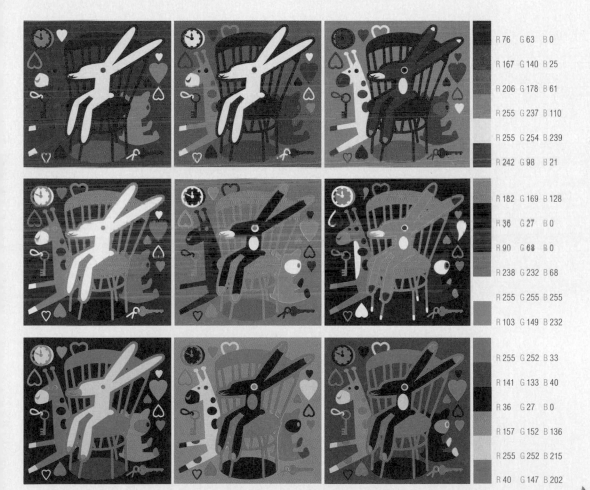

R 76 G 63 B 0

R 167 G 140 B 25

R 206 G 178 B 61

R 255 G 237 B 110

R 255 G 254 B 239

R 242 G 98 B 21

R 182 G 169 B 128

R 36 G 27 B 0

R 90 G 68 B 0

R 238 G 232 B 68

R 255 G 255 B 255

R 103 G 149 B 232

R 255 G 252 B 33

R 141 G 133 B 40

R 36 G 27 B 0

R 157 G 152 B 136

R 255 G 252 B 215

R 40 G 147 B 202

黃色系列色的線條＋草綠色、藍色、紫色的配色

理論上來說冷色系的主要色和黃色系列色是天生絕配的組合，但若真的要搭配在一起的確不容易，因為大部分的冷色系都屬於暗色系。在藍色中加入白色把明度調亮，這樣雖然會變成明亮的顏色，但原色的藍色本身卻是暗的。另外，若帶有黃色的線條看起來不太鮮明也不太暗的話，會容易讓整體配色變得曖昧。

R 80　G 67　B 0		
R 0　G 148　B 62		
R 114　G 127　B 85		
R 179　G 193　B 137		
R 255　G 255　B 255		
R 237　G 230　B 25		

R 201　G 171　B 1		
R 6　G 59　B 16		
R 26　G 96　B 39		
R 24　G 174　B 114		
R 245　G 236　B 189		
R 247　G 71　B 43		

R 104　G 87　B 45		
R 31　G 115　B 90		
R 8　G 161　B 115		
R 130　G 231　B 191		
R 255　G 255　B 234		
R 209　G 58　B 96		

如果想在冷色系的主要色上帶有黃色的線條，就需要使用「很明亮的顏色」；不然就是把線條顏色換成明亮的黃色，然後配上「很暗的顏色」。

R 68　G 59　B 0

R 0　G 89　B 108

R 10　G 146　B 175

R 85　G 218　B 210

R 255　G 255　B 255

R 103　G 80　B 162

R 233　G 233　B 67

R 255　G 255　B 227

R 59　G 86　B 187

R 19　G 45　B 143

R 0　G 0　B 0

R 238　G 108　B 184

R 98　G 70　B 0

R 247　G 247　B 215

R 202　G 213　B 213

R 117　G 146　B 146

R 161　G 10　B 8

R 255　G 155　B 172

跟著一起 畫畫看

在圖畫上使用黃色

黃色容易被認為是幼稚的顏色，但只要稍微降低其彩度，黃色也可以是很成熟的顏色。顏色暗、彩度低的黃色給人厚重、沉穩的感覺，很適合拿來表現復古風的圖畫。

 以黃色系列色當作主要色，大紅色當作重點色，深褐色當作線條顏色

馬戲團：這個不華麗的馬戲團有著「我的舞台」，雖然讓觀眾印象深刻的是舞台上的他們，但其實比起在舞台上表演的時間，在幕後準備的練習時間更長。人生不也是如此嗎？默默地準備自我舞台的時間，雖然過程並不華麗，但那一分一秒不就是屬於自己的人生嗎？我想在這幅畫裡表達出這種意境。默默在後台練習的團員和在後台等待上台表演的動物，我是用深褐色來表現。在各個部分所使用的亮黃色，是為了不讓圖畫顯得憂鬱或黑暗，並發揮其光線般的作用。除外，也在圖畫中使用大紅色當作重點色，為圖畫增添活力。

使用的顏色

麥克筆：冷灰色 7 號（Cool Gray 7）、冷灰色 3 號（Cool Gray 3）、暖灰色 5 號（Warm Gray 5）、淡土黃色（Light Yellow ocher）

色鉛筆：翠綠色（Jade green）、30% 暖灰色（Warm Gray 30%）、深琥珀色（Dark amber）、淡紅色（Light red）、土黃色（Yellow ocher）、白色（White）

＊灰色大致被分成暖灰色（Warm Gray）和冷灰色（Cool Gray）兩種。顏色名稱後面的數字代表顏色的明度，數字越小明度越亮；但麥克筆的特性是重疊越多顏色越深，所以選擇比自己想要的顏色還亮一些的顏色較妥當。

1 用麥克筆塗上底色。底色塗好後，在
陰影的部分再塗上第二次或第三次；
因為整體上要表現出復古風的感覺，所以本
來想用白色上色的部分，也使用暖灰色5號
（Warm Gray 5）的麥克色著色。

2 用深琥珀色（Dark amber）的色鉛筆
畫出線條的同時，順便畫出影子的部
分。當你要畫有立體感的圖時，不要太強調
線條，確實表現出陰影部分對快速作業很有
幫助。相反地，如果你是先畫出線條再補足
陰影的部分，那麼不必要的線條會過多，容
易讓圖畫顯得混濁、零亂。

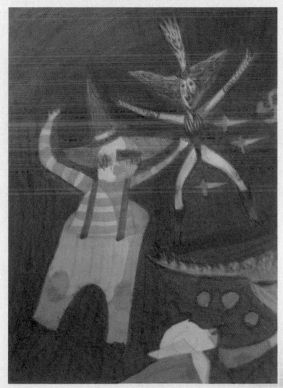

3 明亮的部分，使用白色、淡紅色（Light red）和土黃色（Yellow ocher）等的鮮明顏色；暗的部分，則使用深琥珀色（Dark amber）和翠綠色（Jade green）。

型態較小或較窄的部分，不一定硬要表現出立體感。著色時，較明亮的部分，顏色可以深一點；位置較後面的部分，顏色可以淡一點。因為已經用灰色的麥克筆先著好色了，所以色鉛筆不要塗得太深，只要將明亮部分的顏色處理得鮮明一些，就可以表現出自然的立體感。

Special

以黃色當作重點色

在以藍色當作主要色的圖畫中，使用黃色當作重點色是錦上添花的。如同下圖一般，如果在亮藍色上以黃色當作重點色，會有少了什麼的感覺；那是因為主要色和重點色都是亮色的關係。在這種情況下，如果輔助色使用暗色系，可以完美地完成著色作業。所以在這張圖裡，我選擇暗的草綠色和紅色來配色。

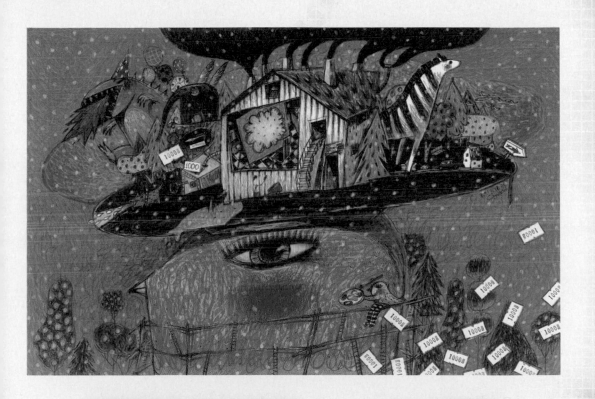

R 38 G 22 B 0　　R 240 G 16 B 62　　R 244 G 200 B 33　　R 250 G 246 B 237　　R 20 G 180 B 199　　R 11 G 100 B 43

用黃色表現出正面的感覺

這是表現黃色的豐饒、富裕感,以及明亮、溫暖感的圖畫。如果想強調黃色的正面感受,可以和帶有紅色的顏色(橘色、褐色等)一起使用,特別是調整顏色的明度,讓它們的明度不要差距過大。而比起「黑色和黃色」,更適合「褐色和黃色」的配色,因為明度差異小可以給人比較溫暖的感覺。

R 61 G 29 B 0	R 187 G 147 B 0	R 242 G 204 B 38	R 221 G 109 B 24
R 255 G 255 B 255	R 64 G 195 B 199		

R 61 G 29 B 0	R 120 G 67 B 42	R 242 G 204 B 38	R 229 G 64 B 53
R 242 G 246 B 239	R 65 G 146 B 192		

用黃色表現出負面的感覺

這是表現出黃色的炫耀、貪婪感,以及輕浮、夢幻感的圖畫。如果想表現出黃色的負面感受或奇異感,可以和第二次色一起使用。比起紅色、黑色等的原色,更適合和粉紅、灰色等有混合白色的顏色(第二次色)一起進行配色。帶有豆綠色的黃色或混入白色的檸檬色,會比原色的黃色或橘色,更能給人冰冷的感覺。

R 61 G 29 B 0	R 199 G 170 B 92	R 250 G 250 B 134

R 231 G 220 B 219	R 183 G 62 B 77

R 61 G 29 B 0	R 215 G 203 B 207	R 238 G 236 B 241	R 250 G 250 B 134

R 246 G 211 B 179	R 250 G 129 B 165

使用Photoshop一起 做做看

製作出老舊的復古色感

如果想表現出老舊的感覺，表現老舊的質感就顯得很重要，但最重要的是要將色感調整得很自然。在這種情況下我們可以讓黃色散發出老舊的感覺，這個方法在表現褪色感覺時相當有用。如果想在不改變現有顏色的情況下表現出自然的老舊感，最好分成亮的部分和暗的部分再來調整。現在我們就一起來看看實際的作業狀況吧！

• 原本 白色和冷色系藍色的圖片

• 完成 調整成復古的色感

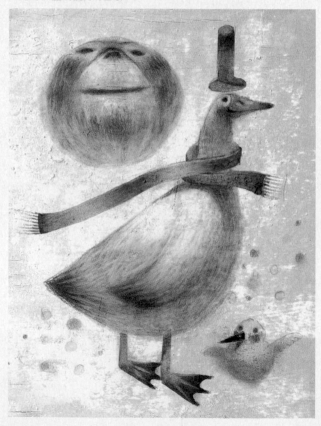

1 這裡要點選檔案〔 File 〕－開啟舊檔〔 Open 〕，選取「Art work\003\001.PSD, 002.BMP」。
首先點選檔案〔 File 〕－開啟舊檔〔 Open 〕或按下 Ctrl + O →在開啟檔案〔 Open 〕的對話方
塊中，選取「隨書 CD\Art work\003\001.PSD, 002.BMP」後，點選開啟。

2 把「002.BMP」拖曳到「001.PSD」後，變更圖層的屬性。
點選「002.BMP」→按下 Ctrl + A 選擇整體→按下 Ctrl + C 複製→再點選「001.PSD」→按下 Ctrl
+ A 選擇整體→按下 Ctrl + V 產生圖層 1（Layer 1）→接著在圖層面板中，將圖層的屬性變更為線性加
深（Linear Burn）。

3 在圖層的最上方，建立新圖層，套用下面的顏色。

點選圖層面板下端的「建立新圖層」按鈕（🔲），產生圖層 2（Layer 2）→接著點選工具面板的油漆桶工具（🪣）→點選前景色→在檢色器（Color Picker）的對話方塊中，設定成 R：109、G：119、B：71→點選確定〔 OK 〕→再點選圖層 2（Layer 2）的圖片。

4 變更顏色的圖層屬性。

在圖層面板中，將圖層的屬性變更為柔光（Soft Light）。

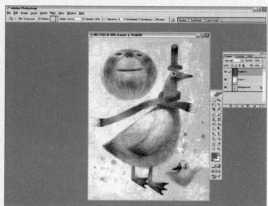

5 在圖層的最上面，建立新圖層，套用下面
的顏色。

點選圖層面板下端的「建立新圖層」按鈕（🗐），
產生圖層 3（Layer 3）→接著點選工具面板的油
漆桶工具（🪣）→點選前景色→在檢色器（Color
Picker）的對話方塊中，設定成 R：234，G：214，B：
121→點選確定〔 OK 〕→再點選圖層 3（Layer
3）圖片。

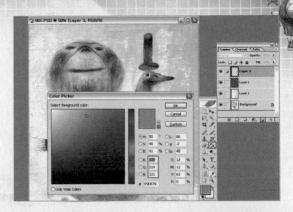

6 變更顏色的圖層屬性。
在圖層面板中，將圖層的
屬性變更為覆蓋（Overlay）。

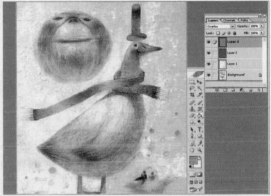

7 因為光線的亮度很強的關係，調整圖層的
不透明值（Opacity）就完成了。

將圖層面板上端的不透明值（Opacity）變更成
「30%」。

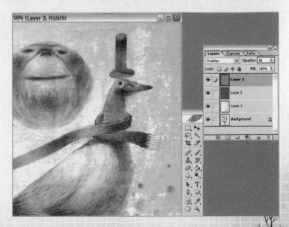

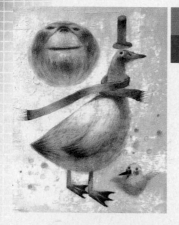

光的顏色　　　R 233　G 196　B 121

影子的顏色　R 119　G 105　B 71

光的顏色　　　R 241　G 130　B 143

影子的顏色　R 71　　G 119　B 97

這種套用光和影子顏色的方法，對黑白圖片特別有效果。請在顏色不多的圖片上活用各種光和影子的顏色，試著調整成各種感覺吧！

光的顏色
R 211　G 221　B 137

影子的顏色
R 71　G 58　B 13

• 調整成老舊圖片般的鄉下感覺

光的顏色
R 116　G 162　B 221

影子的顏色
R 25　G 44　B 64

• 調整成可以感到冷清的藍光晚上

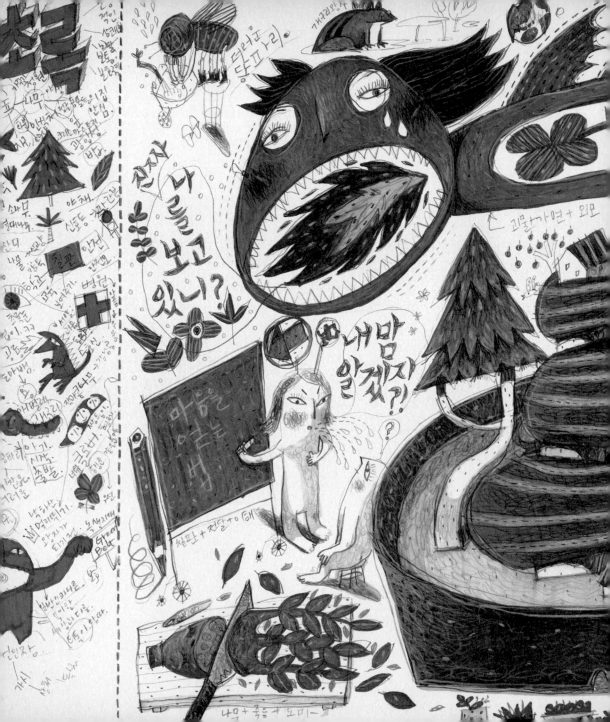

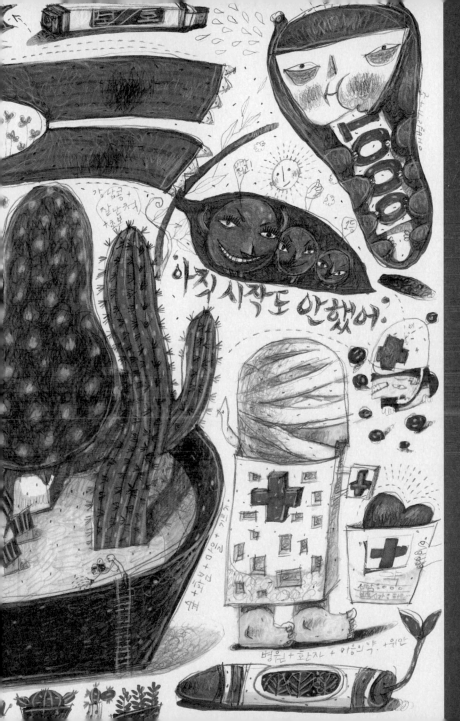

Part 05

綠色

黃色和藍色的中間色是綠色，紅色和黃色的中間色是橘色，但綠色和橘色的顏色特性不同，它有著獨特的存在感。綠色可明顯區分黃色和藍色，給人的感覺上也很不相同。

因為綠色是大自然的顏色，可以給人舒服、安全的感覺。實際上，綠色有助於提升視力和專注力，也有研究發現綠色對於治病也有一定的療效。

但其實100%的綠色，並不是什麼地方都適合拿來使用的中間色，也不是容易和其他顏色融合在一起的顏色，這個顏色在配色上相當棘手。

綠色

100% 的綠色帶有藍色暗沉的感覺，同時也藏有黃色明亮的光線，所以它不是完全冰冷或黑暗的顏色。如果綠色不是主要色，就有需要隱藏一點它的光線。和黑白一起配色的綠色，不但顏色暗又強烈，又有一定的存在感；所以綠色沒有幫助其他顏色強調整體圖畫氣氛的功能，而是有單獨突顯自己的傾向。

綠色＋黑白的配色

• 原色的綠色＋黑色的配色

R 0　G 0　B 0
R 108　G 108　B 108
R 168　G 168　B 168
R 216　G 216　B 216
R 255　G 255　B 255
R 0　G 160　B 45

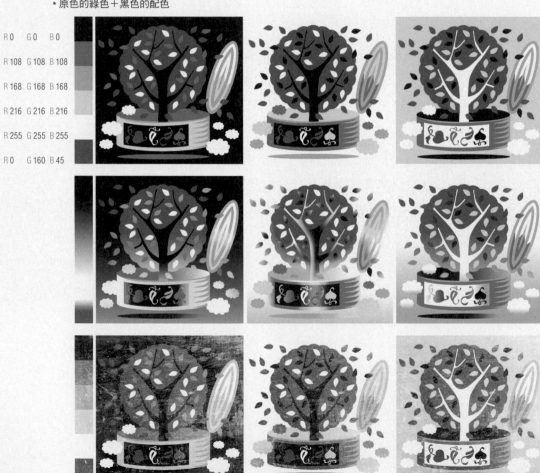

除外，綠色也不像紅色一樣，當重點色時可以給人強烈的印象。在主要色是綠色，重點色是
其它顏色的情況下，可以表現出合適的配色，但如果想在有主要色的圖畫中使用綠色，就要
盡量避開 100% 的綠色。把彩度降低或把明度提高都是不錯的方法，或是把 100% 的綠色變
更成帶有黃色、藍色的綠色，或像翠綠色等都是不錯的方法。

· 原色的綠色＋紅色、橘色系列的黑白配色

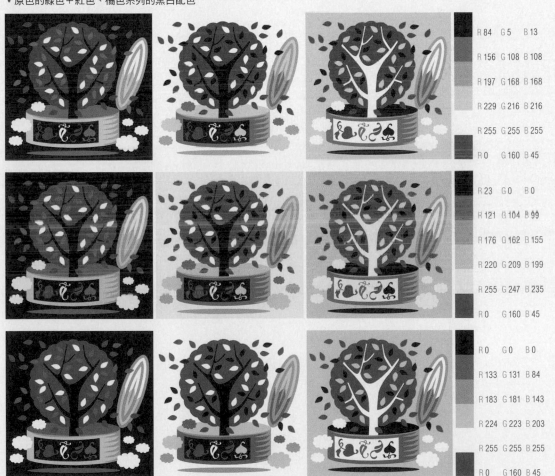

R 84　G 5　B 13
R 156　G 108　B 108
R 197　G 168　B 168
R 229　G 216　B 216
R 255　G 255　B 255
R 0　G 160　B 45

R 23　G 0　B 0
R 121　G 104　B 99
R 176　G 162　B 155
R 220　G 209　B 199
R 255　G 247　B 235
R 0　G 160　B 45

R 0　G 0　B 0
R 133　G 131　B 84
R 183　G 181　B 143
R 224　G 223　B 203
R 255　G 255　B 255
R 0　G 160　B 45

舉例來說，如果要將樹木表現成如單純的背景一樣，就有需要把 100% 的綠色稍微變成和背景類似的感覺。如果是圖畫裡有藍色的天空，就把藍色變成青綠色；如果是圖畫裡有晚霞的天空，就把天空的顏色變成帶有黃色的豆綠色或橄欖綠囉！

• 原色的綠色＋黃色、草綠色系列的黑白配色

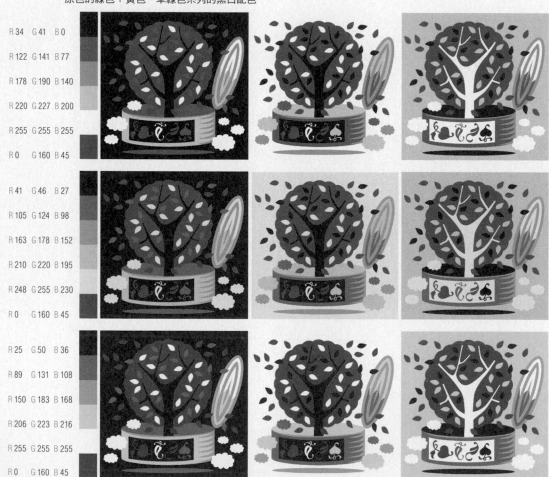

R 34　G 41　B 0
R 122　G 141　B 77
R 178　G 190　B 140
R 220　G 227　B 200
R 255　G 255　B 255
R 0　G 160　B 45

R 41　G 46　B 27
R 105　G 124　B 98
R 163　G 178　B 152
R 210　G 220　B 195
R 248　G 255　B 230
R 0　G 160　B 45

R 25　G 50　B 36
R 89　G 131　B 108
R 150　G 183　B 168
R 206　G 223　B 216
R 255　G 255　B 255
R 0　G 160　B 45

綠色給人的印象

在自然界中綠色給人的印象

叢林：樹木、自然、舒服感、生命、智慧、　地球：神秘、健康、和平…。
　　　　新鮮、休息、清爽感…。　　　　　　三葉草：幸運、適應、服從、許可、未成熟、青少年…。

・原色的綠色＋藍色、紫色系列的黑白配色

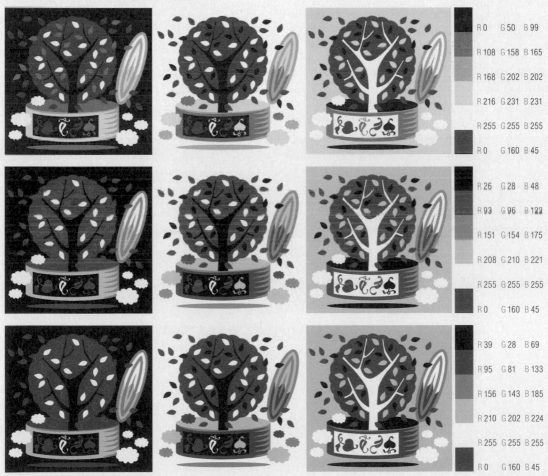

R 0	G 50	B 99
R 108	G 158	B 165
R 168	G 202	B 202
R 216	G 231	B 231
R 255	G 255	B 255
R 0	G 160	B 45

R 26	G 28	B 48
R 93	G 96	B 122
R 151	G 154	B 175
R 208	G 210	B 221
R 255	G 255	B 255
R 0	G 160	B 45

R 39	G 28	B 69
R 95	G 81	B 133
R 156	G 143	B 185
R 210	G 202	B 224
R 255	G 255	B 255
R 0	G 160	B 45

在社會中綠色給人的印象

信號：進行、出發、行動…。

符號：醫院、綠色和平組織、復甦、治療、幫助、
　　　誠實、勤勞、中產階層…。

宗教：惡魔（怪物）、災殃、墮落、死亡、
　　　自我管束…。

綠色＋其他顏色的配色

・原色的綠色＋紅色系列的配色

R 67　G 0　　B 0	
R 149　G 31　B 26	
R 252　G 77　B 69	
R 194　G 192　B 177	
R 255　G 254　B 241	
R 0　　G 160　B 45	

R 0　　G 37　　B 58	
R 255　G 110　B 134	
R 247　G 202　B 212	
R 191　G 191　B 191	
R 254　G 255　B 242	
R 0　　G 160　B 45	

R 84　G 0　　B 22	
R 239　G 37　B 89	
R 157　G 157　B 143	
R 219　G 219　B 209	
R 253　G 253　B 241	
R 0　　G 160　B 45	

190

因為 100% 的綠色同時涵蓋著黑暗和明亮，所以如果圖畫整體的配色太暗或不亮的話，就必須
在綠色以外的其他顏色中，使用「很暗的顏色」或「很亮的顏色」來進行配色。特別是最好再
使用一種除了白色以外的亮色系，因為 100% 的綠色所包含的黑暗比明亮還要強烈的關係。

・原色的綠色＋橘色、黃色系列的配色

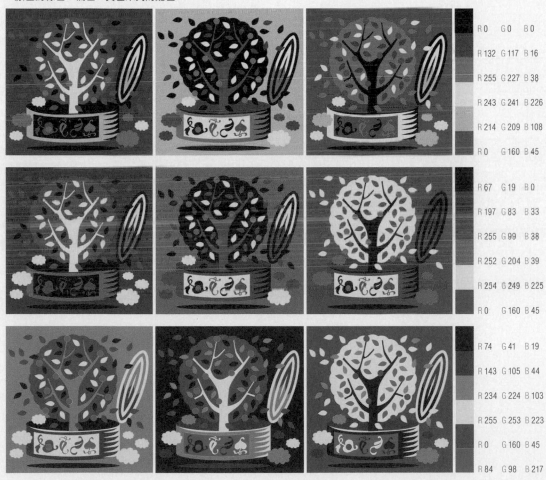

綠色突顯自己的特性較強,就算有另外的主要色,綠色還是有要變成主要色的傾向。因此,如果想和綠色一起配色的話,要拿來配色的顏色最好不要使用過度。

・原色的綠色+綠色系列的配色

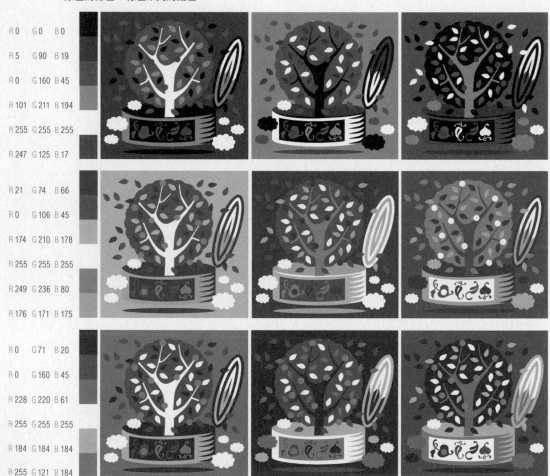

R 0　　G 0　　B 0

R 5　　G 90　 B 19

R 0　　G 160　B 45

R 101　G 211　B 194

R 255　G 255　B 255

R 247　G 125　B 17

R 21　 G 74　 B 66

R 0　　G 106　B 45

R 174　G 210　B 178

R 255　G 255　B 255

R 249　G 236　B 80

R 176　G 171　B 175

R 0　　G 71　 B 20

R 0　　G 160　B 45

R 228　G 220　B 61

R 255　G 255　B 255

R 184　G 184　B 184

R 255　G 121　B 184

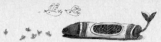

另外，如果已經事先決定好圖畫中的綠色要表現什麼樣的感覺，那就不會發生綠色破壞整體配色的事情。例如，「讓人感到溫暖舒適感的樹林」的綠色和「吹拂著清爽微風的夏天樹林」的綠色必須要有明顯的區別才行。特別是「沒有意義的綠色」不但對整體的配色沒有幫助，反倒會很強烈地突顯，因此在配色時要特別留意。

・原色的綠色＋藍色系列的配色

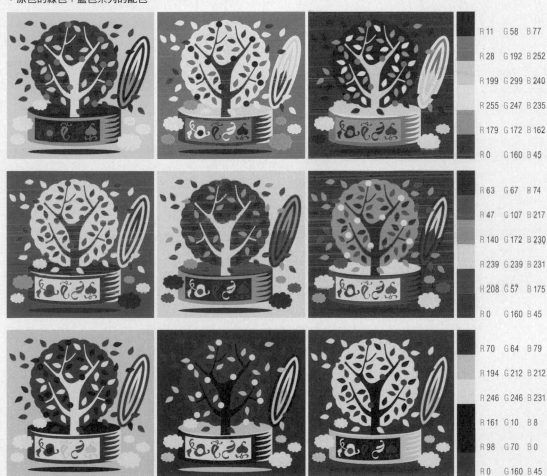

R 11	G 58	B 77
R 28	G 192	B 252
R 199	G 299	B 240
R 255	G 247	B 235
R 179	G 172	B 162
R 0	G 160	B 45
R 63	G 67	B 74
R 47	G 107	B 217
R 140	G 172	B 230
R 239	G 239	B 231
R 208	G 57	B 175
R 0	G 160	B 45
R 70	G 64	B 79
R 194	G 212	B 212
R 246	G 246	B 231
R 161	G 10	B 8
R 98	G 70	B 0
R 0	G 160	B 45

• 原色的綠色＋紫色系列的配色

R 48　G 0　B 26

R 128　G 45　B 55

R 169　G 40　B 213

R 255　G 255　B 255

R 176　G 196　B 182

R 0　G 160　B 45

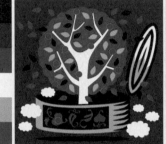

R 45　G 0　B 75

R 183　G 118　B 191

R 252　G 130　B 200

R 201　G 193　B 178

R 255　G 255　B 234

R 0　G 160　B 45

R 92　G 34　B 89

R 176　G 174　B 213

R 196　G 196　B 196

R 255　G 254　B 246

R 223　G 241　B 72

R 0　G 160　B 45

即使是別的顏色，也可以是綠色系列色

大自然的顏色—綠色，其實也是一種最讓人感到鬱悶的顏色。樹林和樹葉都是綠色，所以只要塗上綠色，就會是大自然的顏色嗎？如果不是的話，理由為何呢？

· 全部的綠色

R 0	R 0	R 44	R 203	R 255	R 168	R 0	R 42	R 145	R 205	R 255	R 168	R 0	R 1	R 40	R 198	R 255	R 168
G 0	G 160	G 190	G 235	G 255	G 168	G 0	G 173	G 174	G 214	G 255	G 168	G 0	G 121	G 204	G 225	G 255	G 168
B 0	B 45	B 140	B 158	B 255	B 168	B 0	B 85	B 15	B 164	B 255	B 168	B 0	B 84	B 115	B 88	B 255	B 168

R 0 G 144 B 112	R 94 G 202 B 158	R 24 G 214 B 78	R 0 G 160 B 45	R 89 G 160 B 109	R 28 G 142 B 60
R 103 G 175 B 32	R 203 G 235 B 158	R 201 G 228 B 80	R 145 G 174 B 15	R 163 G 208 B 118	R 221 G 235 B 158
R 0 G 83 B 65	R 48 G 115 B 88	R 0 G 175 B 111	R 0 G 107 B 30	R 22 G 67 B 34	R 0 G 91 B 15
R 110 G 147 B 73	R 108 G 131 B 76	R 72 G 81 B 29	R 177 G 188 B 126	R 183 G 198 B 168	R 215 G 220 B 191

大自然裡有各式各樣的綠色，看起來雖然全部都像是綠色，但有像新芽的豆綠色、針葉樹的深綠色、明亮又深沉的翠綠色、落葉的橄欖綠等，綠色的種類是無窮無盡的。如同豆綠色、草綠色、翠綠色等一般，綠色系裡各自都有不同的意象和感覺。因此，綠色是在顏色的變化幅度中最多變的顏色。各位，在那麼多的綠色當中，你使用過幾種了呢？

・綠色的系列色＋黑白的配色

R 0	R 120	R 175	R 216	R 255	R 92
G 0	G 120	G 175	G 216	G 255	G 130
B 0	B 120	B 175	B 216	B 255	B 1

R 0	R 120	R 175	R 216	R 255	R 0
G 0	G 120	G 175	G 216	G 255	G 120
B 0	B 120	B 175	B 216	B 255	B 11

R 0	R 120	R 175	R 216	R 255	R 22
G 0	G 120	G 175	G 216	G 255	G 98
B 0	B 120	B 175	B 216	B 255	B 72

R 0	R 120	R 175	R 216	R 255	R 107
G 0	G 120	G 175	G 216	G 255	G 169
B 0	B 120	B 175	B 216	B 255	B 0

R 0	R 120	R 175	R 216	R 255	R 0
G 0	G 120	G 175	G 216	G 255	G 160
B 0	B 120	B 175	B 216	B 255	B 45

R 0	R 120	R 175	R 216	R 255	R 0
G 0	G 120	G 175	G 216	G 255	G 169
B 0	B 120	B 175	B 216	B 255	B 108

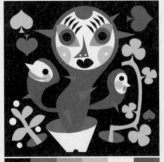

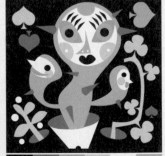

R 0	R 120	R 175	R 216	R 255	R 191
G 0	G 120	G 175	G 216	G 255	G 226
B 0	B 120	B 175	B 216	B 255	B 35

R 0	R 120	R 175	R 216	R 255	R 89
G 0	G 120	G 175	G 216	G 255	G 218
B 0	B 120	B 175	B 216	B 255	B 83

R 0	R 120	R 175	R 216	R 255	R 146
G 0	G 120	G 175	G 216	G 255	G 236
B 0	B 120	B 175	B 216	B 255	B 212

可以給人正面印象的系列色

帶有黃色的綠色，即使不是鮮明的豆綠色，也蘊藏著自然的溫暖感以及正面的印象。大部分的顏色添加一點黃色後，都可以給人正面性的印象，而綠色就是一種會隨著黃色而大大改變印象的顏色。

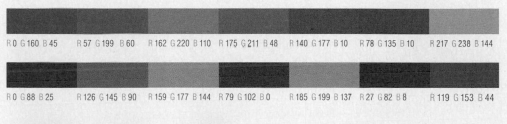

| R 0 G 160 B 45 | R 57 G 199 B 60 | R 162 G 220 B 110 | R 175 G 211 B 48 | R 140 G 177 B 10 | R 78 G 135 B 10 | R 217 G 238 B 144 |

| R 0 G 88 B 25 | R 126 G 145 B 90 | R 159 G 177 B 144 | R 79 G 102 B 0 | R 185 G 199 B 137 | R 27 G 82 B 8 | R 119 G 153 B 44 |

在表現自然物時，如果使用綠色可以得到很不錯的作品。在處理非自然物時，如果你想藉由綠色表現出明亮，不要只是添加白色來提高明度而已，混入一些黃色可以表現出自然的立體感。相反地，如果你想表現出黑暗，就拿掉黃色並且降低彩度。

・可以強調綠色溫暖、自然面的正面性配色

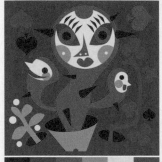

R 3	R 116	R 182	R 211	R 254	R 50
G 63	G 141	G 219	G 225	G 255	G 182
B 0	B 0	B 14	B 137	B 235	B 44

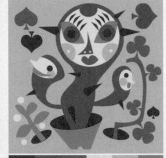

R 72	R 81	R 153	R 251	R 215	R 146
G 81	G 190	G 216	G 255	G 220	G 166
B 29	B 0	B 30	B 235	B 191	B 127

R 6	R 1	R 138	R 214	R 255	R 153
G 38	G 144	G 200	G 234	G 255	G 172
B 0	B 8	B 0	B 132	B 255	B 108

R 73	R 154	R 195	R 219	R 255	R 188
G 60	G 138	G 184	G 213	G 251	G 223
B 0	B 62	B 133	B 187	B 231	B 31

R 73	R 154	R 195	R 219	R 255	R 118
G 60	G 138	G 184	G 213	G 251	G 200
B 0	B 62	B 133	B 187	B 231	B 37

R 73	R 154	R 195	R 219	R 255	R 137
G 60	G 138	G 184	G 213	G 251	G 225
B 0	B 62	B 133	B 187	B 231	B 143

R 0	R 130	R 175	R 216	R 255	R 94
G 0	G 129	G 174	G 215	G 254	G 119
B 0	B 121	B 163	B 202	B 238	B 44

R 0	R 130	R 175	R 216	R 255	R 53
G 0	G 129	G 174	G 215	G 254	G 170
B 0	B 121	B 163	B 202	B 238	B 69

R 0	R 130	R 175	R 216	R 255	R 9
G 0	G 129	G 174	G 215	G 254	G 110
B 0	B 121	B 163	B 202	B 238	B 23

給人負面印象的系列色

綠色的系列色—翠綠色，是在綠色中添加藍色而成的顏色，給人冰冷、負面的感覺。雖然原色的翠綠色是會給人清涼感的顏色，但明度較高的翠綠色卻是有著人為性感覺的顏色。

另外，彩度極低的翠綠色除了有人為性的感覺之外，也扮演著綠色「後退色（看起來像在比較遠方的顏色）」的角色。它會給人東西好像在遠方一樣的感覺，在表現自然物的黑暗面或遠方的背景時，很適合使用彩度較低的翠綠色。

| R 0 G 160 B 60 | R 36 G 203 B 134 | R 193 G 237 B 222 | R 191 G 216 B 202 | R 124 G 201 B 173 | R 159 G 214 B 170 | R 0 G 152 B 100 |

| R 51 G 83 B 63 | R 15 G 124 B 79 | R 93 G 154 B 133 | R 89 G 142 B 112 | R 64 G 112 B 102 | R 0 G 54 B 22 | R 15 G 118 B 95 |

• 可以強調綠色冰冷、人為面的負面性配色

R 0	R 24	R 73	R 201	R 255	R 152
G 42	G 140	G 198	G 231	G 255	G 169
B 25	B 114	B 130	B 214	B 255	B 159

R 47	R 51	R 95	R 146	R 255	R 194
G 63	G 95	G 197	G 183	G 255	G 197
B 59	B 90	B 171	B 175	B 255	B 196

R 0	R 77	R 47	R 199	R 255	R 152
G 0	G 110	G 187	G 221	G 255	G 152
B 0	B 91	B 149	B 213	B 255	B 152

R 0	R 23	R 99	R 175	R 255	R 142
G 0	G 86	G 159	G 199	G 255	G 192
B 0	B 123	B 196	B 213	B 255	B 183

R 0	R 23	R 99	R 175	R 255	R 124
G 0	G 86	G 159	G 199	G 255	G 201
B 0	B 123	B 196	B 213	B 255	B 173

R 0	R 23	R 99	R 175	R 255	R 193
G 0	G 86	G 159	G 199	G 255	G 237
B 0	B 123	B 196	B 213	B 255	B 222

R 0	R 73	R 134	R 208	R 255	R 75
G 0	G 70	G 132	G 206	G 255	G 195
B 0	B 85	B 142	B 213	B 255	B 126

R 0	R 73	R 134	R 208	R 255	R 0
G 0	G 70	G 132	G 206	G 255	G 152
B 0	B 85	B 142	B 213	B 255	B 111

R 0	R 73	R 134	R 208	R 255	R 33
G 0	G 70	G 132	G 206	G 255	G 190
B 0	B 85	B 142	B 213	B 255	B 102

以綠色系列色當作主要色

綠色有著容易成為主要色的特性和具備各種色感的特徵，即使沒有重點色的輔助，也是可以自我彰顯的萬能主要色。雖然再搭配上一種重點色會更好，但其實綠色的優點是，可使用一種系列色進行各式各樣的配色。

· 綠色系列的主要色＋黑白的配色

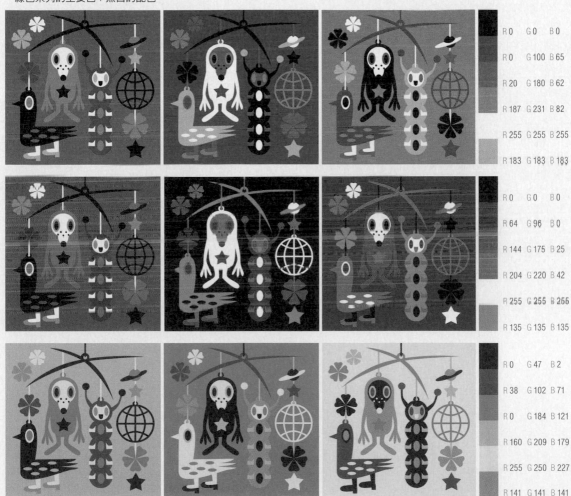

R 0　G 0　B 0
R 0　G 100　B 65
R 20　G 180　B 62
R 187　G 231　B 82
R 255　G 255　B 255
R 183　G 183　B 183

R 0　G 0　B 0
R 64　G 96　B 0
R 144　G 175　B 25
R 204　G 220　B 42
R 255　G 255　B 255
R 135　G 135　B 135

R 0　G 47　B 2
R 38　G 102　B 71
R 0　G 184　B 121
R 160　G 209　B 179
R 255　G 250　B 227
R 141　G 141　B 141

綠色系列色的獨秀！

筆者特別列出了「綠色系列色＋黑白」、「綠色系列色＋重點色」、「綠色＋兩種以上的顏色」等的配色方式。綠色和其他顏色配色方式不同，它不會因為提高配色的比例，而讓整體圖畫顯得單調，也不會隨著其他顏色得增加或縮小其存在感。那麼，一起來欣賞綠色的魅力吧！

・綠色系列色＋重點色配色

R 0　　G 47　　B 2
R 57　　G 104　　B 71
R 124　　G 168　　B 150
R 14　　G 204　　B 189
R 255　　G 255　　B 255
R 249　　G 67　　B 145

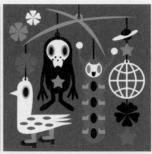
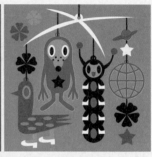

R 13　　G 52　　B 0
R 0　　G 115　　B 57
R 122　　G 161　　B 0
R 187　　G 206　　B 194
R 255　　G 255　　B 255
R 255　　G 97　　B 81

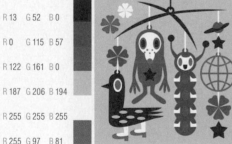

R 0　　G 41　　B 18
R 81　　G 115　　B 98
R 26　　G 167　　B 41
R 190　　G 196　　B 70
R 255　　G 252　　B 236
R 255　　G 221　　B 59

• 綠色系列色＋兩種以上顏色的配色

 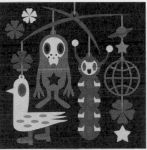 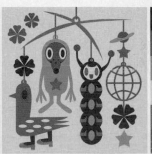

R 0　G 29　B 60

R 0　G 127　B 80

R 31　G 197　B 162

R 251　G 255　B 215

R 195　G 190　B 64

R 255　G 136　B 31

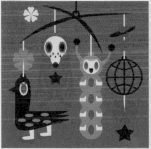 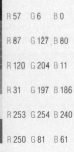

R 57　G 6　B 0

R 87　G 127　B 80

R 120　G 204　B 11

R 31　G 197　B 186

R 253　G 254　B 240

R 250　G 81　B 61

R 42　G 53　B 99

R 121　G 162　B 48

R 202　G 218　B 46

R 254　G 255　B 241

R 242　G 135　B 168

R 202　G 8　B 110

綠色系列色＋紅色、橘色、黃色配色

如果想將綠色和暖紅色、橘色、黃色等顏色一起配色，重點就是要提高其中一種顏色的顯眼程度。例如，綠色和紅色一起配色時，若你想把紅色表現得強烈一些，就要讓綠色的強度弱一些；若你想把綠色表現得強烈一些，就降低紅色的彩度和明度，以輔助的方式和綠色一起配色。

• 綠色系列色＋紅色系列色的配色

R 53　G 0　B 41
R 166　G 37　B 72
R 255　G 100　B 140
R 254　G 255　B 245
R 156　G 206　B 191
R 0　G 161　B 116

R 92　G 6　B 16
R 255　G 64　B 86
R 251　G 255　B 234
R 194　G 238　B 91
R 63　G 199　B 76
R 9　G 127　B 48

R 104　G 0　B 46
R 228　G 76　B 134
R 255　G 174　B 184
R 255　G 253　B 238
R 171　G 195　B 0
R 81　G 84　B 30

要這樣做的理由是，為了不讓突顯的綠色和其他顏色產生衝突。萬一在圖畫中加上綠色後有「俗氣」的感覺，就銘記這一點再重新進行配色。

• 草綠色系列色＋橘色系列色的配色

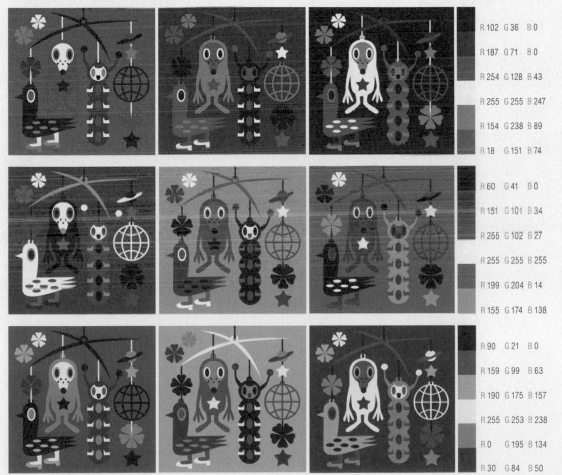

R 102　G 36　B 0

R 187　G 71　B 0

R 254　G 128　B 43

R 255　G 255　B 247

R 154　G 238　B 89

R 18　G 151　B 74

R 60　G 41　B 0

R 151　G 101　B 34

R 255　G 102　B 27

R 255　G 255　B 255

R 199　G 204　B 14

R 155　G 174　B 138

R 90　G 21　B 0

R 159　G 99　B 63

R 190　G 175　B 157

R 255　G 253　B 238

R 0　G 195　B 134

R 30　G 84　B 50

• 綠色系列色＋黃色、綠色系列色的配色

R 0　G 53　B 21
R 0　G 135　B 6
R 149　G 206　B 52
R 255　G 253　B 238
R 251　G 249　B 52
R 164　G 162　B 3

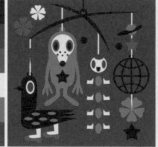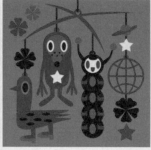

R 74　G 54　B 0
R 188　G 174　B 136
R 240　G 209　B 50
R 253　G 251　B 223
R 64　G 172　B 122
R 172　G 32　B 25

R 0　G 63　B 33
R 58　G 136　B 36
R 144　G 158　B 0
R 198　G 206　B 158
R 245　G 244　B 225
R 255　G 205　B 52

綠色系列色＋藍色、紫色的配色

因為藍色和紫色都帶有黑暗的特性，如果想和綠色一起配色，最好是配出明亮又花俏的感覺，
也就是說重點色使用明亮的顏色。圖畫的主要色已經是偏暗的情況下，如果連重點色也是偏暗
的話，容易讓整體圖畫顯得單調乏味。

・綠色系列色＋藍色系列色的配色

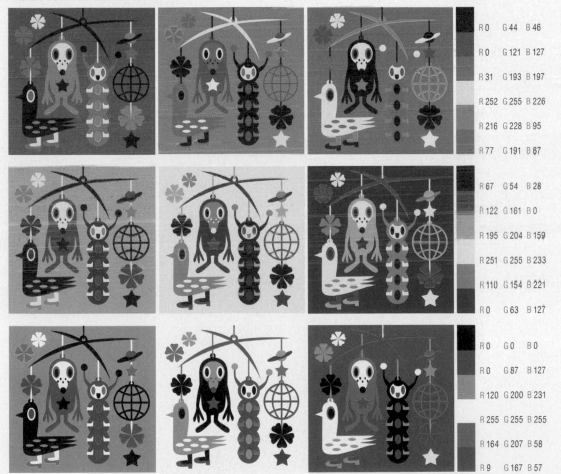

R 0　G 44　B 46

R 0　G 121　B 127

R 31　G 193　B 197

R 252　G 255　B 226

R 216　G 228　B 95

R 77　G 191　B 87

R 67　G 54　B 28

R 122　G 161　B 0

R 195　G 204　B 159

R 251　G 255　B 233

R 110　G 154　B 221

R 0　G 63　B 127

R 0　G 0　B 0

R 0　G 87　B 127

R 120　G 200　B 231

R 255　G 255　B 255

R 164　G 207　B 58

R 9　G 167　B 57

• 綠色系列色＋紫色系列色的配色

R 0　　G 60　　B 39

R 0　　G 185　 B 129

R 240　G 249　B 224

R 201　G 192　B 202

R 176　G 93　 B 203

R 94　　G 13　　B 134

R 0　　G 0　　 B 0

R 117　G 108　B 151

R 225　G 117　B 185

R 253　G 255　B 241

R 46　　G 199　B 132

R 162　G 194　B 33

R 45　　G 0　　 B 78

R 113　G 87　　B 216

R 187　G 187　B 187

R 255　G 255　B 255

R 54　　G 201　B 66

R 8　　 G 133　B 87

以綠色當作線條顏色

雖然一般不常拿綠色當作線條顏色，但綠色的線條卻時常被使用在想表現出涼爽自然感受的圖畫，或想表現出深度感的臉部圖畫上。

・可以在圖畫中表現深度感的綠色系列色線條

R 0	R 203	R 158	R 255	R 255	R 255
G 0	G 185	G 154	G 253	G 218	G 106
B 0	B 25	B 123	B 237	B 44	B 60

R 10	R 203	R 158	R 255	R 255	R 255
G 64	G 185	G 154	G 253	G 218	G 106
B 4	B 26	B 123	B 237	B 44	B 60

R 31	R 203	R 158	R 255	R 255	R 255
G 98	G 185	G 154	G 253	G 218	G 106
B 25	B 25	B 123	B 237	B 44	B 60

綠色系列色的線條＋黑白配色

如果在以類似色感配色的圖畫中使用綠色線條，不但會消除圖畫的平緩單調感，更有提示重點、強調出主題的效果。特別是在黑白配色的圖畫中使用各種綠色的話，可以得到很有意思的效果；這個和在照片上寫上英文字一樣，會有一種讓人感到更可愛、有趣的表現。

・清爽的重點─綠色系列色線條

R 30	R 91	R 155	R 201	R 255	R 82
G 30	G 91	G 155	G 201	G 255	G 147
B 30	B 91	B 155	B 201	B 255	B 0

R 30	R 91	R 155	R 201	R 255	R 4
G 30	G 91	G 155	G 201	G 255	G 143
B 30	B 91	B 155	B 201	B 255	B 0

R 30	R 91	R 155	R 201	R 255	R 0
G 30	G 91	G 155	G 201	G 255	G 147
B 30	B 91	B 155	B 201	B 255	B 102

R 115	R 177	R 196	R 227	R 255	R 51
G 115	G 177	G 196	G 227	G 255	G 83
B 115	B 177	B 196	B 227	B 255	B 0

R 115	R 177	R 196	R 227	R 255	R 14
G 115	G 177	G 196	G 227	G 255	G 97
B 115	B 177	B 196	B 227	B 255	B 21

R 115	R 177	R 196	R 227	R 255	R 0
G 115	G 177	G 196	G 227	G 255	G 108
B 115	B 177	B 196	B 227	B 255	B 79

R 0	R 53	R 112	R 139	R 255	R 166
G 0	G 53	G 112	G 139	G 255	G 214
B 0	B 53	B 112	B 139	B 255	B 20

R 0	R 53	R 112	R 139	R 255	R 85
G 0	G 53	G 112	G 139	G 255	G 205
B 0	B 53	B 112	B 139	B 255	B 64

R 0	R 53	R 112	R 139	R 255	R 68
G 0	G 53	G 112	G 139	G 255	G 201
B 0	B 53	B 112	B 139	B 255	B 142

綠色系列色的線條＋紅色、橘色的配色

像紅色、橘色這種存在感較強的顏色，如果要和綠色線條一起搭配，最好是明顯區分出重點色
和線條顏色的明度差異。例如，如果重點色是亮粉紅色，線條顏色就要使用偏暗且沉穩的綠色；
如果重點色是又深又暗的紅色，那線條顏色就要選擇亮綠色。

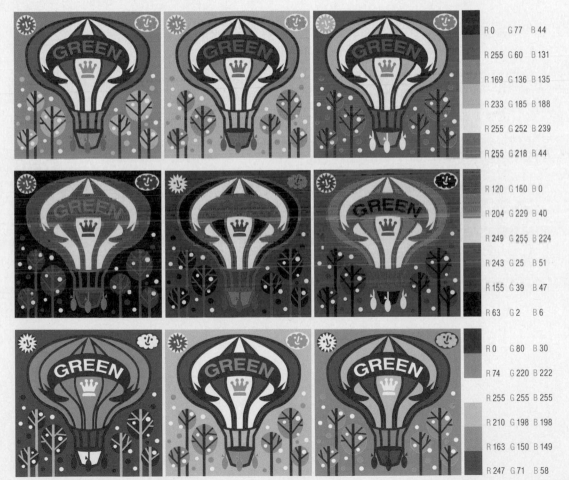

R 0	G 77	B 44
R 255	G 60	B 131
R 169	G 136	B 135
R 233	G 185	B 188
R 255	G 252	B 239
R 255	G 218	B 44

R 120	G 150	B 0
R 204	G 229	B 40
R 249	G 255	B 224
R 243	G 25	B 51
R 155	G 39	B 47
R 63	G 2	B 6

R 0	G 80	B 30
R 74	G 220	B 222
R 255	G 255	B 255
R 210	G 198	B 198
R 163	G 150	B 149
R 247	G 71	B 58

R 68 G 201 B 142

R 137 G 136 B 130

R 247 G 244 B 208

R 106 G 57 B 6

R 186 G 103 B 23

R 236 G 107 B 21

R 55 G 79 B 51

R 198 G 200 B 27

R 255 G 251 B 246

R 208 G 197 B 186

R 155 G 142 B 128

R 252 G 163 B 9

R 52 G 156 B 115

R 169 G 219 B 202

R 247 G 247 B 231

R 218 G 150 B 53

R 144 G 66 B 0

R 0 G 0 B 0

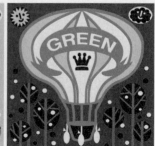

綠色系列色的線條＋黃色、綠色的配色

如果想在同樣系列色的黃色或綠色圖畫中使用綠色系列色的線條，就要注意別讓整體顏色變成暖色系的顏色，所以最好是使用冷色系的顏色。不另外添加冷色系的顏色也可以，重點色和線條顏色中，只要一樣選擇冷色系顏色，一樣選擇暖色系顏色，就可以呈現出美觀又有趣的配色。

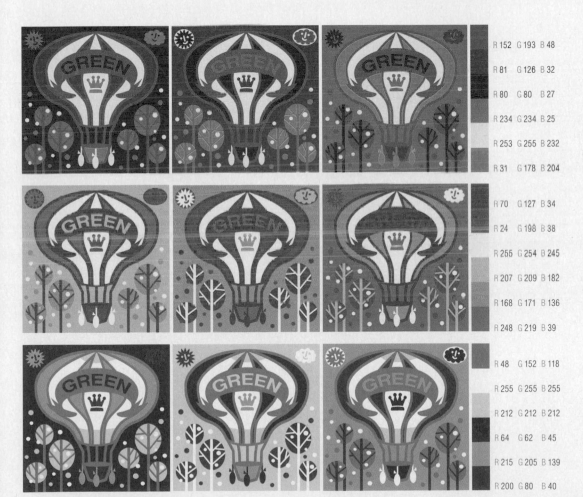

R 152　G 193　B 48

R 81　G 126　B 32

R 80　G 80　B 27

R 234　G 234　B 25

R 253　G 255　B 232

R 31　G 178　B 204

R 70　G 127　B 34

R 24　G 198　B 38

R 255　G 254　B 245

R 207　G 209　B 182

R 168　G 171　B 136

R 248　G 219　B 39

R 48　G 152　B 118

R 255　G 255　B 255

R 212　G 212　B 212

R 64　G 62　B 45

R 215　G 205　B 139

R 200　G 80　B 40

草綠色系列色的線條＋藍色、紫色的配色

線條最好是使用很暗或很亮的顏色，因為線條是和所有顏色交會的界線。舉例來說，和基本色調偏暗的藍色或紫色交會的綠色線條，最好是使用明亮的色感。相反地，如果調整線條顏色使其變暗，就要將主要色的藍色或紫色調亮或降低其彩度，這樣才不會和線條顏色產生衝突。

R 62　G 187　B 158

R 247　G 248　B 229

R 0　G 152　B 213

R 3　G 86　B 125

R 0　G 0　B 0

R 228　G 66　B 127

R 93　G 117　B 57

R 246　G 247　B 236

R 139　G 220　B 206

R 84　G 176　B 183

R 9　G 20　B 61

R 104　G 122　B 189

R 0　G 116　B 43

R 71　G 180　B 46

R 141　G 229　B 181

R 255　G 253　B 237

R 185　G 170　B 67

R 147　G 117　B 214

R 13 G 110 B 85
R 62 G 180 B 196
R 255 G 253 B 243
R 255 G 255 B 103
R 146 G 158 B 123
R 155 G 92 B 210

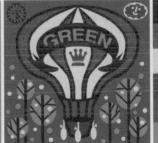

R 37 G 89 B 10
R 163 G 211 B 17
R 249 G 247 B 222
R 127 G 117 B 68
R 226 G 85 B 99
R 123 G 158 B 148

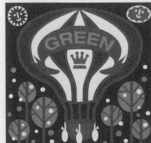
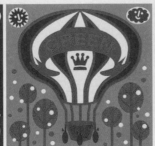

R 36 G 125 B 78
R 56 G 214 B 147
R 21 G 62 B 102
R 255 G 253 B 240
R 240 G 196 B 37
R 247 G 108 B 33

跟著一起 畫畫看

Workshop

在圖畫上使用綠色

你可以發現肖像畫的人像臉經常被使用上綠色。那是因為綠色本身既不顯眼，又可以自然地表現出暗的部分。因為綠色的不突出特性，可以為圖畫表現出自然的界線，因此這次使用綠色當作線條的顏色。

以紅色當作重點色，藍色系列色當作主要色，深綠色當作線條顏色

忙啊！忙！：家、錢、我喜歡的東西、想要的東西、想玩的東西…，如果想背著所有的東西走的話，那當然是件很辛苦的事情囉！如果這些東西妨礙到你的旅行，不妨放幾樣東西下來吧？

這幅只看著前方認真向前邁進的形象，我用綠色來作表現。因為如果直接使用綠色的話，似乎會有自然或樸實的感覺；所以我使用綠色的線條，讓整體圖畫隱隱透露著綠色的氣息。

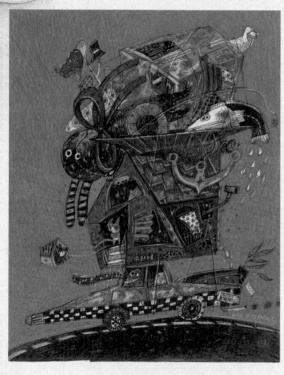

使用的顏色

麥克筆：孔雀綠（Peacock Green）、深綠色（Dark green）、檸檬黃（Lemon yellow）、栗褐色（Chestnut brown）、胭脂紅（Carmine）、冷灰色 3 號（Cool Gray 3）

色鉛筆：孔雀綠（Peacock Green）、深綠色（Dark green）、檸檬黃（Lemon yellow）、栗褐色（Chestnut brown）、深紅色（Crimson lake）、白色（White）

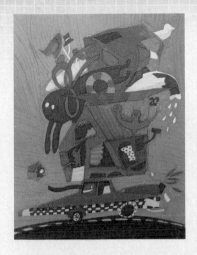

1 用亮色系的色鉛筆描繪出草圖後，再用麥克筆著色。在待會要用白色來表現的地方，使用冷灰色3號（Cool Gray 3）進行上色。

在用麥克筆進行著色的時候，最好是比原來的顏色再塗深一點。明亮的部分用白色的色鉛筆作表現，這樣一來在完成整幅圖畫時，會比原本上色的顏色還亮一點。

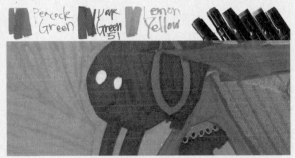

2 接著使用和麥克筆相似色感的色鉛筆來進行修飾作業。大部分的色鉛筆顏色即使和麥克筆的顏色名稱相同，畫出來也不一定是完全一樣的顏色。因此，即使用和麥克筆一樣名稱的色鉛筆顏色來做修飾，也可以看得出色鉛筆的色感。如果你畫出來的色鉛筆顏色不明顯，就選擇類似麥克筆的顏色，但在色感上會有些不同。特別是像黃色這種明亮的色鉛筆顏色，即使在黃色麥克筆顏色上做修飾也幾乎看不出來，在這種情況下則可以用白色的色鉛筆來取代。

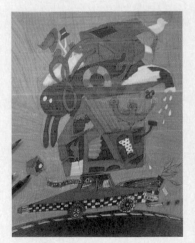

3 在用麥克筆著色的基本色上，表現出動物的腮紅或在整體較重要的部位上，稍微做些細微的修飾，這裡就是重點色—紅色該展現的事情了。另外，使用主要色—孔雀綠（Peacock Green）的色鉛筆在整體圖畫上做點修飾，這樣可以表現出各種色感之間的統一感。

4 意外地，圖畫中最難處理的部分是「背景的寬廣面」。如果圖畫中較寬廣之處只是大概做些處理的話，圖畫容易顯得簡陋；所以背景的地方不只使用基本色的孔雀綠（Peacock Green），同時也利用黃色和線條顏色等的各種變化來做修飾。

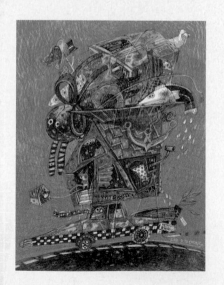

Special

用綠色表現出正面的感覺

如果主要色想使用綠色來表現出正面的感覺，最常使用的配色就是紅色和綠色。實際上來說，帶有紅色的線條可以讓綠色顯得更鮮明且突出。不過，不一定要是鮮明的紅色，帶有紅色的褐色也和綠色是補色關係，不但能互相襯托出顏色，也能讓人感覺到正面的調和能量。

下面的圖乍看之下好像是使用綠色，但那其實是在豆綠色麥克筆著色之處，用黃色和藍色的色鉛筆做修飾的圖畫。不要單單只是塗上自己想要的顏色，如果可以讓整體面圖樣化，並且利用其他顏色來做分割表現，就可以畫出更有趣的顏色、更有意思的圖畫囉！

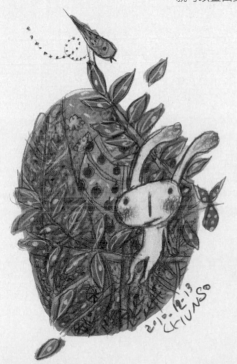

R 187 G 2 B 12	R 170 G 140 B 120	R 255 G 250 B 230	R 30 G 105 B 75

R 255 G 206 B 51	

R 58 G 41 B 14	R 46 G 161 B 164	R 187 G 198 B 63	R 236 G 211 B 61

R 244 G 246 B 229	R 222 G 132 B 32

用綠色表現出負面的感覺

綠色不只是高興、開心感覺的顏色，也很接近沉著、安靜感覺的顏色，但想利用綠色表現出沉著、安靜的氣氛卻不是那麼容易；那是因為綠色在和其他顏色配色時，會不自覺地想去選擇原色。如果綠色和彩度低的顏色一起配色，綠色會馬上展現出嚴肅、沉著的氣氛；因此和彩度低的顏色一起配色時，要注意不要讓整體圖畫感覺變暗。當在使用明度高的亮綠色或暗綠色時，最好是和亮色系的顏色一起配色。

R 81 G 39 B 42	R 234 G 145 B 83	R 244 G 221 B 118	R 254 G 255 B 246

R 123 G 218 B 170	R 181 G 199 B 128

R 81 G 39 B 42	R 187 G 146 B 47	R 246 G 246 B 183	R 252 G 251 B 243

R 194 G 216 B 100	R 53 G 174 B 126

使用Photoshop一起 做做看

Work Shop

利用單純圖形的顏色重組

一般顏色被認為是「填滿在形態內的」，但事實上形態和顏色不一定要在相同的型態內。特別是像下圖一樣生硬的向量形式的圖畫，如果使用「不被形態拘束的顏色」，可以帶來更自然、有趣的成品。那接著我們就來一起了解，可以分割形態和顏色的有效方法，以及作業時應該特別留意的事項。

· 原本 沒有顏色只有形態的黑白圖片

R 0 G 29 B 60	R 0 G 127 B 80	R 31 G 197 B 162
R 251 G 255 B 215	R 195 G 190 B 64	R 255 G 136 B 31

· 完成 利用圖在形態內外放入不同的紋樣

· 形態內

· 形態外

1 點選檔案〔 File 〕－開啟舊檔〔 Open 〕
　　 或按下 Ctrl ＋ O ，開啟檔案。

首先點選檔案〔 File 〕－開啟舊檔〔 Open 〕
或按下 Ctrl ＋ O →在〔 Open 〕的對話方塊中，
選取「隨書 CD\Art work\004\001.PSD, 002.BMP」
後，點選開啟。

TIP! 　　作業檔「001.PSD」的黑色形態和白色底
部是分離的。如果你要著色的圖片是組成一個圖層
的話，先利用工具面板的魔術棒工具（Magic Tool）
（🪄）點選黑色，再按下 Shift ＋ Ctrl ＋ Alt ＋ J 分
離圖層後，再開始進行作業。

2 「002.BMP」是作業上要使用的色值表，
　　 為了作業上的方便，將兩個檔案如右圖一
樣進行水平並排。

接著點選圖層面板下端的「建立新圖層」按鈕
（📄），產生圖層 1（Layer 1）→在按住 Alt 的
狀態下，點選圖層 1（Layer 1）和圖層 4（Shape
4）的中間。

3 在圖層 1（Layer 1）上使用色值表中最亮
　　 的淡黃色，在背景圖層（Background）上
使用最暗的藍色。

點選圖層 1（Layer 1）→點選工具面板的油漆
桶工具（🪣）→在按住 Alt 的狀態下，點擊
「002.BMP」中央的淡黃色→點選「001.PSD」
的圖層 1（Layer 1）→點擊「001.PSD」的畫面
→接著在按住 Alt 的狀態下，點擊「002.BMP」
最左邊的藍色→選擇「001.PSD」的背景圖層
（Background）→再點擊「001.PSD」的畫面。

4 選擇圖層1（Layer 1）後，點擊工具面板的橢圓工具（）。然後，選擇色值表的橘色，在按住 Shift 的狀態下，在鳥的臉上畫圓。若按住 Shift 的話，就可以畫出不會歪七扭八的圓了。

先選擇圖層1（Layer 1）→點擊工具面板的橢圓工具（）→在按住 Alt 的狀態下，點擊「002.BMP」右邊的橘色→接著在按住 Shift 的狀態下，按住 Shift 拖曳到鳥的臉上。

5 使用與步驟4一樣的方法，在中央的大花上畫出橄欖綠的正圓。在那麼多的型態中，先決定鳥臉和花的顏色原因是，這兩個部分是圖畫的主題。主題的部分要利用重點色、最亮的顏色、最暗的顏色等做出最顯眼的配色。

6 形態的內部要在圖層1（Layer 1）內產生新圖層來作業；形態的外部要在背景圖層（Background）上產生新圖層來作業。主題的部分要顯眼，不要和其他非主題部分使用相似的色感，再均勻地進行配色作業。

不一定要塗成和右圖一樣的形態。請利用這個方法，試著製作出屬於自己的多樣圖案吧！也可以參考224頁的各式花樣後，再自己嘗試看看。

• 使用大圓和小圓的差異組成

• 形態內

• 形態外

• 格子花樣的組成

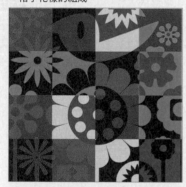

• 形態內

• 形態外

• 形態內部和外部使用相同的紋樣以及
 其他顏色的組成

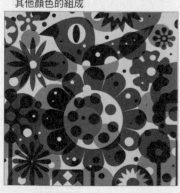

• 形態內

• 形態外

Special

 請利用隨書 CD 的各種色值表，練習製作出各式各樣的色感吧！

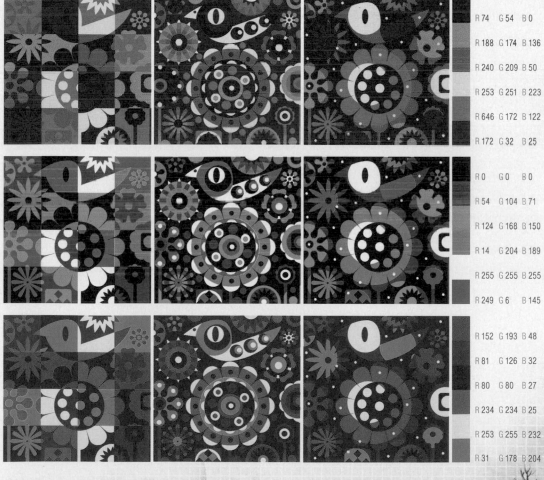

R 74 G 54 B 0

R 188 G 174 B 136

R 240 G 209 B 50

R 253 G 251 B 223

R 646 G 172 B 122

R 172 G 32 B 25

R 0 G 0 B 0

R 54 G 104 B 71

R 124 G 168 B 150

R 14 G 204 B 189

R 255 G 255 B 255

R 249 G 6 B 145

R 152 G 193 B 48

R 81 G 126 B 32

R 80 G 80 B 27

R 234 G 234 B 25

R 253 G 255 B 232

R 31 G 178 B 204

Part 06

藍色

藍色是深海，廣大天空的代表色。藍色不只給人清涼、寂靜感，也帶有深不可測的神秘感，同時也是代表老百姓、男性、上班族、勞動階層等的鬱悶形象的有趣顏色。藍色也是在「最喜歡的顏色」調查中，永遠停留在排行榜內的顏色。

由此可知，對所有年齡層來說，藍色是最受人歡迎的顏色。在所有的顏色當中，藍色是同時具有最自由和最保守特性的的顏色，這種雙重特性不就是藍色的魅力所在嗎？

藍色

對畫圖的人來說，藍色經常被當作是單純的「後退色（receding color）」。因此藍色常被人隨便拿來填補在不需要特別凸出的部分。舉例來說，在紅色或黃色的明亮光線之下，後退色的代表色—藍色常被當作是逆光色來使用，或拿來上色在不是主題部分的背景處。然而，明度和彩度高的藍色卻有著當重點色的份量。

藍色＋黑白配色

• 原色的藍色＋黑白配色

R 0	G 0	B 0
R 108	G 108	B 108
R 168	G 168	B 168
R 216	G 216	B 216
R 255	G 255	B 255
R 0	G 174	B 239

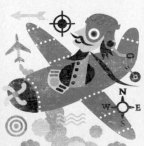
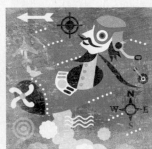

藍色給人的印象

在自然界中藍色給人的印象

大海：清涼、寂靜、深度、媽媽的愛…。　　　　天空：寬廣、飛翔、夢想、希望、正義、清純…。

・原色的藍色＋紅色系列的黑白配色

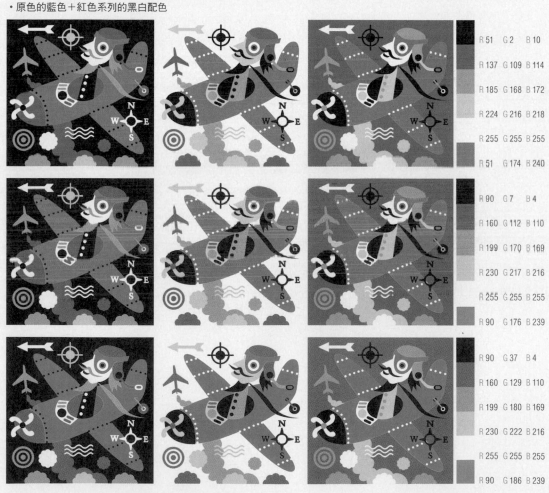

R 51	G 2	B 10
R 137	G 109	B 114
R 185	G 168	B 172
R 224	G 216	B 218
R 255	G 255	B 255
R 51	G 174	B 240

R 90	G 7	B 4
R 160	G 112	B 110
R 199	G 170	B 169
R 230	G 217	B 216
R 255	G 255	B 255
R 90	G 176	B 239

R 90	G 37	B 4
R 160	G 129	B 110
R 199	G 180	B 169
R 230	G 222	B 216
R 255	G 255	B 255
R 90	G 186	B 239

在社會中藍色給人的印象

旗幟：自由、獨立、分離、保守、權位…。

符號：男性、清潔、休息、醫療…。

宗教：贖罪、天國、天使、高貴的犧牲、
　　　靈魂、信仰…。

語言（英語）：酷的、老百姓的、上班族的、
　　　　　　　勞動者、憂鬱的…。

信號：保護、信賴、義務、克制、進行…。

・原色的藍色＋藍色、綠色系列的黑白配色。

R 72	G 52	B 3
R 150	G 138	B 110
R 192	G 186	B 169
R 227	G 224	B 216
R 255	G 255	B 255
R 72	G 191	B 239

R 54	G 58	B 2
R 139	G 141	B 109
R 186	G 188	B 169
R 224	G 225	B 216
R 255	G 255	B 255
R 54	G 192	B 239

R 18	G 58	B 2
R 118	G 141	B 109
R 174	G 188	B 169
R 219	G 225	B 216
R 255	G 255	B 255
R 18	G 192	B 239

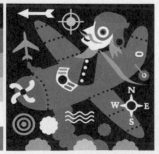 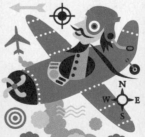 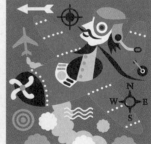

擁有重點色份量的藍色，如果拿來當作後退色隨便使用的話，圖畫容易顯得凌亂。在圖畫的主題部分塗上合適的顏色後，後半部的天空部分用藍色塗得藍藍的，整幅圖畫就會顯得奇怪、不自然，我相信只要是畫圖的人都曾有過這樣的經驗。這個就是如果將藍色的彩度提高，就會變成相當突出的絕佳例子。如果不是含有特殊意義的天空，在只為單純背景的天空上色時，就需要降低藍色的彩度。

・原色的藍色＋藍色、紫色系列的黑白配色

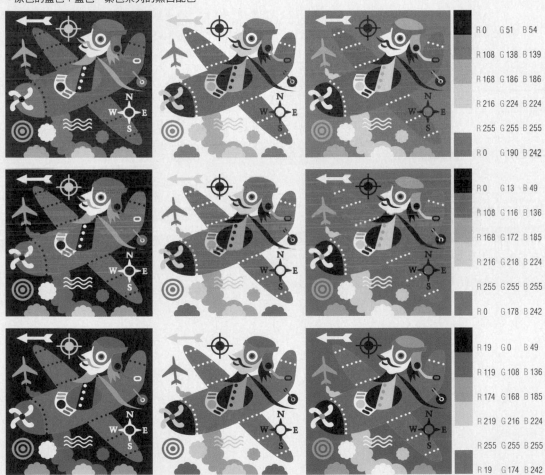

R 0　G 51　B 54
R 108　G 138　B 139
R 168　G 186　B 186
R 216　G 224　B 224
R 255　G 255　B 255
R 0　G 190　B 242

R 0　G 13　B 49
R 108　G 116　B 136
R 168　G 172　B 185
R 216　G 218　B 224
R 255　G 255　B 255
R 0　G 178　B 242

R 19　G 0　B 49
R 119　G 108　B 136
R 174　G 168　B 185
R 219　G 216　B 224
R 255　G 255　B 255
R 19　G 174　B 242

如果想利用藍色當作重點色，最好是將藍色以外的其他顏色統一成溫暖的配色，或是和降低彩度、明度的顏色一起配色，藉此為藍色增添力量。反之，如果並排使用原色的話，擁有後退色性質的藍色會被其他顏色推開，使其喪失原本意義的可能性很高。但相反地，後退色可以中和原色的色感，並且表現出秩序感，在之前提到的「用暖色系顏色配色的圖畫中」非常有用。

・原色的藍色＋紅色系列色的配色

R 83　G 1　B 0
R 252　G 58　B 45
R 123　G 122　B 117
R 196　G 194　B 184
R 255　G 252　B 227
R 0　G 174　B 239

R 0　G 0　B 0
R 181　G 50　B 84
R 255　G 95　B 136
R 176　G 176　B 176
R 255　G 255　B 255
R 0　G 174　B 239

R 89　G 37　B 0
R 158　G 93　B 56
R 209　G 180　B 132
R 255　G 251　B 235
R 255　G 79　B 39
R 0　G 174　B 239

232

・原色的藍色＋橘色系列色的配色

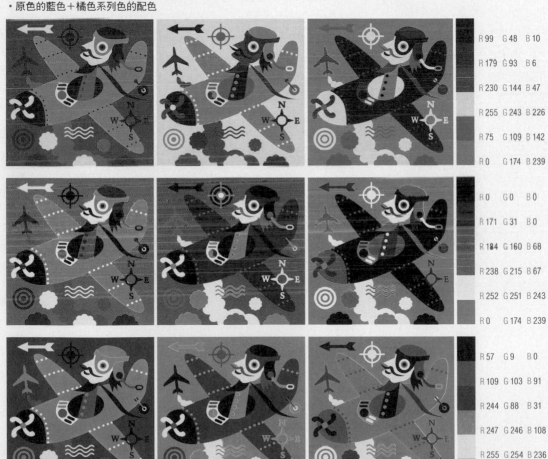

R 99　G 48　B 10
R 179　G 93　B 6
R 230　G 144　B 47
R 255　G 243　B 226
R 75　G 109　B 142
R 0　G 174　B 239

R 0　G 0　B 0
R 171　G 31　B 0
R 184　G 160　B 68
R 238　G 215　B 67
R 252　G 251　B 243
R 0　G 174　B 239

R 57　G 9　B 0
R 109　G 103　B 91
R 244　G 88　B 31
R 247　G 246　B 108
R 255　G 254　B 236
R 0　G 174　B 239

藍色＋其他顏色的配色

原色的藍色雖然是擁有強大能量的顏色，但最好是和紅色、黃色等的暖色系重點色一起配色。

・原色的藍色＋黃色、綠色系列色的配色

R 91　G 89　B 44

R 162　G 161　B 135

R 255　G 255　B 255

R 255　G 249　B 80

R 138　G 206　B 226

R 0　G 174　B 239

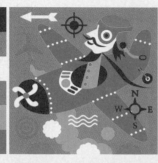

R 30　G 35　B 0

R 66　G 128　B 0

R 161　G 189　B 40

R 255　G 220　B 25

R 255　G 251　B 221

R 0　G 174　B 239

R 8　G 58　B 0

R 2　G 146　B 98

R 213　G 234　B 80

R 255　G 255　B 255

R 116　G 207　B 213

R 0　G 174　B 239

· 原色的藍色＋藍色系列色的配色

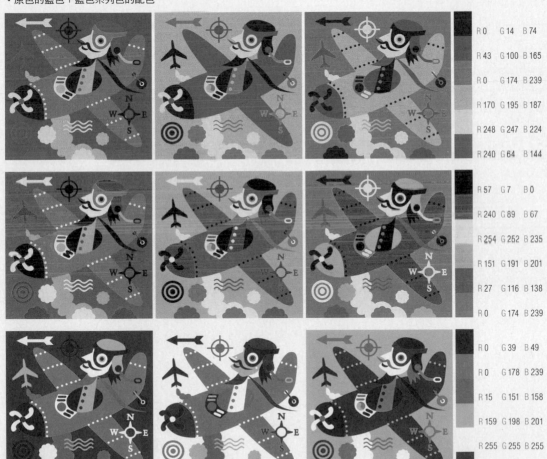

R 0　G 14　B 74
R 43　G 100　B 165
R 0　G 174　B 239
R 170　G 195　B 187
R 248　G 247　B 224
R 240　G 64　B 144

R 57　G 7　B 0
R 240　G 89　B 67
R 254　G 252　B 235
R 151　G 191　B 201
R 27　G 116　B 138
R 0　G 174　B 239

R 0　G 39　B 49
R 0　G 178　B 239
R 15　G 151　B 158
R 159　G 198　B 201
R 255　G 255　B 255
R 184　G 53　B 47

・原色的藍色＋紫色系列色的配色

R 7	G 0	B 53	
R 112	G 84	B 171	
R 193	G 118	B 206	
R 0	G 174	B 239	
R 255	G 254	B 236	
R 255	G 243	B 100	

R 60	G 0	B 83	
R 154	G 81	B 140	
R 192	G 189	B 214	
R 255	G 255	B 242	
R 171	G 232	B 167	
R 0	G 174	B 239	

R 60	G 0	B 83	
R 151	G 153	B 178	
R 255	G 255	B 255	
R 248	G 143	B 193	
R 203	G 220	B 229	
R 0	G 174	B 239	

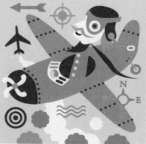
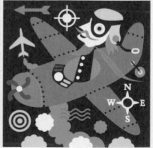

即使是別的顏色，也可以是藍色系列色

雖然所有的顏色都可以表現出正面和負面的感覺，但塗好顏色之後，要讓欣賞圖畫的人從那個顏色中「自行找出」正面或負面的象徵性卻不容易。如果畫圖者是要在圖畫中賦予某種意義而使用藍色的話，欣賞圖畫的人也要能看出所賦予的意義或類似的意義才行。

· 所有的藍色

R 0	R 65	R 153	R 255	R 170	R 45	R 12	R 120	R 0	R 168	R 255	R 202	R 39	R 108	R 154	R 255	R 177	R 93
G 34	G 129	G 178	G 253	G 227	G 196	G 52	G 153	G 178	G 202	G 253	G 203	G 40	G 125	G 218	G 255	G 189	G 146
B 71	B 200	B 180	B 244	B 235	B 219	B 62	B 156	B 196	B 205	B 244	B 187	B 50	B 125	B 229	B 255	B 200	B 203

R 0 G 170 B 192　　R 52 G 208 B 222　　R 117 G 218 B 255　　R 136 G 190 B 210　　R 75 G 155 B 185　　R 0 G 174 B 239

R 24 G 124 B 195　　R 119 G 188 B 252　　R 134 G 163 B 201　　R 137 G 149 B 165　　R 189 G 207 B 244　　R 39 G 99 B 234

R 0 G 136 B 148　　R 54 G 116 B 132　　R 77 G 98 B 106　　R 21 G 87 B 112　　R 8 G 62 B 92　　R 58 G 102 B 119

R 0 G 48 B 82　　R 42 G 92 B 138　　R 15 G 36 B 64　　R 0 G 54 B 126　　R 70 G 86 B 132　　R 0 G 34 B 109

· 藍色的系列色＋黑白的配色

R 0	R 130	R 175	R 216	R 255	R 0
G 0	G 130	G 175	G 216	G 255	G 177
B 0	B 130	B 175	B 216	B 255	B 203

R 0	R 130	R 175	R 216	R 255	R 0
G 0	G 130	G 175	G 216	G 255	G 174
B 0	B 130	B 175	B 216	B 255	B 239

R 0	R 130	R 175	R 216	R 255	R 0
G 0	G 130	G 175	G 216	G 255	G 130
B 0	B 130	B 175	B 216	B 255	B 239

R 0	R 130	R 175	R 216	R 255	R 15
G 0	G 130	G 175	G 216	G 255	G 108
B 0	B 130	B 175	B 216	B 255	B 149

R 0	R 130	R 175	R 216	R 255	R 95
G 0	G 130	G 175	G 216	G 255	G 119
B 0	B 130	B 175	B 216	B 255	B 172

R 0	R 130	R 175	R 216	R 255	R 122
G 0	G 130	G 175	G 216	G 255	G 157
B 0	B 130	B 175	B 216	B 255	B 185

R 0	R 70	R 106	R 175	R 255	R 150
G 0	G 70	G 106	G 175	G 255	G 210
B 0	B 70	B 106	B 175	B 255	B 239

R 0	R 70	R 106	R 175	R 255	R 143
G 0	G 70	G 106	G 175	G 255	G 181
B 0	B 70	B 106	B 175	B 255	B 243

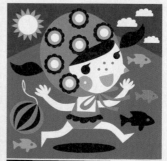

R 0	R 70	R 106	R 175	R 255	R 97
G 0	G 70	G 106	G 175	G 255	G 213
B 0	B 70	B 106	B 175	B 255	B 230

去學習顏色特性的理由並非是「為了將那個顏色的象徵性背下來」，而是「學習怎樣正確地將顏色傳達給欣賞者」

特別是想在像藍色這種經常被使用的顏色上，表現出前面所提的「藍色所擁有的眾多象徵中的一種」並不是件容易的事。因此，在選色時要更加慎重，更重要的是必須挑選出能夠符合圖畫象徵性的藍色。

從接近綠色的孔雀藍（Peacock blue）到接近紫色的群青藍（Ultramarine blue）都是帶有各種氣氛的藍色，但它卻不像黃色和綠色一樣可以是豐富多彩的顏色，那是因為靠混入紅色或黃色創造出各種顏色是有其限度的。反之，藍色會隨著明度差異的不同，有著很大的變化。接近白色的亮藍色有著柔和、溫馨的感覺，接近黑色的暗藍色則散發出保守、堅強的感覺。除外，明度較高的藍色經常被使用在兒童用品，明度較低的藍色則常被使用在辦公用品，由此可以知道藍色的氣氛差異到什麼樣的程度。

正面印象的系列色

如果想要表現出藍色的正面形象，雖然越接近綠色越好，但其實彩度低明度高的藍色也擁有明亮且正面的形象。

| R 0 G 174 B 239 | R 93 G 198 B 237 | R 166 G 215 B 233 | R 46 G 216 B 222 | R 165 G 239 B 242 | R 175 G 210 B 211 | R 145 G 170 B 179 |

| R 0 G 151 B 207 | R 36 G 142 B 181 | R 69 G 116 B 133 | R 33 G 98 B 110 | R 37 G 84 B 101 | R 76 G 98 B 99 | R 35 G 138 B 142 |

藍色基本上看來有憂鬱、事務性的感覺，單純拿來當作輔助色來使用或在溫暖感覺的配色之間使用不突出的藍色，都可以是不突兀、安全的配色。另外，要表現大自然的藍色時，使用正面感覺的藍色會很不錯。大自然的藍色很容易讓人聯想到帶有紫色的冰冷藍色，但「有著黃色光芒的太陽所照耀出的大地」卻不常出現紫色系列的冰冷顏色。

· 可以強調出藍色的溫暖、自然面的正面性配色

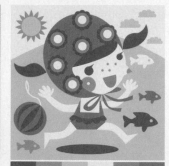

R 32	R 82	R 175	R 255	R 176	R 0		R 6	R 35	R 97	R 185	R 255	R 165		R 12	R 128	R 175	R 254	R 95	R 42
G 74	G 134	G 210	G 253	G 194	G 190		G 50	G 138	G 121	G 206	G 253	G 239		G 104	G 173	G 210	G 253	G 192	G 157
B 90	B 151	B 211	B 244	B 198	B 206		B 65	B 142	B 122	B 207	B 244	B 242		B 118	B 174	B 211	B 238	B 227	B 193

R 65	R 184	R 207	R 230	R 254	R 41		R 65	R 184	R 207	R 230	R 254	R 84		R 65	R 184	R 207	R 230	R 254	R 150
G 46	G 149	G 184	G 217	G 253	G 198		G 46	G 149	G 184	G 217	G 253	G 154		G 46	G 149	G 184	G 217	G 253	G 220
B 9	B 86	B 139	B 192	B 238	B 204		B 9	B 86	B 139	B 192	B 238	B 172		B 9	B 86	B 139	B 192	B 238	B 232

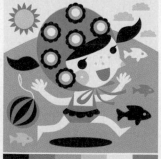
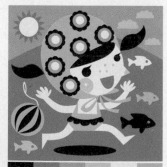

R 0	R 130	R 175	R 216	R 254	R 41		R 0	R 130	R 175	R 216	R 254	R 84		R 0	R 130	R 175	R 216	R 254	R 150
G 0	G 129	G 174	G 215	G 253	G 198		G 0	G 129	G 174	G 215	G 253	G 154		G 0	G 129	G 174	G 215	G 253	G 220
B 0	B 121	B 163	B 202	B 238	B 204		B 0	B 121	B 163	B 202	B 238	B 172		B 0	B 121	B 163	B 202	B 238	B 232

給人負面印象的系列色

如果想利用藍色表現出權位、保守，或是辛苦的勞動、可怕的深海等，可以使用接近紫色且明度較低的藍色。即使同樣是大海，風平浪靜的大海可以使用明度較高的綠色系列藍色；被暴風雨侵襲的可怕大海則可以使用明度較低的紫色系列暗藍色來做表現。

| R 0 G 135 B 239 | R 98 G 158 B 237 | R 174 G 193 B 246 | R 18 G 103 B 215 | R 0 G 59 B 210 | R 83 G 131 B 255 | R 189 G 220 B 255 |

| R 0 G 90 B 159 | R 44 G 71 B 150 | R 0 G 20 B 77 | R 0 G 35 B 147 | R 104 G 112 B 168 | R 86 G 109 B 155 | R 0 G 46 B 121 |

另外，即使明度很高，只要和一起配色的顏色明度差異大的話，也可以表現出負面的感覺。天空色和粉紅色一起配色的話，可以給人溫暖、柔和的感覺；但天空色和黑色一起配色的話，則會給人憂鬱、沉著的感覺。

・可以強調出藍色的清冷、人為面的負面性配色

R 7	R 86	R 173	R 255	R 97	R 0
G 19	G 109	G 188	G 255	G 156	G 135
B 56	B 155	B 218	B 255	B 202	B 239

R 27	R 65	R 98	R 189	R 255	R 190
G 18	G 104	G 158	G 211	G 255	G 205
B 102	B 192	B 237	B 255	B 255	B 223

R 0	R 72	R 164	R 255	R 157	R 141
G 0	G 108	G 189	G 255	G 168	G 151
B 0	B 219	B 243	B 255	B 196	B 217

R 0	R 100	R 153	R 203	R 255	R 0
G 0	G 114	G 168	G 216	G 255	G 135
B 0	B 124	B 178	B 223	B 255	B 239

R 0	R 100	R 153	R 203	R 255	R 63
G 0	G 114	G 168	G 216	G 255	G 87
B 0	B 124	B 178	B 223	B 255	B 235

R 0	R 100	R 153	R 203	R 255	R 146
G 0	G 114	G 168	G 216	G 255	G 188
B 0	B 124	B 178	B 223	B 255	B 254

R 0	R 55	R 127	R 193	R 255	R 0
G 0	G 91	G 150	G 203	G 255	G 135
B 0	B 86	B 147	B 203	B 255	B 239

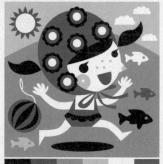

R 0	R 55	R 127	R 193	R 255	R 63
G 0	G 91	G 150	G 203	G 255	G 87
B 0	B 86	B 147	B 203	B 255	B 235

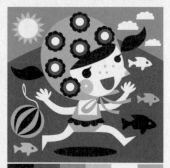

R 0	R 55	R 127	R 193	R 255	R 146
G 0	G 91	G 150	G 203	G 255	G 188
B 0	B 86	B 147	B 203	B 255	B 254

以藍色系列色當作主要色

藍色不是像綠色一樣可以變得很華麗的顏色。如同前面所說的一樣，藍色算是顏色變化程度少的顏色。因此，如果想以藍色當作主要色使用的話，最好是和黃色或紅色等的明確重點色一起進行配色。

藍色系列的主要色＋黑白的配色

· 藍色系列的主要色＋黑白的配色

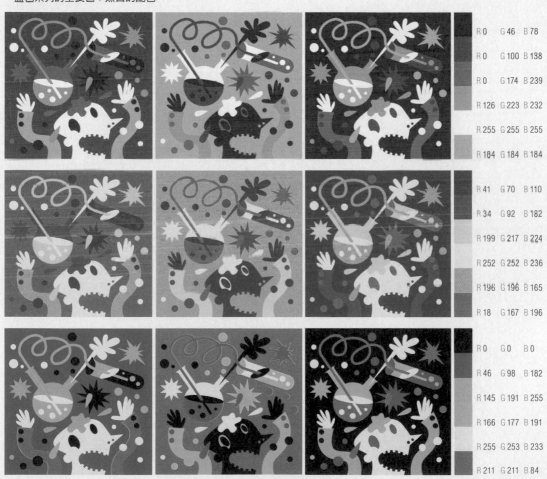

R 0　G 46　B 78

R 0　G 100　B 138

R 0　G 174　B 239

R 126　G 223　B 232

R 255　G 255　B 255

R 184　G 184　B 184

R 41　G 70　B 110

R 34　G 92　B 182

R 199　G 217　B 224

R 252　G 252　B 236

R 196　G 196　B 165

R 18　G 167　B 196

R 0　G 0　B 0

R 46　G 98　B 182

R 145　G 191　B 255

R 166　G 177　B 191

R 255　G 253　B 233

R 211　G 211　B 84

如果你只想以藍色和黑白來完成圖畫，最好是拉大明度的差異並且展現出各種色感，這樣才不會顯得奇怪。灰色可以算是藍色的好朋友，不管和什麼藍色都很搭配。它和紅色或黃色等的配色不同，在藍色的配色中無法成為重點色。因此要在藍色中挑選出明度和彩度高的重點色來進行配色，讓整體圖畫不會顯得模糊。另一個方法就是在藍色和灰色的配色中，放入一種強力的重點色。雖然藍色本身容易是沉著、停滯的顏色，但如果在這個配色中加入一種又亮又強烈的顏色的話，馬上會成為有趣的配色。

• 藍色系列色＋重點色配色

R 26　G 30　B 33

R 100　G 116　B 139

R 129　G 160　B 209

R 199　G 204　B 212

R 255　G 255　B 255

R 232　G 54　B 48

R 22　G 42　B 83

R 17　G 116　B 162

R 115　G 176　B 201

R 212　G 212　B 199

R 255　G 255　B 239

R 136　G 63　B 63

R 0　G 40　B 77

R 87　G 109　B 135

R 24　G 177　B 215

R 176　G 212　B 216

R 255　G 251　B 204

R 211　G 158　B 45

藍色系列色＋紅色、橘色、黃色配色

紅色、橘色、黃色等的暖色系顏色，在藍色為主要色的配色中，可以說是相當夢幻的重點色，一點也沒有暖色系列色不能當作主要色，藍色不能當作重點色的道理。如同前面所提到的一樣，藍色雖然基本上屬於後退色，但卻是有著當重點色份量的顏色！

• 藍色系列色＋紅色系列色的配色

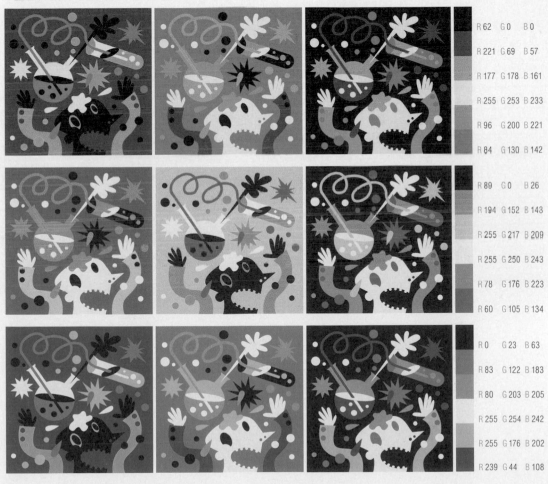

R 62　G 0　　B 0
R 221　G 69　B 57
R 177　G 178　B 161
R 255　G 253　B 233
R 96　G 200　B 221
R 84　G 130　B 142

R 89　G 0　　B 26
R 194　G 152　B 143
R 255　G 217　B 209
R 255　G 250　B 243
R 78　G 176　B 223
R 60　G 105　B 134

R 0　G 23　　B 63
R 83　G 122　B 183
R 80　G 203　B 205
R 255　G 254　B 242
R 255　G 176　B 202
R 239　G 44　B 108

• 藍色系列色＋橘色系列色的配色

R 74　G 31　B 0
R 225　G 106　B 26
R 255　G 182　B 68
R 254　G 246　B 209
R 100　G 205　B 201
R 100　G 129　B 144

R 11　G 39　B 70
R 1　G 105　B 147
R 142　G 182　B 182
R 247　G 237　B 217
R 217　G 188　B 129
R 171　G 114　B 34

R 0　G 0　B 0
R 161　G 136　B 110
R 242　G 178　B 63
R 255　G 242　B 210
R 102　G 180　B 205
R 38　G 108　B 190

・藍色系列色＋黃色系列色的配色

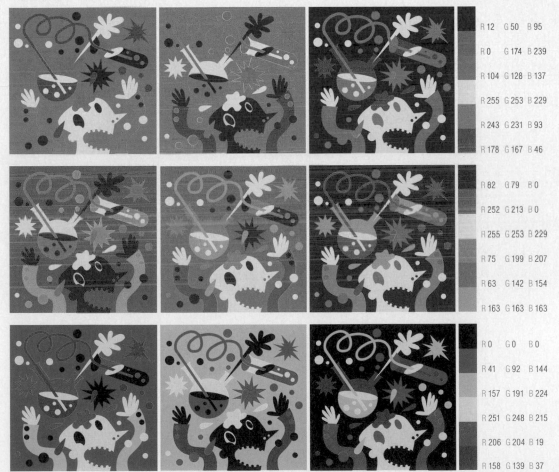

R 12　G 50　B 95

R 0　G 174　B 239

R 104　G 128　B 137

R 255　G 253　B 229

R 243　G 231　B 93

R 178　G 167　B 46

R 82　G 79　B 0

R 252　G 213　B 0

R 255　G 253　B 229

R 75　G 199　B 207

R 63　G 142　B 154

R 163　G 163　B 163

R 0　G 0　B 0

R 41　G 92　B 144

R 157　G 191　B 224

R 251　G 248　B 215

R 206　G 204　B 19

R 158　G 139　B 37

藍色系列色＋綠色、紫色配色

基本上藍色帶有冰冷的感覺，因此當藍色和冷色調做組合時，必須注意不要讓整體配色變得冰冷。冷色調的藍色可以搭配上暖色系的顏色，如果想和冷色調的紫色一起配色的話，就選擇有溫暖感的藍色。

・藍色系列色＋綠色系列色的配色

R 0　G 49　B 48	
R 0　G 129　B 11	
R 161　G 228　B 95	
R 255　G 255　B 255	
R 64　G 187　B 227	
R 107　G 123　B 145	

R 0　　G 48　B 94	
R 116　G 155　B 232	
R 139　G 102　B 188	
R 253　G 253　B 228	
R 165　G 225　B 213	
R 0　　G 126　B 105	

R 35　G 44　B 0	
R 80　G 137　B 24	
R 200　G 219　B 94	
R 255　G 255　B 226	
R 204　G 234　B 227	
R 53　G 185　B 171	

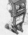

248

・藍色系列色＋紫色系列色的配色

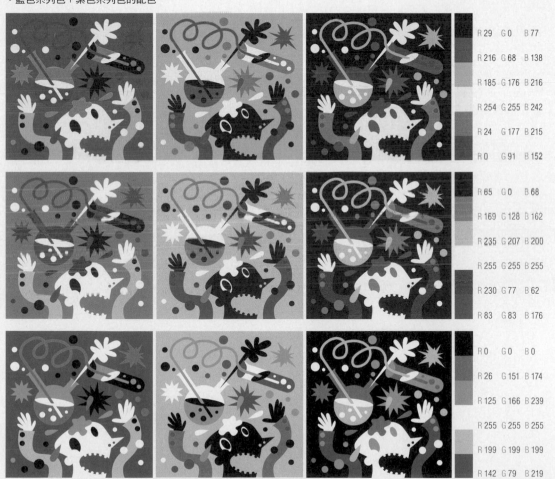

R 29　G 0　B 77
R 216　G 68　B 138
R 185　G 176　B 216
R 254　G 255　B 242
R 24　G 177　B 215
R 0　G 91　B 152

R 65　G 0　B 68
R 169　G 128　B 162
R 235　G 207　B 200
R 255　G 255　B 255
R 230　G 77　B 62
R 83　G 83　B 176

R 0　G 0　B 0
R 26　G 151　B 174
R 125　G 166　B 239
R 255　G 255　B 255
R 199　G 199　B 199
R 142　G 79　B 219

藍色系列色＋兩種顏色以上的配色

使用三種以上的顏色容易讓人感到顏色過多。特別是和紅色、黃色、藍色三原色一起配色時，很重要的一點就是必須讓三種顏色都不突出才行。

・藍色系列色＋兩種顏色以上的配色

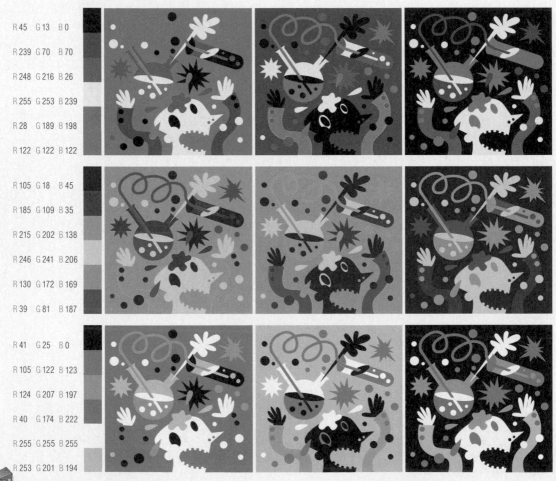

R 45	G 13	B 0
R 239	G 70	B 70
R 248	G 216	B 26
R 255	G 253	B 239
R 28	G 189	B 198
R 122	G 122	B 122

R 105	G 18	B 45
R 185	G 109	B 35
R 215	G 202	B 138
R 246	G 241	B 206
R 130	G 172	B 169
R 39	G 81	B 187

R 41	G 25	B 0
R 105	G 122	B 123
R 124	G 207	B 197
R 40	G 174	B 222
R 255	G 255	B 255
R 253	G 201	B 194

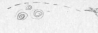

如果想組合三種以上的顏色，必須先決定三種顏色中哪一種顏色的比重要最多。接著為了突顯出比重最高的顏色，要降低其他兩種顏色的彩度和明度。

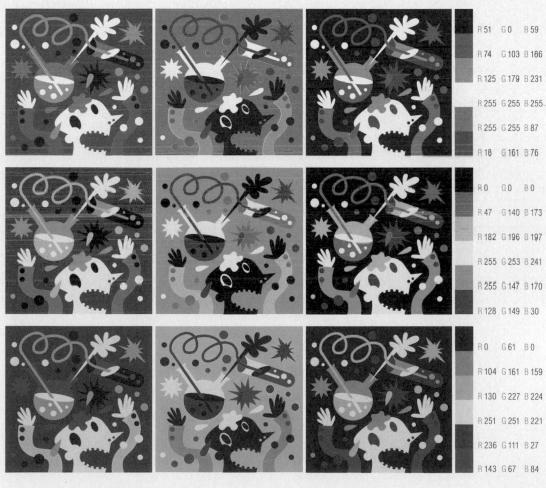

R 51　G 0　B 59

R 74　G 103　B 186

R 125　G 179　B 231

R 255　G 255　B 255

R 255　G 255　B 87

R 18　G 161　B 76

R 0　G 0　B 0

R 47　G 140　B 173

R 182　G 196　B 197

R 255　G 253　B 241

R 255　G 147　B 170

R 128　G 149　B 30

R 0　G 61　B 0

R 104　G 161　B 159

R 130　G 227　B 224

R 251　G 251　B 221

R 236　G 111　B 27

R 143　G 67　B 84

以藍色當作線條顏色

因藍色擁有退後色的特性，可以讓整體圖畫顯得更加安定，因此經常被拿來使用在線條顏色上。特別是明度低的暗藍色可以感覺到深層的信賴感，在畫代表企業的象徵物或個性角色時，經常會使用到這個顏色。

• 可以給人信賴感和安定感的藍色線條

R 0	R 104	R 223	R 239	R 255	R 171
G 0	G 54	G 89	G 170	G 255	G 158
B 0	B 46	B 47	B 47	B 248	B 141

R 0	R 104	R 223	R 239	R 255	R 171
G 26	G 54	G 89	G 170	G 255	G 158
B 84	B 46	B 47	B 47	B 248	B 141

R 29	R 104	R 223	R 239	R 255	R 171
G 107	G 54	G 89	G 170	G 255	G 158
B 155	B 46	B 47	B 47	B 248	B 141

藍色系列色的線條＋黑白的配色

如果在灰色色調的圖畫上，使用上藍色系列色的線條，只會讓彼此更曖昧模糊而已，沒有什麼顯著的效果。這個和前面所提過的一樣，因為藍色和黑白系列色是很接近的顏色。如果為了在黑白色上添加重點，而選擇藍色系列色線條的話，要拉大明度間的差異，確實表現出兩種顏色的界線才行。

• 藍色系列色線條和黑白色進行配色時必須拉大明度的差異，和黑白色完全分開才有顯著的效果。

R 105	R 0	R 77	R 130	R 189	R 255
G 185	G 0	G 77	G 130	G 189	G 255
B 215	B 0	B 77	B 130	B 189	B 255

R 105	R 0	R 77	R 130	R 189	R 255
G 146	G 0	G 77	G 130	G 189	G 255
B 215	B 0	B 77	B 130	B 189	B 255

R 103	R 0	R 77	R 130	R 189	R 255
G 165	G 0	G 77	G 130	G 189	G 255
B 170	B 0	B 77	B 130	B 189	B 255

R 0	R 0	R 77	R 130	R 189	R 255
G 125	G 0	G 77	G 130	G 189	G 255
B 172	B 0	B 77	B 130	B 189	B 255

R 5	R 0	R 77	R 130	R 189	R 255
G 59	G 0	G 77	G 130	G 189	G 255
B 148	B 0	B 77	B 130	B 189	B 255

R 0	R 0	R 77	R 130	R 189	R 255
G 124	G 0	G 77	G 130	G 189	G 255
B 146	B 0	B 77	B 130	B 189	B 255

R 0	R 0	R 77	R 130	R 189	R 255
G 174	G 0	G 77	G 130	G 189	G 255
B 239	B 0	B 77	B 130	B 189	B 255

R 27	R 0	R 77	R 130	R 189	R 255
G 96	G 0	G 77	G 130	G 189	G 255
B 209	B 0	B 77	B 130	B 189	B 255

R 22	R 0	R 77	R 130	R 189	R 255
G 202	G 0	G 77	G 130	G 189	G 255
B 229	B 0	B 77	B 130	B 189	B 255

藍色系列色線條＋紅色、橘色、黃色配色

基本上，在圖畫中線條顏色是不需要突出的，因此在以紅色、橘色、黃色等的顯眼顏色為主的圖畫中，選擇沉穩的藍色當作線條顏色是最適合不過的了。在使用藍色當作線條顏色的情況下，彩度高的藍色會變成主要色，容易變得突出，因此除非是特別要強調的線條，不然最好是降低其彩度。

R 0　　G 120　B 171

R 62　　G 9　　B 0

R 233　G 44　　B 13

R 255　G 162　B 173

R 255　G 255　B 246

R 173　G 157　B 153

R 2　　G 82　　B 159

R 128　G 163　B 201

R 255　G 254　B 237

R 255　G 91　　B 137

R 181　G 139　B 145

R 96　　G 26　　B 36

R 0　　G 169　B 194

R 55　　G 35　　B 35

R 146　G 131　B 131

R 232　G 196　B 176

R 255　G 254　B 245

R 179　G 3　　　B 52

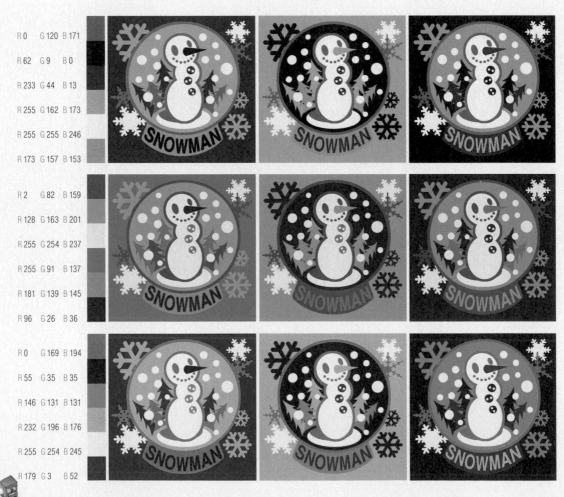

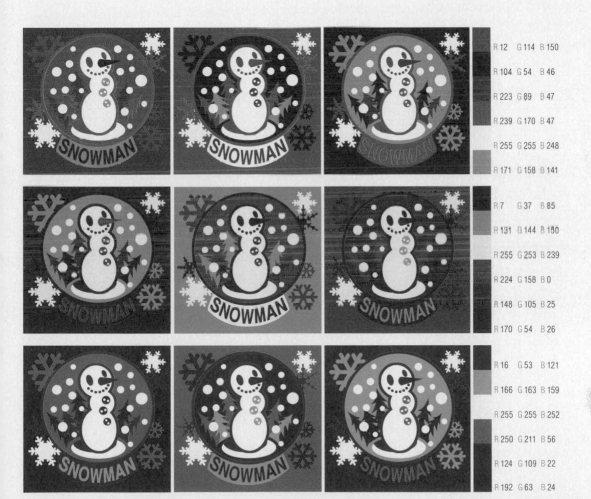

R 12 G 114 B 150

R 104 G 54 B 46

R 223 G 89 B 47

R 239 G 170 B 47

R 255 G 255 B 248

R 171 G 158 B 141

R 7 G 37 B 85

R 131 G 144 B 150

R 255 G 253 B 239

R 224 G 158 B 0

R 148 G 105 B 25

R 170 G 54 B 26

R 16 G 53 B 121

R 166 G 163 B 159

R 255 G 255 B 252

R 250 G 211 B 56

R 124 G 109 B 22

R 192 G 63 B 24

藍色系列色的線條＋綠色、藍色、紫色的配色

可以散發保守氣息的藍色系列色線條，如果和綠色、藍色、紫色等暗又冰冷的顏色一起配色的話，容易讓圖畫變暗成為失敗的配色之一。因此，只有是溫暖且明度高的綠色、藍色、紫色，才使用藍色系列色線條會比較妥當。如果冷色系和藍色系列的線條一起配色時，最好提高線條顏色藍色的明度。

R 4　　G 56　　B 63

R 90　　G 198　B 177

R 97　　G 128　B 12

R 240　G 218　B 32

R 255　G 255　B 248

R 226　G 63　　B 122

R 0　　G 13　　B 71

R 0　　G 161　B 62

R 181　G 201　B 64

R 249　G 248　B 232

R 199　G 178　B 27

R 140　G 122　B 0

R 49　　G 156　B 173

R 76　　G 206　B 211

R 208　G 224　B 62

R 6　　G 84　　B 50

R 253　G 255　B 233

R 222　G 107　B 11

256

R 0 G 36 B 103
R 64 G 116 B 207
R 17 G 183 B 181
R 169 G 177 B 190
R 255 G 255 B 255
R 246 G 170 B 172

R 0 G 117 B 189
R 50 G 64 B 92
R 68 G 192 B 227
R 255 G 255 B 255
R 255 G 216 B 97
R 208 G 62 B 116

R 12 G 142 B 172
R 0 G 49 B 66
R 177 G 191 B 195
R 255 G 250 B 242
R 192 G 173 B 141
R 164 G 82 B 60

257

R 0 G 23 B 75

R 131 G 62 B 134

R 160 G 148 B 223

R 255 G 61 B 125

R 255 G 255 B 248

R 141 G 171 B 169

R 0 G 99 B 176

R 0 G 0 B 0

R 99 G 78 B 165

R 255 G 128 B 160

R 255 G 255 B 255

R 102 G 175 B 186

R 0 G 133 B 183

R 105 G 22 B 70

R 209 G 46 B 72

R 203 G 143 B 150

R 255 G 254 B 237

R 246 G 203 B 68

學習上色的秘訣

跟著一起 畫畫看

Work Shop

➤ 在圖畫上使用藍色

因為藍色的後退色特性很強，所以要拿來當作重點色並不容易。如果使用不會比藍色顯眼的溫暖色系來維持均衡，便可以強調出藍色的美。我們一起實際來了解看看在圖畫中使用藍色當作重點色、主要色、線條顏色等的過程吧！

✈ 以藍色當作重點色，灰色當作主要色，暗紅色當作線條顏色

逃亡：被困在聖誕裝飾品雪花球裡的生氣牛，即使再怎麼想要逃走也無路可去。想逃走、想放棄所有事物的時候，我們通常會選擇逃避；但選擇逃避，問題也不會消失，當自己察覺到這一點時，內心裡會如同下雪般感到相當地淒涼。

這幅圖畫想傳達出的情感是那些被現實所困的都市人，即使很生氣卻無能為力，只能繼續存活下去，這裡使用了可以強調出這種感覺的灰色和淒涼感的藍色。

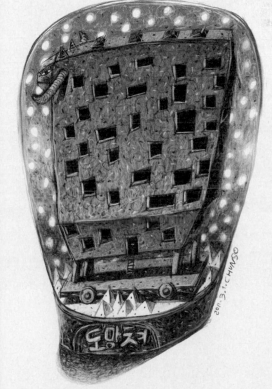

✈ 使用的顏色

麥克筆：蔚藍色（Cerulean blue）、冷灰色7號（Cool Gray 7）、黑色（Black）
色鉛筆：亮藍色（Non-Photo blue）、帶有紅色的暗褐色（Tusan red）、白色（White）、黑色（Black）

1 先用亮色的色鉛筆構圖後，再使用麥克筆上底色。

Tip! 草圖

構圖時，使用色鉛筆會比鉛筆更好。如果使用鉛筆構圖，之後在用麥克筆上底色時會暈染，加上鉛筆「可以擦掉」的觀念也會讓畫畫圖者一直反覆擦掉不必要的線條，這樣只會讓作業時間變長，對實力的養成一點幫助也沒有。使用亮色的色鉛筆沒有太大的影響，請以「一次完成」的想法來完成構圖吧！使用色鉛筆打草稿，即使畫錯了，也可以做某種程度的修正。如果使用和麥克筆相同顏色的色鉛筆構圖，也可以讓畫錯的草稿線條不輕易地被看出來。

2 用麥克筆上色時，比較暗的部分要分階段重疊上色，藉此表現出明暗。最亮的部分上一次色即可，稍為暗一點的部分分兩次上色，再更暗一點的部分分三次上色…。以這種方式分階段反覆上色。上色時，最好是使用比原先所希望的色感，再深一點的顏色。

3 在明亮的部分，用白色表現出亮點。亮藍色雖然是重點色，但同時它也有後退色的特性，所以很適合拿來表現在影子內部的細微處理。影子的黑暗感覺是用麥克筆來表現的，所以比起用色鉛筆表現出黑暗感，不如使用同時擁有後退色和逆光色特性的顏色來表現出細膩處。

TIP! 麥克筆的特徵

使用麥克筆幾次反覆重疊上色會讓顏色變深，這對初學者來說可能會有些不適應，但這種特性是麥克筆的優點。特別是像灰色這種適合拿來表現在明暗處的顏色，在幾次的重疊上色後，可以分階段表現出各種色感。

4 最後使用帶有紅色的暗褐色（Tusan red）和黑色的色鉛筆，完成圖畫中的線條和影子的暗面。在為暗面上色時，要和逆光色的亮藍色自然地表現出層次感。

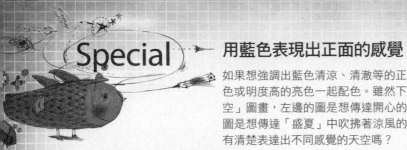

Special

用藍色表現出正面的感覺

如果想強調出藍色清涼、清澈等的正面感覺，可以和彩度高的原色系列色或明度高的亮色一起配色。雖然下面兩張圖都是表現正面感覺的「天空」圖畫，左邊的圖是想傳達開心的「兒童節」與涼爽的天空；右邊的圖是想傳達「盛夏」中吹拂著涼風的天空。雖然一樣都是天空，但是我有清楚表達出不同感覺的天空嗎？

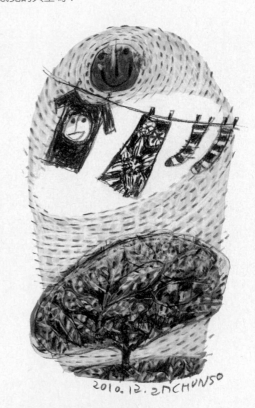

R 10 G 0 B 3	R 67 G 181 B 189	R 214 G 220 B 219	R 247 G 245 B 234

R 252 G 229 B 114	R 218 G 43 B 63

R 37 G 2 B 16	R 185 G 9 B 66	R 255 G 255 B 243	R 202 G 207 B 237

R 113 G 198 B 230	R 32 G 101 B 79

用藍色表現出負面的感覺

如果想在圖畫中表現出藍色憂鬱、都市性、負面特性的話，請和冷色系、彩度低的顏色一起配色。左邊的圖畫是用彩度低的藍色配色；右邊的圖是用冷紫色和藍色一起配色，強調出藍色冰冷的感覺。

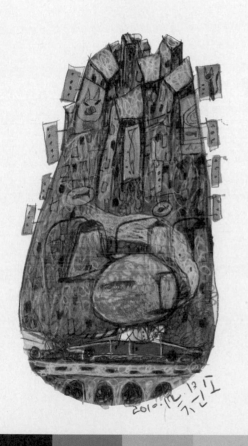

R 5 G 27 B 71	R 110 G 130 B 147	R 184 G 188 B 192	R 196 G 205 B 222

R 0 G 0 B 0	R 84 G 17 B 143	R 255 G 254 B 254	R 83 G 202 B 230

R 240 G 225 B 128	R 212 G 27 B 81

以藍色當作線條顏色

白雪公主總是被畫得很明亮、美麗的樣子，但其實去看童話故事的內容，會發現好像悲傷的內容占了大多數。這個圖畫是我想表現出白雪公主特有的憂鬱感覺所畫的圖，比起直接將白雪公主的衣服用藍色表現，不如繼續使用原來的顏色，然後將線條顏色換成藍色，藉此表現出憂鬱的氛圍。

選色選久了，可以發現有些顏色是「不可被換掉」的。例如，蘋果、葡萄等的水果、擁有特定顏色的花、給人固定印象的角色等。像白雪公主這種必須使用「原有顏色」的特定角色，雖然得繼續使用原有顏色，但只要使用各種線條顏色就可以改變氛圍。

R 0 G 0 B 0　　　R 17 G 57 B 144　　　R 139 G 221 B 243　　　R 254 G 254 B 254　　　R 248 G 230 B 128　　　R 254 G 57 B 64

使用Photoshop一起 做做看

work shop

利用顏色差異表現「遠近」

遠近法是指表現近處事物和遠方事物差異的畫圖技巧，表現出遠方的事物小，近處的事物大；但光是以大和小來表現的話，圖片上不會產生深度感。

下圖是表現在好幾座層層重疊的深山裡有一棟小屋的風景，只單純利用亮度的差異應用在顏色上。這個圖畫利用後退色的藍色添加在遠方的山上，在近處的山丘上則是使用黃色來加強遠近感。這裡可以再加上一點白色表現出空間感，這樣會呈現更豐富的遠近感。

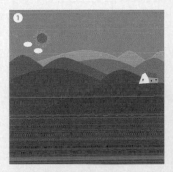

❶原本 山的顏色單純只有明度（亮度）的差異。

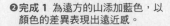

❷完成 1 為遠方的山添加藍色，以顏色的差異表現出遠近感。

❸完成 2 在顏色之間添加亮的顏色（白色）表現出空間感。

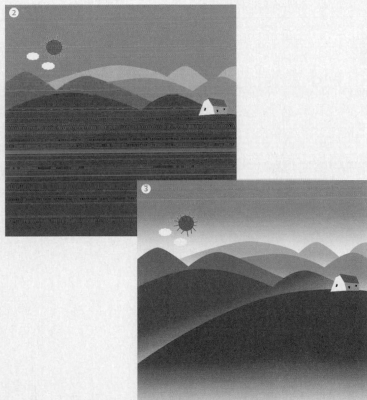

1 點選檔案〔 File 〕－開啟舊檔〔 Open 〕
或按下 Ctrl + O，開啟後會看到檔案裡的
山被分成一張張的圖層。
首先點選檔案〔 File 〕－開啟舊檔〔 Open 〕
或按下 Ctrl + O →在開啟檔案〔 Open 〕的對
話方塊中，從「隨書 CD\Art work\005」的路徑
開啟「wk.PSD」後，點選〔開啟〕。

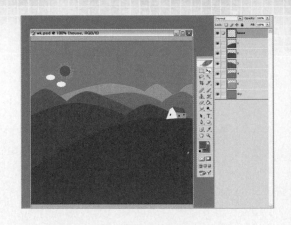

2 為了在近處的山丘上增添黃色，點選圖層
「1」並將色相（Hue）值調整為「-20」。
點選「1」→再點選影像〔 Image 〕－調整
〔 Adjustments 〕－色相/飽和度〔 Hue/
Saturation 〕或按下 Ctrl + U →接著在色相/飽
和度〔 Hue/Saturation 〕的對話方塊中，將色
相（Hue）值設為「-20」→點選確定〔 OK 〕。

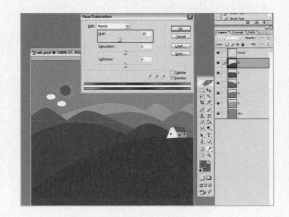

3 只有圖層「2」的山維持不變，其他如下調整各圖層的色相值。

點選「3」→按下 **Ctrl** + **U**→將色相值設為「20」→點選確定〔 OK 〕。
點選「4」→按下 **Ctrl** + **U**→將色相值設為「40」→點選確定〔 OK 〕。
點選「5」→按下 **Ctrl** + **U**→將色相值設為「60」→點選確定〔 OK 〕。
點選「sky」→按下 **Ctrl** + **U**→將色相值設為「-10」→點選確定〔 OK 〕。

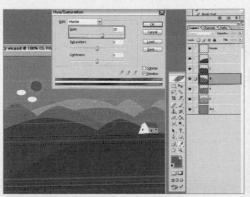
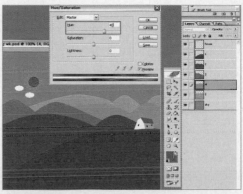
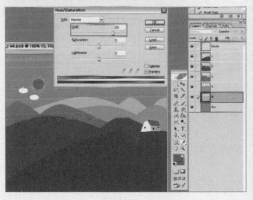
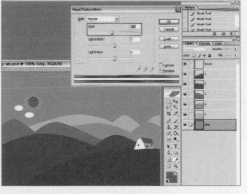

4 顏色的調整全部結束。現在要在山之間添加白色漸層表現出空間感。在這之前，要先製作各座山和天空圖層的「附屬圖層」。

點選「1」→點選圖層面板下端的「建立新圖層」按鈕（▣），產生圖層1（Layer 1）→接著按住 Alt 不放，點選「1」和圖層1（Layer 1）的中間。
點選「2」→點選圖層面板下端的「建立新圖層」按鈕（▣），產生圖層2（Layer 2）→接著按住 Alt 不放，點選「2」和圖層2（Layer 2）的中間。
「3, 4, 5, sky」也是利用相同的方法，製作各自所屬的圖層。

5 將前景色選擇白色後，利用工具面板的漸層工具（▣），在上端的選項列中選擇漸層種類中的第二個。

在工具面板中點選前景色→將前景色換成白色→點選漸層工具（▣）→在上端選項列中，點選顏色選項列旁邊的下方箭頭→點選可以白色產生漸層的第二個選項。

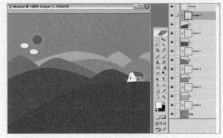

6 選擇最近處山丘所屬的圖層 1（Layer 1），從下往上拖曳表現出漸層。如果想取消這個步驟，重新進行作業的話，就回到上個階段重新作業直到自己滿意為止。其他的山丘也是以相同的方法表現白色。

選擇圖層 1（Layer 1）→從畫面下方往上拖曳表現出漸層。

選擇圖層 2（Layer 2）→從畫面下方往上拖曳表現出漸層。

圖層 3～6（Layer 3～6）也是利用相同的方法，各別表現出漸層。

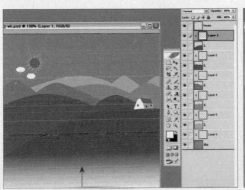
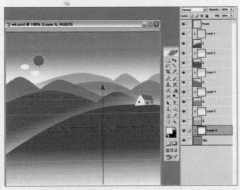

7 因為在圖片上使用白色的關係，原本的顏色會受到影響，山和天空的顏色會顯得有點模糊。合併整體圖層，把曲線（Curve）往下拉一點，把顏色調整濃一些就完成了。

點選圖層窗上端的側三角形→點選影像平面化（Flatten Image）合併圖層。接著點選影像〔Image〕─調整〔Adjustments〕─曲線〔Curves〕或按下 Ctrl + M →在曲線〔Curves〕的對話方塊，點擊曲線中央並往下拖曳→點選確定〔OK〕。

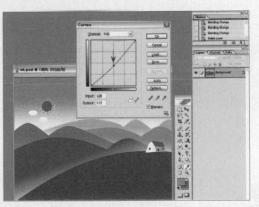

Part 07
紫色

在產業設計中，紫色是優雅、高貴的顏色，普遍被認為是名牌的顏色；但那只侷限於彩度低的紫色而已，鮮明的紫色被兩個支派認為是很特別、危險的顏色。

如果單純只是喜歡紫色而隨便在圖畫中使用紫色的話，可能會一下子把圖畫變得「很奇怪」。

Purple.

紫色

紫色普遍被認為是「藝術家喜歡的顏色」。可是當紫色被使用在印刷物上時，卻是個必須小心使用的顏色。如同對感受很靈敏的青少年一樣，印刷品的細微差異會讓色感變暗或直接變成了其它的顏色。

紫色＋黑白配色

・原色的紫色＋黑白配色

R 0　　G 0　　B 0

R 108　G 108　B 108

R 168　G 168　B 168

R 216　G 216　B 216

R 255　G 255　B 255

R 144　G 22　B 219

紫色給人的印象

在自然界中紫色給人的印象

葡萄：果實、創作品、權力的（歷史上的意義）…。

自然中較罕見的：人為性、獨創性、藝術性、陌生、
他人…。

在社會中紫色給人的印象

憂鬱的：同性戀、感官的、不雅觀的、流行的、
毒藥、怪物、奇怪的…。

•原色的紫色＋紅色系列的黑白配色

R 85　G 0　　B 1

R 157　G 108　B 108

R 197　G 168　B 168

R 229　G 216　B 216

R 255　G 255　B 255

R 114　G 22　B 219

R 85　G 34　B 0

R 157　G 128　B 108

R 197　G 180　B 168

R 229　G 221　B 216

R 255　G 255　B 255

R 114　G 22　B 219

R 68　G 50　B 0

R 147　G 137　B 108

R 191　G 185　B 168

R 226　G 224　B 216

R 255　G 255　B 255

R 114　G 22　B 219

因此，比起紫色和其它重點色一起使用，不如和彩度極低的顏色或明度高的亮色一起配色，這樣來提升其存在感。

• 原色的紫色＋黃色、綠色系列的黑白配色

R 50	G 54	B 0
R 137	G 139	B 108
R 185	G 186	B 168
R 224	G 224	B 216
R 255	G 255	B 255
R 114	G 22	B 219

R 22	G 43	B 0
R 121	G 133	B 108
R 176	G 183	B 168
R 219	G 222	B 216
R 255	G 255	B 255
R 114	G 22	B 219

R 0	G 43	B 43
R 108	G 133	B 133
R 168	G 183	B 183
R 216	G 222	B 222
R 255	G 255	B 255
R 114	G 22	B 219

因為紫色有必須小心使用的特性，所以不經常被使用在印刷品上。特別是紫色很難和自然物搭上邊，但使用紫色的話，容易讓欣賞圖畫的人去思考其使用的意義。如果可以好好運用圖畫中的紫色所擁有的「強烈象徵性」，光是紫色的感覺就可以傳達出各種感情。

· 原色的紫色＋藍色、紫色系列的黑白配色

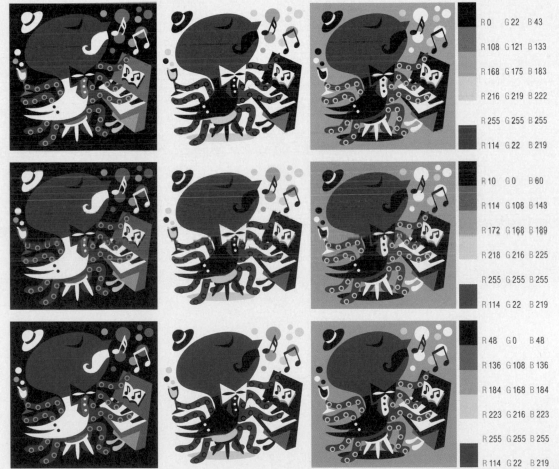

R 0 G 22 B 43
R 108 G 121 B 133
R 168 G 175 B 183
R 216 G 219 B 222
R 255 G 255 B 255
R 114 G 22 B 219

R 10 G 0 B 60
R 114 G 108 B 143
R 172 G 168 B 189
R 218 G 216 B 225
R 255 G 255 B 255
R 114 G 22 B 219

R 48 G 0 B 48
R 136 G 108 B 136
R 184 G 168 B 184
R 223 G 216 B 223
R 255 G 255 B 255
R 114 G 22 B 219

紫色＋其他顏色的配色

因為紫色不是經常可以在自然中看到的顏色，所以人為性與突顯的特性很強烈。因此，紫色和其他顏色之間的配色也不好處理。紫色與適合紅色、黃色搭配的中間色橘色不同，雖然紫色含有藍色和紅色，但和這兩個顏色卻不怎麼相配，所以紫色在圖畫中常有被排擠的感覺。

• 原色的紫色＋紅色系列的配色

R 52　G 0　B 0
R 255　G 84　B 128
R 255　G 158　B 183
R 213　G 210　B 196
R 249　G 247　B 240
R 114　G 22　B 219

R 0　G 0　B 0
R 155　G 19　B 28
R 255　G 45　B 57
R 218　G 215　B 190
R 255　G 255　B 255
R 114　G 22　B 219

R 84　G 8　B 8
R 255　G 84　B 68
R 252　G 252　B 224
R 223　G 223　B 166
R 160　G 160　B 102
R 114　G 22　B 219

・原色的紫色＋橘色、黃色系列的配色

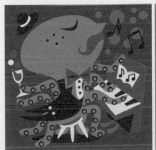 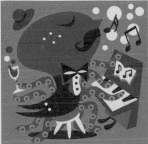 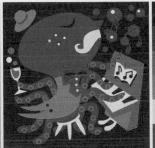

R 79 G 35 B 0

R 250 G 89 B 11

R 255 G 176 B 52

R 255 G 220 B 82

R 252 G 252 B 224

R 114 G 22 B 219

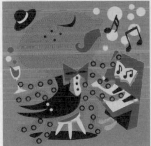 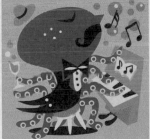 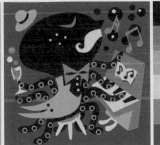

R 0 G 0 B 0

R 159 G 156 B 108

R 206 G 204 B 166

R 255 G 253 B 217

R 255 G 244 B 76

R 114 G 22 B 219

R 68 G 42 B 0

R 239 G 237 B 181

R 255 G 254 B 233

R 147 G 147 B 147

R 255 G 87 B 53

R 114 G 22 B 219

· 原色的紫色＋綠色系列的配色

R 0　G 0　B 0			
R 98　G 124　B 118			
R 170　G 185　B 170			
R 255　G 255　B 255			
R 193　G 223　B 51			
R 114　G 22　B 219			

R 46　G 0　B 74			
R 114　G 22　B 219			
R 255　G 255　B 255			
R 168　G 255　B 75			
R 83　G 187　B 51			
R 0　G 113　B 48			

R 83　G 0　B 59			
R 114　G 22　B 219			
R 252　G 255　B 228			
R 211　G 223　B 195			
R 132　G 229　B 203			
R 11　G 107　B 90			

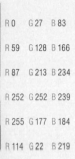

・原色的紫色＋藍色、紫色系列的配色

R 0　　G 27　　B 83

R 59　　G 128　B 166

R 87　　G 213　B 234

R 252　G 252　B 239

R 255　G 177　B 184

R 114　G 22　　B 219

R 18　　G 0　　　B 71

R 66　　G 77　　B 180

R 180　G 226　B 225

R 248　G 248　B 230

R 255　G 141　B 254

R 114　G 22　　B 219

R 66　　G 0　　　B 70

R 114　G 22　　B 219

R 171　G 160　B 245

R 249　G 247　B 230

R 171　G 170　B 158

R 179　G 163　B 32

即使是別的顏色，也可以是紫色的系列色

因為紫色黑暗的特性較強烈，就算只是降低一點點彩度，也容易給人黑暗的印象。因此，把原色的紫色降低一點明度來使用是沒有意義的。如果想把紫色和其他顏色一起配色，最好使用明度高的紫色亮色系列。

・全部的紫色

| R 127 G 84 B 191 | R 181 G 132 B 255 | R 172 G 150 B 203 | R 128 G 84 B 191 | R 211 G 140 B 255 | R 225 G 211 B 234 |

| R 144 G 22 B 219 | R 187 G 79 B 249 | R 215 G 166 B 226 | R 202 G 77 B 233 | R 161 G 106 B 175 | R 120 G 0 B 150 |

| R 73 G 0 B 148 | R 111 G 101 B 125 | R 91 G 80 B 108 | R 71 G 37 B 120 | R 111 G 65 B 139 | R 46 G 19 B 63 |

| R 78 G 0 B 126 | R 127 G 0 B 200 | R 78 G 0 B 96 | R 85 G 47 B 95 | R 49 G 15 B 58 | R 61 G 47 B 64 |

一樣的道理，如果想使用彩度高的鮮明紫色，就要小心不要讓周圍的顏色變暗，這就是為什麼會感覺到「紫色配色很難」的原因。如果暗紫色和一般的顏色配色，圖畫的顏色整體容易變暗或有浮出的感覺。特別是想以紫色當作主要色使用時，要將周圍的其他顏色調整為很暗或很亮，將明度的差異拉大，並且要注意別讓圖畫整體變混濁。

• 紫色系列色＋黑白配色

R 0	R 84	R 168	R 216	R 255	R 146
G 0	G 84	G 168	G 216	G 255	G 84
B 0	B 84	B 168	B 216	B 255	B 238

R 0	R 84	R 168	R 216	R 255	R 144
G 0	G 84	G 168	G 216	G 255	G 22
B 0	B 84	B 168	B 216	B 255	B 219

R 0	R 84	R 168	R 216	R 255	R 173
G 0	G 84	G 168	G 216	G 255	G 53
B 0	B 84	B 168	B 216	B 255	B 229

R 0	R 84	R 142	R 167	R 255	R 198
G 0	G 84	G 142	G 167	G 255	G 176
B 0	B 84	B 142	B 167	B 255	B 255

R 0	R 84	R 142	R 167	R 255	R 184
G 0	G 84	G 142	G 167	G 255	G 135
B 0	B 84	B 142	B 167	B 255	B 245

R 0	R 84	R 142	R 167	R 255	R 205
G 0	G 84	G 142	G 167	G 255	G 144
B 0	B 84	B 142	B 167	B 255	B 233

R 0	R 143	R 198	R 227	R 255	R 103
G 0	G 143	G 198	G 227	G 255	G 64
B 0	B 143	B 198	B 227	B 255	B 142

R 0	R 143	R 198	R 227	R 255	R 78
G 0	G 143	G 198	G 227	G 255	G 0
B 0	B 143	B 198	B 227	B 255	B 126

R 0	R 143	R 198	R 227	R 255	R 109
G 0	G 143	G 198	G 227	G 255	G 0
B 0	B 143	B 198	B 227	B 255	B 134

給人正面印象的系列色

紫色容易散發出憂鬱、不自然的感覺，所以如果是為了表現出優雅、高尚等的正面感覺才使用紫色的話，必須特別在彩度上費點心思。比起高彩度的鮮明紫色，低彩度的混濁、厚重紫色反而能給人正面的感覺。

R 136 G 0 B 207	R 178 G 155 B 187	R 140 G 88 B 160	R 146 G 21 B 194	R 178 G 84 B 214	R 220 G 211 B 224	R 165 G 115 B 184
R 91 G 0 B 139	R 108 G 86 B 116	R 75 G 37 B 90	R 72 G 0 B 99	R 160 G 42 B 130	R 132 G 93 B 150	R 91 G 52 B 106

另外，比起藍色系列的紫色，紫紅系列的紫色更好。然而紫紅系列的紫色也最好將整體配色的「彩度差異」調得差不多。如果低彩度紫色和明亮但低彩度的顏色一起配色的話，對表現紫色的正面印象有很大的幫助。

如果黃色系列色和紫色一起配色的話，更能強烈的突顯出那個效果。比起 100% 的灰色或黑色，如果和黃色系列的灰色或褐色系列的暗色一起配色，更能突顯紫色的正面感覺。

• 可以強調紫色溫暖、自然面的正面性配色

R 79	R 202	R 227	R 252	R 206	R 150
G 20	G 190	G 217	G 251	G 155	G 91
B 80	B 205	B 229	B 235	B 226	B 173

R 64	R 95	R 180	R 216	R 255	R 178
G 20	G 75	G 154	G 192	G 253	G 84
B 80	B 102	B 190	B 221	B 244	B 214

R 77	R 115	R 132	R 249	R 221	R 171
G 43	G 80	G 93	G 246	G 211	G 98
B 94	B 131	B 150	B 251	B 226	B 203

R 0	R 243	R 247	R 249	R 255	R 150
G 0	G 167	G 198	G 222	G 255	G 91
B 0	B 190	B 212	B 230	B 255	B 173

R 0	R 243	R 247	R 249	R 255	R 155
G 0	G 167	G 198	G 222	G 255	G 119
B 0	B 190	B 212	B 230	B 255	B 166

R 0	R 243	R 247	R 249	R 255	R 108
G 0	G 167	G 198	G 222	G 255	G 86
B 0	B 190	B 212	B 230	B 255	B 116

R 0	R 99	R 138	R 162	R 255	R 198
G 0	G 98	G 136	G 160	G 254	G 156
B 0	B 91	B 122	B 143	B 238	B 214

R 0	R 99	R 138	R 162	R 255	R 216
G 0	G 98	G 136	G 160	G 254	G 198
B 0	B 91	B 122	B 143	B 238	B 224

R 0	R 99	R 138	R 162	R 255	R 183
G 0	G 98	G 136	G 160	G 254	G 156
B 0	B 91	B 122	B 143	B 238	B 211

給人負面印象的系列色

藍色系列的紫色容易給人負面的印象。特別是拿彩度高的顏色配色，或是在配色時拉大明度間的差異，都可以強調出紫色的冰冷、黑暗面。

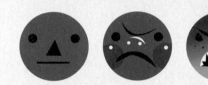

| R 215 G 172 B 255 | R 137 G 10 B 255 | R 91 G 0 B 175 | R 137 G 44 B 222 | R 127 G 88 B 162 | R 178 G 93 B 255 | R 121 G 42 B 192 |

| R 128 G 116 B 140 | R 65 G 0 B 125 | R 43 G 0 B 82 | R 88 G 41 B 131 | R 70 G 49 B 89 | R 84 G 18 B 143 | R 27 G 0 B 51 |

即使一樣是藍色系列的紫色，比起「明度相似的灰色＋紫色的配色」，「明度低的黑色＋紫色的配色」更能強調出紫色的強烈負面性。同樣地，如果正面印象較強烈的低彩度紫色和彩度高的明亮原色一起配色的話，負面印象會變得更強烈。

• 可以強調紫色冰冷、人為面的負面配色

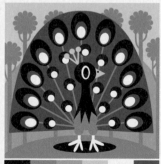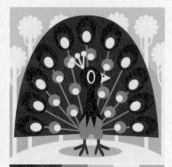

R 27	R 84	R 143	R 151	R 255	R 199	R 0	R 167	R 184	R 222	R 255	R 107	R 11	R 84	R 166	R 221	R 245	R 208
G 0	G 18	G 70	G 105	G 255	G 168	G 0	G 136	G 168	G 214	G 255	G 51	G 0	G 18	G 135	G 208	G 241	G 186
B 51	B 143	B 193	B 193	B 255	B 255	B 0	B 255	B 255	B 255	B 255	B 222	B 66	B 143	B 227	B 255	B 255	B 231

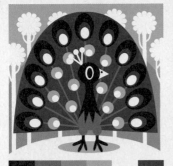

R 0	R 92	R 134	R 166	R 255	R 94
G 0	G 105	G 148	G 179	G 255	G 22
B 0	B 141	B 189	B 215	B 255	B 163

R 0	R 92	R 134	R 166	R 255	R 221
G 0	G 105	G 148	G 179	G 255	G 206
B 0	B 141	B 189	B 215	B 255	B 255

R 0	R 92	R 134	R 166	R 255	R 141
G 0	G 105	G 148	G 179	G 255	G 93
B 0	B 141	B 189	B 215	B 255	B 238

R 0	R 55	R 127	R 193	R 255	R 94
G 0	G 91	G 150	G 203	G 255	G 22
B 0	B 86	B 147	B 203	B 255	B 163

R 0	R 55	R 127	R 193	R 255	R 221
G 0	G 91	G 150	G 203	G 255	G 206
B 0	B 86	B 147	B 203	B 255	B 255

R 0	R 55	R 127	R 193	R 255	R 141
G 0	G 91	G 150	G 203	G 255	G 93
B 0	B 86	B 147	B 203	B 255	B 238

可以當作主要色的紫色系列色

如果撇開拿紫色來配色的情況，紫色是讓圖畫變得混濁的主犯。因此，以紫色當作主要色來使用的情況相當罕見；但如果利用紫色「不平凡的感覺」來表現在奇怪的感覺、不自然或陌生的地方、未知的世界、壓抑感等情況，則會有相當不錯的效果。

紫色系列的主要色＋重點色的配色

如果想以紫色當作重點色，或特別想使用紫色系列色來填滿圖畫的話，就必須注意別讓圖畫變得太強烈或混濁才行。在這種強況下，比起彩度高的強烈顏色，不如使用彩度沒那麼高但卻有安定感的高明度亮色系來當作重點色會比較好。

如果想以紫色當作主要色來配色的話，有個重點就是比起暗的顏色，不如選擇明亮的顏色。譬如你已經挑選了六種顏色，那最好至少有三四種顏色要是明度高的顏色。另外，因為紫色本身既冰冷又黑暗，如果和彩度高的顏色一起配色，反而能強調紫色的冰冷感，容易給人負面的印象。因此，最好是挑選明亮但沒那麼鮮明的顏色。

・紫色系列的主要色＋高明度、低彩度的重點色配色

R 36　G 0　B 51
R 117　G 0　B 165
R 205　G 127　B 210
R 152　G 136　B 159
R 255　G 255　B 255
R 255　G 178　B 206

R 0　G 0　B 0
R 96　G 56　B 126
R 191　G 151　B 222
R 255　G 254　B 243
R 188　G 188　B 188
R 201　G 218　B 95

R 29　G 0　B 53
R 112　G 61　B 173
R 157　G 151　B 222
R 255　G 255　B 235
R 234　G 221　B 78
R 165　G 163　B 148

 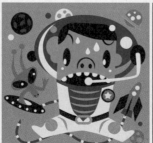 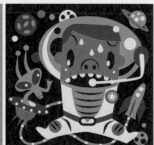

• 紫色系列色＋兩種顏色以上的配色

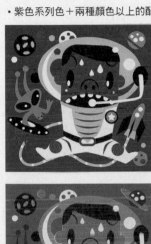

R 0　　G 0　　B 0

R 130　G 11　B 177

R 63　G 203　B 212

R 255　G 253　B 240

R 216　G 212　B 188

R 242　G 65　B 51

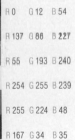

R 0　　G 12　　B 54

R 137　G 86　B 227

R 55　G 193　B 240

R 254　G 255　B 239

R 255　G 224　B 48

R 167　G 34　B 35

R 73　　G 0　　B 103

R 159　G 136　B 217

R 188　G 207　B 182

R 255　G 255　B 240

R 227　G 222　B 61

R 221　G 34　B 113

紫色系列色＋紅色、橘色的配色

因為對紫色有冰冷的印象，所以一般會認為和紅色、橘色等的暖色系顏色很搭配，但事實上正好相反。因為紫色有比紅色更顯眼的特性，所以常成為衝突、不自然的配色代表組合。在這種情況下，如果紅色比較強烈時，紫色就要讓步；如果紫色比較強烈時，紅色就要退讓，這樣才會是相互搭配的配色。

• 紫色系列色＋紅色系列色的配色

R 46　G 0　　B 0 R 145　G 0　　B 0 R 231　G 223　B 134 R 255　G 255　B 242 R 181　G 158　B 220 R 136　G 126　B 146	
R 41　G 0　　B 58 R 200　G 168　B 213 R 199　G 199　B 199 R 255　G 255　B 255 R 133　G 8　　B 8 R 238　G 51　B 49	
R 88　G 14　B 119 R 179　G 136　B 209 R 83　G 156　B 209 R 255　G 255　B 255 R 255　G 195　B 205 R 238　G 51　B 49	

• 紫色系列色＋橘色系列色的配色

 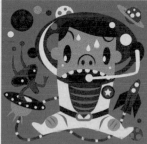 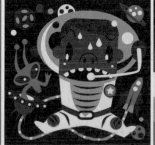

R 74　G 26　B 0

R 150　G 56　B 5

R 245　G 106　B 31

R 251　G 248　B 233

R 171　G 167　B 148

R 180　G 108　B 207

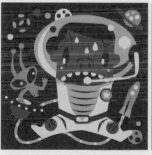 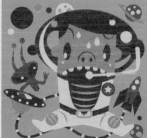

R 63　G 0　B 87

R 191　G 170　B 225

R 255　G 247　B 226

R 245　G 212　B 131

R 255　G 152　B 41

R 123　G 84　B 28

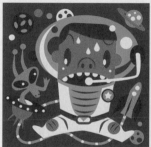

R 74　G 26　B 85

R 169　G 22　B 108

R 189　G 147　B 191

R 255　G 254　B 242

R 248　G 229　B 94

R 187　G 173　B 141

紫色系列色＋黃色、綠色配色

黃色和綠色是能展現溫暖又可以表現明亮的顏色，因此可以和紫色進行配色；但如果用彩度太高的顏色配色，紫色的不自然感會影響到整體圖畫的配色。黃色和紫色如果一個亮另一個就要暗，也就是必須維持明度的均衡性，如果兩個顏色都很突出便容易產生衝突，因此彩度的均衡性就很重要。在兩個顏色中，如果一個顏色的彩度高，其它的顏色就要退讓，這樣才能和紫色一起做各種有趣的配色。

- 紫色系列色＋黃色、綠色系列色的配色

R 0　　G 0　　B 0			
R 88　G 87　B 68			
R 241 G 243 B 73			
R 254 G 255 B 229			
R 255 G 177 B 178			
R 142 G 103 B 189			

R 64　G 21　B 112			
R 162 G 120 B 212			
R 255 G 255 B 242			
R 204 G 203 B 178			
R 184 G 223 B 26			
R 0　　G 104 B 20			

R 29　G 46　B 0	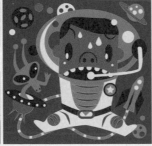	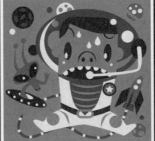	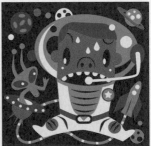
R 210 G 213 B 33			
R 255 G 255 B 233			
R 131 G 151 B 145			
R 113 G 208 B 151			
R 140 G 75　B 153			

紫色系列色＋青綠、藍色的配色

冰冷氣息強的青綠和藍色不會比紫色突出，是可以突顯紫色的好配色；但如果單獨使用和紫色鄰色系的藍色，存在感會嚴重減弱，可能會有讓整體圖畫變簡陋的反效果。在這種情況下，除了這兩種顏色外，如果再加入紅色、橘色、黃色等的重點色，就可以輕鬆解決這個問題。

• 紫色系列色＋青綠、藍色系列色的配色

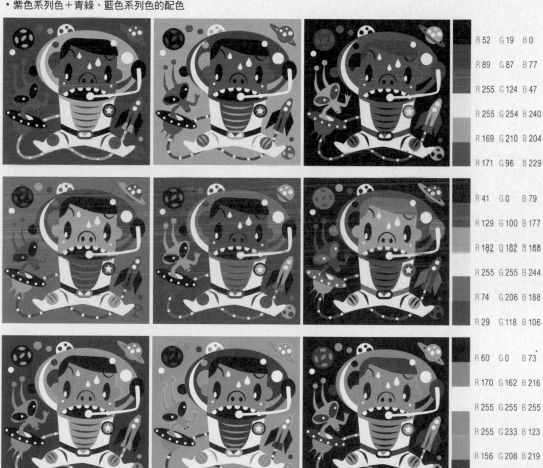

R 52　G 19　B 0
R 89　G 87　B 77
R 255　G 124　B 47
R 255　G 254　B 240
R 169　G 210　B 204
R 171　G 96　B 229

R 41　G 0　B 79
R 129　G 100　B 177
R 182　G 182　B 168
R 255　G 255　B 244
R 74　G 206　B 188
R 29　G 118　B 106

R 60　G 0　B 73
R 170　G 162　B 216
R 255　G 255　B 255
R 255　G 233　B 123
R 156　G 208　B 219
R 0　G 97　B 153

・紫色系列色＋藍色、紫色系列色的配色

R 0　 G 17　 B 57
R 11　G 62　B 177
R 130 G 132 B 182
R 161 G 186 B 243
R 255 G 255 B 255
R 202 G 178 B 255

R 51　 G 0　 B 98
R 163 G 115 B 237
R 201 G 194 B 212
R 245 G 255 B 235
R 103 G 121 B 122
R 255 G 125 B 205

R 54　 G 0　 B 67
R 111 G 0　 B 139
R 140 G 154 B 179
R 146 G 205 B 212
R 243 G 255 B 238
R 255 G 103 B 98

以紫色當作線條顏色

嶄露鮮明存在感的同時，又容易變得黑暗的紫色，具備了當線條顏色的完美條件。如果在圖畫中使用紫色系列色線條來取代黑色線條，可以為圖畫增添活力。如果在整體明度較高的配色中感覺到重點不足的話，使用紫色系列色線條會有不錯的效果。

· 如果在冷色調的圖畫中，使用紫色系列色線條可以給人溫暖的感覺。

R 0	R 84	R 159	R 116	R 255	R 255
G 0	G 0	G 136	G 123	G 255	G 162
B 0	B 105	B 217	B 144	B 246	B 173

R 66	R 84	R 159	R 116	R 255	R 255
G 0	G 0	G 136	G 123	G 255	G 162
B 83	B 105	B 217	B 144	B 246	B 173

R 123	R 84	R 159	R 116	R 255	R 255
G 0	G 0	G 136	G 123	G 255	G 162
B 154	B 105	B 217	B 144	B 246	B 173

紫色系列色的線條＋黑白配色

可以應用紫色系列色線條的理由還有一個，紫色比後退色的藍色存在感強烈，可以將後退色的功能發揮得很到位。例如，在有陰影的圖畫中使用線條顏色來表現明暗時，即使紫色的明度沒特別低，也可以自然地表現出黑暗。因此，用紫色系列色的線條來處理陰影或暗處時，會比其他顏色更自然。

· 適合拿來表現「黑暗」的紫色系列色線條

R 188	R 0	R 77	R 130	R 210	R 255
G 160	G 0	G 77	G 130	G 210	G 255
B 226	B 0	B 77	B 130	B 210	B 255

R 148	R 0	R 77	R 130	R 210	R 255
G 120	G 0	G 77	G 130	G 210	G 255
B 224	B 0	B 77	B 130	B 210	B 255

R 169	R 0	R 77	R 130	R 210	R 255
G 120	G 0	G 77	G 130	G 210	G 255
B 224	B 0	B 77	B 130	B 210	B 255

R 103	R 0	R 77	R 130	R 210	R 255
G 18	G 0	G 77	G 130	G 210	G 255
B 198	B 0	B 77	B 130	B 210	B 255

R 151	R 0	R 77	R 130	R 210	R 255
G 56	G 0	G 77	G 130	G 210	G 255
B 206	B 0	B 77	B 130	B 210	B 255

R 93	R 0	R 77	R 130	R 210	R 255
G 21	G 0	G 77	G 130	G 210	G 255
B 142	B 0	B 77	B 130	B 210	B 255

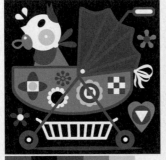

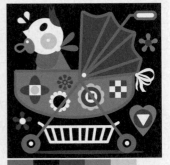

R 131	R 0	R 77	R 130	R 210	R 255
G 66	G 0	G 77	G 130	G 210	G 255
B 220	B 0	B 77	B 130	B 210	B 255

R 157	R 0	R 77	R 130	R 210	R 255
G 68	G 0	G 77	G 130	G 210	G 255
B 229	B 0	B 77	B 130	B 210	B 255

R 188	R 0	R 77	R 130	R 210	R 255
G 105	G 0	G 77	G 130	G 210	G 255
B 244	B 0	B 77	B 130	B 210	B 255

紫色系列色的線條＋紅色、橘色、黃色的配色

紫色系列色的線條特別適合使用在暖色和冷色調共存的地方。例如，圖畫中的主要色是溫暖的黃色，重點色是冰冷感覺的藍色，此時如果使用紫色系列色線條，它優異的中立線條功能，讓紫色線條不被這兩種顏色遮蓋住。如果想在已經具備了主要色和重點色的圖畫中添加線條的話，可以試著使用紫色來取代黑色，這樣就可呈現不會太強烈又有趣的配色。

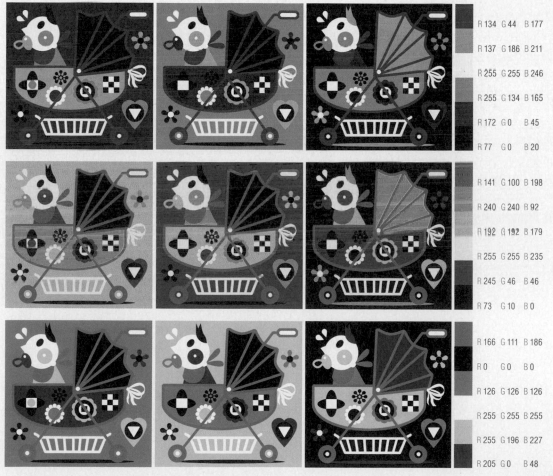

R 134 G 44 B 177
R 137 G 186 B 211
R 255 G 255 B 246
R 255 G 134 B 165
R 172 G 0 B 45
R 77 G 0 B 20

R 141 G 100 B 198
R 240 G 240 B 92
R 192 G 192 B 179
R 255 G 255 B 235
R 245 G 46 B 46
R 73 G 10 B 0

R 166 G 111 B 186
R 0 G 0 B 0
R 126 G 126 B 126
R 255 G 255 B 255
R 255 G 196 B 227
R 205 G 0 B 48

R 100　G 43　B 153

R 62　G 19　B 0

R 240　G 85　B 24

R 255　G 212　B 95

R 244　G 255　B 241

R 141　G 152　B 138

R 168　G 45　B 187

R 81　G 31　B 17

R 134　G 71　B 15

R 243　G 153　B 20

R 255　G 252　B 241

R 178　G 188　B 163

R 85　G 28　B 111

R 145　G 70　B 179

R 177　G 149　B 191

R 255　G 255　B 255

R 255　G 253　B 168

R 176　G 178　B 53

紫色系列色的線條＋草綠色、藍色、紫色的配色

在後退色特性較強烈的藍色、綠色等的配色中，可以添加一點紫紅色來表現溫暖的感覺，或是使用明度高的亮紫色來配色。如果主要色和線條顏色也是冷色調的話，使用明度高的重點色，可以防止整體圖畫氛圍變消沉的情況。

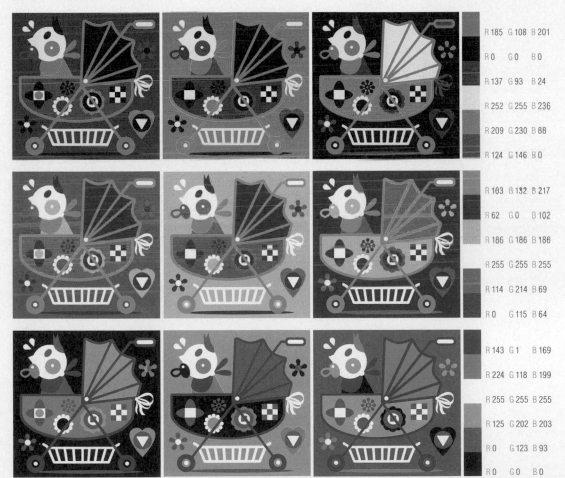

R 185　G 108　B 201
R 0　G 0　B 0
R 137　G 93　B 24
R 252　G 255　B 236
R 209　G 230　B 88
R 124　G 146　B 0

R 103　G 132　B 217
R 62　G 0　B 102
R 186　G 186　B 186
R 255　G 255　B 255
R 114　G 214　B 69
R 0　G 115　B 64

R 143　G 1　B 169
R 224　G 118　B 199
R 255　G 255　B 255
R 125　G 202　B 203
R 0　G 123　B 93
R 0　G 0　B 0

R 188　G 10　B 214
R 164　G 145　B 168
R 253　G 255　B 241
R 176　G 225　B 216
R 0　G 173　B 194
R 0　G 23　B 83

R 191　G 152　B 234
R 126　G 83　B 173
R 0　G 0　B 107
R 64　G 64　B 201
R 255　G 253　B 234
R 255　G 101　B 192

R 58　G 0　B 107
R 178　G 85　B 211
R 246　G 255　B 233
R 180　G 195　B 183
R 72　G 107　B 236
R 255　G 66　B 111

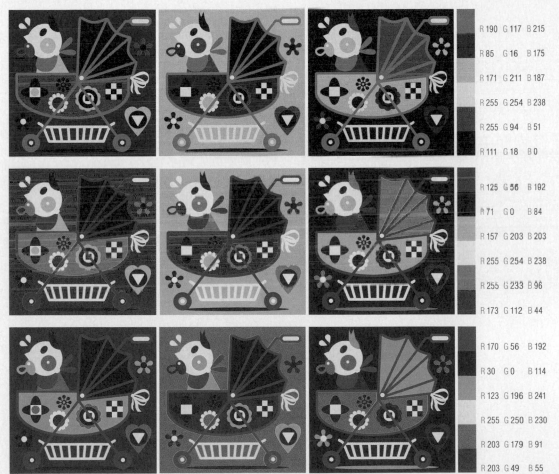

R 190 G 117 B 215
R 85 G 16 B 175
R 171 G 211 B 187
R 255 G 254 B 238
R 255 G 94 B 51
R 111 G 18 B 0

R 125 G 56 B 192
R 71 G 0 B 84
R 157 G 203 B 203
R 255 G 254 B 238
R 255 G 233 B 96
R 173 G 112 B 44

R 170 G 56 B 192
R 30 G 0 B 114
R 123 G 196 B 241
R 255 G 250 B 230
R 203 G 179 B 91
R 203 G 49 B 55

跟著一起 畫畫看

WORK shop

在圖畫上使用紫色

在圖畫中，特別是在手繪作業中，顏色不單純指「事物或物品所擁有的固定顏色」，像光、影子、逆光、質感，這所有的東西都必須以顏色來表現。如果可以好好地利用顏色，即使是單一顏色的事物，也可以用各種顏色來表現，這樣一來就可畫出更有趣、更有質感的圖畫了。

利用各種顏色來完成單一紫色的事物

大象叔叔：我曾經看過動物園裡無事可做，呆呆地在一個地方凝視遠方的大象，那和小時候常唱的童謠本裡的那隻大象叔叔不一樣。最近好像有許多人找不到自己要做的事而感到落寞，所以我畫出了展現憂鬱、沉重感覺的大象叔叔。

為了表現憂鬱、沉浸在自己世界的感覺，我使用紫色來當作主要色，並且混合使用各種色感，盡量不要畫成是平面的感覺。

使用的顏色

麥克筆：冷灰色 5 號（Cool gray 5）
色鉛筆：90% 的暖灰色（Warm gray 90%）、粉紅色（Pink）、深紫色（Dark grape）、土黃色（Yellow ochre）、淡蔚藍色（Light cerulean blue）、白色（White）

1 利用冷灰色5號（Cool gray 5）的麥克筆為陰影塗上底色。觀察哪裡是凸出的地方，哪裡是凹陷的地方後，在凹陷的部分重複上兩三次色，使其顏色暗一些。

TIP! 陰影的底色

用麥克筆畫圖是為了讓之後的色鉛筆作業更方便，才使用麥克筆上底色。上底色有兩種方法。第一個方法是塗上事物本身擁有的顏色，這是最常被人使用的方法，這樣可以讓作品明亮又鮮明。第二個方法是把陰影塗上底色，如果圖畫想呈現柔和、隱約的感覺，這個方法很有用。

2 使用90%的暖灰色（Warm gray 90%）色鉛筆仔細地表現出陰影的部分，並整理之前用麥克筆塗上底色部分。接著，用粉紅色的色鉛筆在臉頰、鼻子、耳朵、腳、膝蓋、屁股等處表現一點紅色的部分。

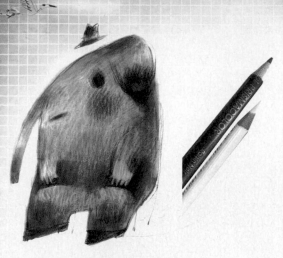

3 使用深紫色（Dark grape）的色鉛筆確實表現出線條和其它重要的部分，在整體圖畫上處理細膩的部分並展現出自己想要的色感。除外，使用白色色鉛筆在亮的地方做處理。

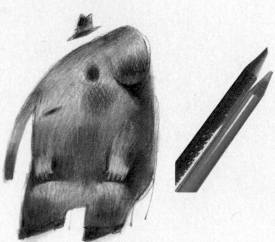

4 用土黃色（Yellow ochre）的色鉛筆表現出明亮部分的光。土黃色可以表現出「活生生的生物」的感覺，淡蔚藍色（Light cerulean blue）的色鉛筆則可表現影子的逆光效果。掌握整體往後凹陷部分的同時，進行逆光色的處理。

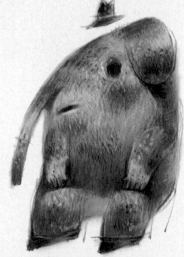

5 最後，用白色和 90% 的暖灰色（Warm gray 90%）色鉛筆表現出黑點等的質感後，就算完成作品了。

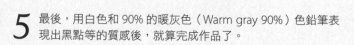

Special

以紫色當作線條顏色，表現出重點色

左邊的圖是以群青色、亮紫色等當作主要色，並使用黃色添加上重點。
雖然圖畫中使用到紫色的地方不多，但線條顏色是選用紫色，讓整體圖畫圍繞著紫色的氣息。為了不讓紫色「單色」的感覺太過負面，所以加上了黃色。
右邊的圖是在以黑白為主要色的配色上，利用鮮明的紫色添加上重點。

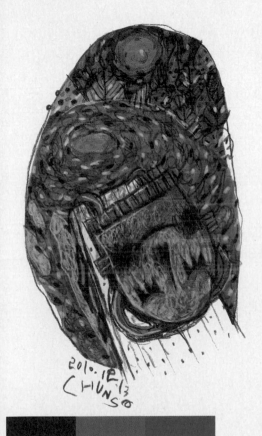

| R 71 G 0 B 60 | R 171 G 106 B 127 | R 78 G 100 B 185 | R 255 G 255 B 255 | R 3 G 11 B 25 | R 150 G 154 B 164 | R 253 G 253 B 253 | R 254 G 180 B 178 |

| R 255 G 231 B 70 | | | | R 91 G 209 B 211 | R 88 G 92 B 212 |

沉浸在紫紅和紅色的一天中

每次畫完草圖後，一般都會因為「要塗什麼顏色好呢？」而煩惱。如果你常有這種情況，不如在開始畫草圖前，先思考看看圖畫想以什麼色感來呈現。可以先把色鉛筆或麥克筆全部擺出來，觀察看看「哪個顏色比較好？」之後選出一種顏色，接著把從那個顏色感受到的感覺表現在圖畫上。像這幅畫是「沉浸在紫紅和紅色的一天中」。

不想使用的顏色

有的時候，必須要使用到自己不想用到的顏色，像是那些賣得很好的顏色、流行的顏色、委託人指定的顏色等等。但你知道嗎？如果你發現自己畫的圖畫總是差不多的色感，或是你想使用看看別的新顏色時，最簡單的方法就是從自己「最討厭的顏色」開始下手。

305

使用Photoshop一起 做做看

把一樣的顏色使用得更好

即使使用相同的食材做菜,也會因烹調的人的不同,而出現好吃的食物和難吃的食物。畫圖也是一樣的,即使用相同的色值作畫,也會隨著顏色所使用地方的不同而有所不同,就算是使用組合很棒的色值也可能毀了一幅畫。在為圖畫上色時,到底該以怎樣的順序或是該留意什麼注意事項呢?我們一起來了解看看吧!

下圖是構造簡單的三朵花圖畫。在閱讀接下來的內文之前,請先利用下面的色值,為花朵的圖畫上色吧!如果可以看著自己所上色的圖畫,同時了解本文的內容,相信可以用更輕鬆、更快的方式來理解。

· 原本 三朵花的圖畫和以紫色為主要色的色值

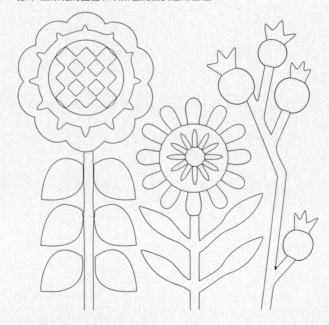

R 125 G 56 B 192	R 71 G 0 B 84	R 157 G 203 B 203	R 255 G 254 B 238	R 255 G 233 B 96

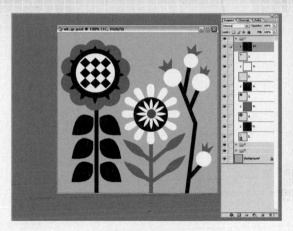 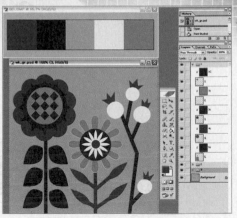

點選檔案〔 File 〕－開啟舊檔〔 Open 〕或按下 Ctrl + O，在開啟檔案〔 Open 〕的對話方塊中，開啟「Art work\006\wk_gr.PSD, color.Bmp」。「wk_gr.PSD」檔案包括了花朵各自外觀的「附屬圖層」，三朵花被整理成個別的群組。包含花朵外觀部分的圖層維持不變，先替有顏色的「附屬圖層」上色。

利用相同的方法，將所有的面換上自己想要的顏色。請參考下面的例子，自由地使用自己喜歡的顏色吧！點選檔案〔 File 〕－開啟舊檔〔 Open 〕或按下 Ctrl + O →在開啟檔案〔 Open 〕的對話方塊中，從「隨書 CD\Art work\006…」的路徑找出「wk_gr.PSD, color.BMP」後，點選〔開啟〕。

→在「wk_gr.PSD」的「1c」、「2c」等的名稱中，個別點選 c 的圖層。

→接著點選工具面板的油漆桶工具（ ）→按著 Alt 不放，從「color.Bmp」中選擇自己想要的顏色。

→點擊「wk_gr.PSD」的畫面進行上色。

Know-how 1　從大的面開始！

如果從小的面開始著色的話，可避免發生顏色產生衝突或需改變顏色的時候，可能會出現必須更換整體顏色的情況，所以一定要先決定圖畫裡大的面或是整體範圍的顏色。先把包圍所有事物的背景或圖畫中最寬廣的面上好色後，再選擇其他事物顏色，這樣作業會更順利，修正也會更簡單。

「決定圖畫整體氣氛的面」比我們想像中的要少，在上色時要最先觀察「決定圖畫整體氣氛的面」，確實選出那些面的顏色後，再從第二重要的面開始依序決定顏色，這樣可以大大縮減往後修正顏色的次數。

R 125 G 56 B 192　　R 71 G 0 B 84　　R 157 G 203 B 203　　R 255 G 254 B 238　　R 255 G 233 B 96

• 先決定圖畫整體的範圍後，再從大的面開始依序上色。

Know-how *2* 交替使用暗色和亮色！

圖畫中有很多的面，除非是用很粗的線條所畫出的圖畫，不然就需要確實區分面和面之間的界線。如果有線條但線條很細的話，最好是以暗色和亮色銜接的方式來進行上色；如果圖畫的顏色看起來很髒亂或模糊不清，顏色和顏色之間的亮度強弱是很鬆散的，這個時候可以利用線條來整理整體圖畫。

如果暗色和亮色彼此不衝突，均勻地分布在整體圖畫上的話，即使色值表不夠完美，也可以完成一幅成功的畫作。如果對這個步驟感到困難，一開始可以先使用黑白色來練習，之後再利用種類少的色值表，以慢慢增加色值表的顏色方式來練習。

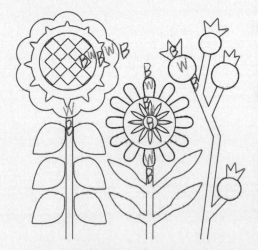

• 交替使用暗色（B）和亮色（W）來上色

R 0 G 0 B 0　　　R 114 G 114 B 114　　R 207 G 207 B 207　　R 255 G 255 B 255

• 利用灰色的色值表練習將亮面和暗面均勻分布

• 即使是很複雜的色值表，也要將整體分成「暗色」和「亮色」，上色時要讓這兩種顏色均勻分布才行。

中間色 ← 亮色 →

不管是什麼圖畫,都一定會有主題的部分。再細分一點,圖畫是分成「主題」和「副主題」等的部分,如果可以像區分主角和臨時演員一樣的話,在顏色的表現上就不會出現什麼大問題。

下圖一般會被認為是單純的三朵花圖畫,沒有什麼「特別的主角」,但其實就算一個花瓶裡只插一種花,那之中也是有主角存在的。同樣地,在這幅圖畫裡有葉子和花朵,比起葉子花朵顯得更重要。除外,以構圖或外觀來看,花裡頭的中間和左邊的花是最顯眼的「主角」。

• 主題的「花」要比「葉子」更顯眼才行

• 花裡頭也有分第一主角,所以身為第一主角「中間的花」必須最醒目才行。

• 即使使用很複雜的色值表,也要將整體圖畫分成「暗色」和「亮色」來做思考,進行配色時要讓這兩種顏色均勻分布。

R 255 G 233 B 96　R 71 G 0 B 84　　　R 125 G 56 B 192　R 255 G 233 B 96　　　R 255 G 254 B 238　R 71 G 0 B 84　　　R 255 G 254 B 238　R 125 G 56 B 192

・最顯眼的配色：包含重點色的配色、亮色和暗色對峙分明的配色

・不顯眼的配色：包含中間色的配色、使用亮色或暗色的配色

R 157 G 203 B 203　　R 255 G 254 B 238

R 157 G 203 B 203　　R 125 G 56 B 192

R 157 G 203 B 203　　R 71 G 0 B 84

R 125 G 56 B 192　　R 71 G 0 B 84

區分圖畫主題部分和非主題部分是為了能夠「更善用顏色」。圖畫的主題部分在整體圖畫中必須是最醒目的配色，接下來再來決定第二個主題部分，之後決定第三個主體部分…以此類推。如果可以像這樣將主題的順序以顏色做層次的表現，也就可以很自然地調整圖畫的重點視線。

舉例來說，把這張圖畫中的主角兩朵花和右邊的小花苞的重要性用顏色來表現，看圖者會先看到左邊的大花和中央的花，接下來才會看到右邊的小花，最後才會注意到葉子或底色等部分。因此要你「善用顏色」的用意就在於，這樣「看圖者才能接收到畫家所要傳達的主題部分」。

Name
CARD

Thinking Color

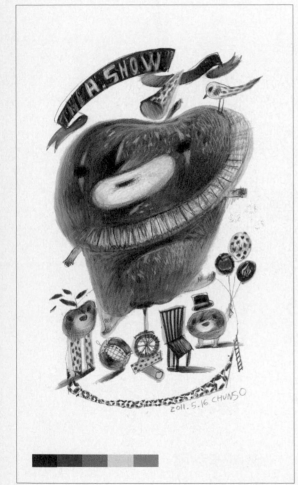

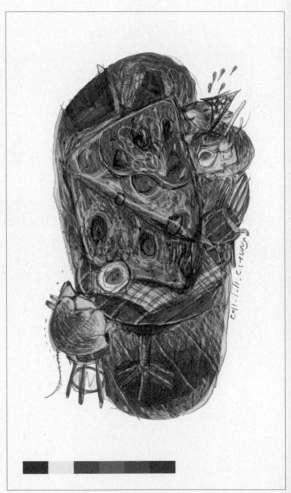

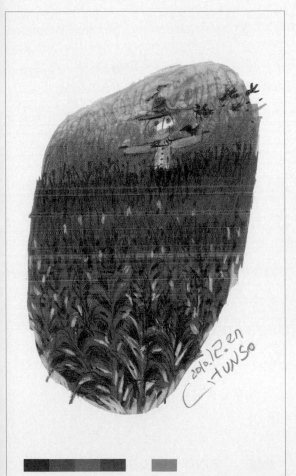

2010.12. 김CHUNSO

2010.12.13 CHUNSO

聯成電腦
0800-580-581

學員作品：藍秋樹

學員作品：牧師

©聯成學員:櫻庭光／作品名稱:淡色蘿莉(原創)

讀者回函

讀者回函

感謝您購買本公司出版的書，您的意見對我們非常重要！由於您寶貴的建議，我們才得以不斷地推陳出新，繼續出版更實用、精緻的圖書。因此，請填妥下列資料（也可直接貼上名片），寄回本公司（免貼郵票），您將不定期收到最新的圖書資料！

購買書號：　　　　　　　　　　　**書名**：

姓　　　名：_____

職　　　業：□上班族　　□教師　　　□學生　　　□工程師　　□其它

學　　　歷：□研究所　　□大學　　　□專科　　　□高中職　　□其它

年　　　齡：□10~20　　□20~30　　□30~40　　□40~50　　□50~

單　　　位：_____部門科系：

職　　　稱：_____聯絡電話：

電子郵件：_____

通訊住址：□□□_____

您從何處購買此書：

□書局_____　□電腦店_____　□展覽_____　□其他_____

您覺得本書的品質：

內容方面：	□很好	□好	□尚可	□差
排版方面：	□很好	□好	□尚可	□差
印刷方面：	□很好	□好	□尚可	□差
紙張方面：	□很好	□好	□尚可	□差

您最喜歡本書的地方：_____

您最不喜歡本書的地方：_____

假如請您對本書評分，您會給(0~100分)：_____ 分

您最希望我們出版那些電腦書籍：

請將您對本書的意見告訴我們：

您有寫作的點子嗎？□無　□有　專長領域：_____

博碩文化網站　　http://www.drmaster.com.tw

GIVE US A PIECE OF YOUR MIND

歡迎您加入博碩文化的行列哦！

✂請沿虛線剪下寄回本公司

Give Us a Piece Of Your Mind

221

博碩文化股份有限公司 產品部

台灣新北市汐止區新台五路一段112號10樓Ａ棟